U0146380

藝術家不哭泣，他們發怒。
　　　　　　　——貝多芬

藝術家不哭泣，他們發怒。

——貝多芬

於是，命運來敲門

貝多芬傳

愛德蒙‧莫瑞斯 著　　李維拉 譯

BEETHOVEN
the
UNIVERSAL COMPOSER

Edmund Morris

此傳記獻給喜愛貝多芬音樂的一般讀者，講述的是他一生的故事，而非作品研究。讀者即便不具備音樂理論背景亦大可放心，因為貝多芬從不認為他的曲子是為其他音樂家而作，他作曲是為了人類群體，一如他在《第九號交響曲》最後一章裡歌頌「朋友[1]」一樣。

然而若不提技術層面的分析與引用，可能將無法完整表達貝多芬音樂的偉大之處。所以我會盡可能以白話文來寫，欲詳究的讀者可查照本書後面的音樂術語彙編。

書中提到的幣值主要是貝多芬時代的基本貨幣：弗洛林銀幣。雖然此貨幣在拿破崙戰爭中貶值，更在數年後改制成紙鈔，但我們可以假設它與當時歐洲數國所通行的達克特金幣（一比五個弗洛林幣）與英鎊（一比十個弗洛林幣）具有穩定的匯兌關係。

1. 貝多芬在《第九號交響曲》第四樂章的最後一部份首次聯合了合唱團與管弦樂團，為歷來在交響樂上的創舉，因此這首交響曲又稱為《合唱交響曲》。合唱部份所用歌詞是德國詩人席勒的〈歡樂頌〉，其中有多句頌揚「朋友」的句子。

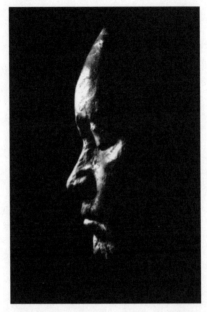

一八一二年的貝多芬。雕刻家法蘭茲‧克蘭（Franz Klein 1779-1836）所製石膏像。現存於波昂的貝多芬故居。

目次

序曲　　011

第一章　莫札特精神　023

第二章　海頓之手　069

第三章　普羅米修斯的創造　101

第四章　冷牢　127

第五章　不朽的愛人　159

第六章　心靈的山巔　187

第七章　狠心的母親　215

第八章　沉默的另一端　239

告別　265

尾聲　271

音樂術語彙編　277

書目與致謝　292

序曲

新英格蘭地區的大雪整整下了四十個小時，在所有的城市、森林、凍河上都堆滿六呎高的白色。一九七八年二月七日星期二，在暴風雪最猛烈的時候，卡特總統宣佈將麻州沿岸列為聯邦級災區。第二天大雪持續破紀錄，州長下令所有未參與救援行動的民眾待在家中。九十三號州際公路刷白一片彷彿冰河，弧線般的坡道直抵波士頓這座冰磧城市。

就在世界將要窒息之際，天空落下了最後一片雪花。然而雪轉成冰，冰雪的重量開始讓人不堪負荷。電力中斷，醫院轉而依賴應急物資，商店與餐廳漆黑一片。研究人員窩在哈佛大學附近的陋居裡，發現自己沒東西吃也沒地方買食物。又是一個靜寂無聲的夜晚，很難不讓人聯想到自己即將埋身此地。

星期四一早朝陽帶來重生之感，冰柱劃開日光，宿舍門口出現了第一個開工的掃雪者。學生們踩著滑雪板滑過哈佛中庭（Harvard Yard）。行人掙扎地跟在後面，邁開步伐踩著及腰的雪前進。四周仍然靜默：只有腳踩著雪發出的吱吱聲，間或幾聲叫喊。

然後，不知哪個人推開二樓窗戶，將一對喇叭放上窗台，朝著清脆的冷空氣轟然奏起貝

多芬《第五號交響曲》的最後樂章。

那C大調的號角聲，聚集了「老忠實噴泉[1]」的所有氣力，隨著長號聲奔騰而上，再也沒有什麼會比它更大聲更嘹亮了。那是卡洛斯‧克萊伯（Carlos Kleiber）指揮維也納愛樂的DGG[2]錄音，當時是最新錄音，現在已成經典。於是滑雪的、掃雪的、掙扎前進的，全都怔住了。巨大的三次大跳之後（最後一下需要額外強烈的敲擊以釋放所有的音量），和弦漸息，集中氣力一波又一波往上爬，到達音階頂端然後再高，直至像噴泉一般，衝出歡欣狂喜的切分音。

而當最後三把法國號以最大音量奏出主旋律時，已幾近瘋狂的感覺。這也是為什麼當音樂在十分鐘後，以四十八個C大調的轟天和絃結束時，有些聽眾會哭呢！

在所有偉大的作曲家中，貝多芬對業餘愛好者與知識份子兩者的吸引力同樣歷久不衰。巴哈與莫札特都曾有過備受誤解的時期──前者甚至在他所處的時代被大眾譏為過時，後者則慘遭維多利亞時代聽眾的輕視。相對地，韓德爾相當受到重視，卻是以宗教清唱劇《彌賽亞[3]》的作曲家聞名，以致他在歌劇上的成就反遭忽略。貝多芬的老師海頓受行家讚譽，但一般大眾則反應冷淡。一直到第二次世界大戰過後許久，舒伯特仍被描繪成白痴學者[3]型的歌曲作曲家。布拉姆斯從來不合法國的胃口，布魯克納在德語國家之外只屬於小眾，而看似一度在帕那索斯[4]山上佔有一席之地的西貝流士，已被自我

耽溺的馬勒取代。每個人口味不同。

貝多芬少年時便是公認的頂級天才，雖然還不到莫札特或孟德爾頌那樣神童的境界，但是他宏大的野心抱負遠遠超過他們。從他二十一歲初次來到音樂界的首都維也納開始，整個城市都為他歡呼，貴族們若能邀他到府表演，便感到無上光榮。（不過是幾年前，莫札特用餐的位階還只是高於廚子，卻低於王公貴族的貼身男僕。）一八○九年海頓去世，不到四十歲的貝多芬成了全世界最知名的作曲家。兩百年後他仍然保有此頭銜。就算在他所住過的最不起眼的房子裡，當你沿著帶霉的樓梯向上爬，肯定仍會碰到某個威爾斯唱詩班的人，或是一群抱持虔誠之心的日本人。

吸引他們前來的是貝多芬的普世性，他擁抱各種人類情感的能力，從畏死到戀生（到達了形而上層面），以淨化的音樂調和了所有的疑惑與衝突。那個一九七八年大

1. 老忠實噴泉（Old Faithful Geyser），位於美國黃石國家公園中的間歇泉區，向上直噴可達四十公尺以上，每九十一～一百二十分鐘噴發一次，因其準時而得名。

2. DGG：Deutsche Grammophon Gesellschaft，德意志留聲機公司。草創時期以生產及銷售留聲機及唱片為主，現為世界著名的古典音樂唱片品牌之一。縮寫為DGG，不過多被稱作DG。

3. 白痴學者（Idiot savant）：即低能特才，指那些某方面發展遲緩，而另一方面的記憶或智力卻高度發展的人。

4. Parnassus，希臘中部山丘，文學上通常意指詩人與掌管文藝、音樂、美術眾神常聚之地。

風雪過後在哈佛中庭播放《第五號交響曲》終樂章的不知名人士，的確知道要從哪裡下手——那是C小調詼諧曲，[5]漸強，一轉而成C大調之處。他也了解（儘管他的聽眾不明白）那轉接處象徵著什麼，該樂章是所有音樂裡最懼怕禁錮幽閉的一節。從突然的囁聲開始，彷彿巨大的重量擋住了光線與空氣，有好一會兒，一切都處於驚嚇呆滯的狀態，中止的弦樂器和弦未定，接著傳來了幾近聽不見的鼓聲。小提琴窒悶的哀鳴，彷彿因恐懼而斷裂的樂句試圖往上爬升卻失敗。一開始遲疑的鼓聲變成持續有節奏地震動，彷彿一步邁向歇斯底里的狀態，哀鳴再次試圖攀高。困難掙扎後，逐漸成功了，頂上的重量減輕了，輕快的木管樂器聲音漸強，並加入小號與法國號，鬆開一切壓抑，整個管弦樂樂團終於掙脫枷鎖迎向自由，你頸子上每一根汗毛都豎了起來。

貝多芬作品裡有無數個呈現上述效果的時刻，但沒有任何一個會與另外一個相似：他的原創性避免了自我重複。（但同時又保有他個人的印記，一如畢卡索的作品一樣，不可能錯認。）貝多芬從一開始就大膽激進，隨著年歲更是有增無減，許多他的晚期作品每一樂章比前一樂章更創新。如《降B大調弦樂四重奏》Op.130，此曲在五十分鐘裡橫跨的風格納五十年來所累積的還要繁複，當了不起的賦格完成之後，貝多芬還有足夠的靈感寫下那用來替換賦格的最終樂章，[6]也就是他所發表的最後一個作品，這個終樂章回過頭來又改變了整首曲子，其他樂章仍然依原順序排開，看來卻更緊

密，感受力更強，不會太曲高和寡。

順道一提，這段斷弦燃指，讓許多室內樂演奏家害怕，又名《大賦格》（Grosse Fuge）的著名賦格，是史特拉汶斯基最喜歡的弦樂四重奏樂章。反偶像崇拜至上的史特拉汶斯基曾以這首一八二五年作的樂曲來表彰自己的現代性標準，他說：「這樂章絕對屬於當代音樂，以後也永遠都是當代音樂⋯⋯我喜愛此曲勝於一切。」對貝多芬永恆價值的證詞莫過於此。

就算今天是第一次聆聽（或是第一〇一次），《大賦格》純粹的殘酷之聲仍讓人不能自已。小提琴、中提琴與大提琴吱吱嘎嘎響了超過十五分鐘，有如發狂的家禽。我們便可以了解，當時習慣「舒適」的維也納社會是如何流傳著以古怪脾氣聞名的貝多芬終於發瘋的消息。然而就算賦格讓聽眾卻步，他們對於伴隨而出的是另一美妙絕倫有如歌唱般的樂章，或說抒情短歌時，又該如何解釋呢？如果說，那首賦格是出於一個神智

5. 在這裡指的是第五號交響曲第三樂章。

6. 原本作為Op.130最終樂章的賦格，因為需要高超的演奏技巧，又得不到聽眾的共鳴，出版商建議貝多芬重新譜曲，貝多芬也接受了，修改後的曲子比較簡短輕快，成為Op.130的終樂章。移除的賦格獨立出來，成為Op.133《大賦格》。不過，現代樂手演奏Op.130時，仍回歸貝多芬原先創作樂章的順序，納入第六樂章《大賦格》，再加上第七樂章短而輕巧的終樂章。

不清的腦袋，那麼需要怎麼樣的心思才能寫出另一半呢？

對比與衝突是貝多芬音樂藝術的主要特色。他終其一生都在對抗各式各樣的困難，並以巨大的勇氣加以克服。不同時期的可能性推及社會、性、心理與政治各層面，然而其中有兩樣特別折磨他：健康不佳與孤獨。他富男子氣的紅潤臉色掩飾了前者，至少年輕時是如此的，而後者則是自找的。他逃離贊助者提供的居所，選擇自付房租，在不受干擾的狀況下工作。起居無人幫忙，他搬家不下八十次，住在吵嚷髒亂的環境裡，大鋼琴底下擺著史上最惡名昭彰的便壺，[7]。不過拜盛名所賜，他從來不缺助手與催促他前進的人（「你想跟我妻子睡覺嗎？」[8]）。但是他們沒有人全盤了解貝多芬在身體與心理上所受的折磨。他生前秘密書寫，到死後才被發現的兩封著名信件，將這些折磨描述得很清楚：分別是一八○二年的「海利根城遺書，」[9]與一八一二年致「不朽的愛人」[10]信件。

第一封信透露一個音樂家所能面臨的最糟狀況：他快聾了。當時他三十一歲，受耳鳴折磨已久。起初他希望能靠藥物治癒，但當藥物無效時，他只好與耳鳴共存。一八○八年，他再也無法隱藏自己的狀況：任何人只要聽到他指揮或是演奏鋼琴（如此急切地敲打琴鍵），都可以明白貝多芬已經活在自己的聲音世界裡。十年後，人們得把話寫在紙上才能與他交談。根據喬治・艾略特，[11]所述，貝多芬最終最偉大的作品，是從「與

沉默對抗的怒吼聲中」創作出來的。

他那封同樣痛苦的情書，寫給「不朽的愛人」（然而從未寄出），即使在枚納·索羅門[12]揭露了可能的女性對象之後的此刻，看來仍是如此尖銳沈痛。我們可以感受到貝多芬接受了自己肉身脆弱的事實，而音樂創作就像一個貪得無厭的情婦，就算信中那位愛人能夠與他結為連理，他也會因為音樂而無法結婚。

無論如何，在他所有慾望中，給他帶來最大挫折感的是一個男孩。研究心理層面

7. 據曾造訪貝多芬住處的維安尼形容貝多芬家是「你所能想像的最暗最亂的地方……一台老舊的大鋼琴，上面放著多份積了灰塵的音樂手稿，鋼琴底下（我絕沒有誇張）則是一個沒倒的便壺……」

8. 根據研究貝多芬的學者枚納·索羅門（Maynard Solomon），貝多芬的贊助者卡爾·彼得斯（Karl Peters）在貝多芬一八二〇年的對話本上寫下了這句話。

9. 海利根城遺書（Heiligenstadt Testament）是一八〇二年十月六日貝多芬在海利根城（位於維也納近郊）寫給弟弟的信。

10. 一八一二年貝多芬給一位他稱為「不朽的愛人」（Immoral Beloved）的對象寫了一封長信，但沒有寄出，此信在貝多芬家中被發現。

11. 喬治·艾略特（George Eliot, 1819-1880）：本名瑪莉安·艾凡斯（Marian Evans），為維多利亞時代著名的英國小說家。

12. 美國音樂學者，以研究貝多芬生平聞名。

的傳記作者緊抓住貝多芬奮力爭取姪子卡爾監護權的事實，來證明他是亂倫的同性戀者。但他是卡爾合法的監護人，而且在男孩監護權之爭的法庭訴訟記錄上，沒有任何關於情色控訴的證據。事實明顯而悲哀：貝多芬想要一個兒子來繼承他的名聲與財產。長達五年的訴訟是個不堪的故事，最醜陋的部份在於貝多芬堅決要贏，不管此舉會給那男孩或悲傷的男孩母親帶來多大的痛苦。獲勝後，他將卡爾送進學校，一如他發派一份完成的手稿一樣，然後轉而將憤怒的精力投擲在《莊嚴彌撒曲》（Missa Solemnis）的創作上。

今日再聆聽這首作品──比如說，聽那天使一般的「讚美」[13]開場詞，男高音之上飄著有如薰香的小提琴獨奏──我們很難把這樣的柔情與孤僻、機巧、貪婪、善於欺瞞、多疑以致易生妄想的貝多芬結合在一起。不過相對地，我們也不可忽略他總是有著令人捧腹的高度幽默感，他慷慨，有著康德式的倫理信仰和民主尊嚴，以及所有認識他（與受他傷害）的人普遍所下的結論，亦即，他是個超人。此話並非老生常談，他確實具備十足的超人特質：過剩的精力、急切躁進的性格與滿溢的才華，卻沒有足夠的時間將它們發洩殆盡。最後他只得屈就短短五十六年的光陰。

他的天份讓他一生勞碌。貝多芬在鋼琴前即興創作，彷彿擠出膿汁般地譜出旋律，他可以一彈好幾個小時，迫使聽眾落淚，然後他會帶著充滿好奇但有點輕視的眼光

看著他們。貝多芬自己從來不是個多愁善感的人，「藝術家不哭泣，他們發怒。」然而他缺乏莫札特那樣健筆如飛，將完美作品譜在樂譜上的能力。必要的時候，他可以快速譜曲，但是結果總是不太好。對他而言，「偉大」的音樂巧妙地融合了靈感與勤奮，勤奮意味著將每個結構上的細節斟酌至最合理的境界。如果他必須在「誘人的音形魅力」與「構成整體結構所不能或缺的輪廓」之間作取捨，數學之美總是勝出。

奇怪的是，他算術不行：貝多芬從來沒學會乘法或除法，連處理簡單家務運算都有問題，後人認為他可能有閱讀障礙。在他的書信往來裡，常出現數字「14」誤植成「41」，「1808」寫成「1088」的情形。然而話又說回來——與貝多芬有關的討論向來充滿矛盾——他是個理性主義者，愉快地沉溺解決幾乎不可能解決的旋律對位法問題。

在鋼琴奏鳴曲第二十九號《漢馬克拉維》（Hammerklavier）最後的賦格部份，他動用了一〇五個之多的音符（不包括震音），進行增值、轉位，甚至從後往前演奏，像倒著播放錄音帶一樣——有時候三種方式同時出現：一如音樂上的三角函數。這種成就讓貝多芬與音樂史有名的其他優秀作曲家同等級：巴哈、布拉姆斯、魏本，然而上述三人皆

13. 彌撒中讚美短詩或樂曲通常以「*Benedictus qui venit in nomine Domini*」（奉主名來應當受讚美）為首句唱詞。

不可能寫出歌劇《費德里奧》（Fidelio）。

此外，他精通音樂結構的方式既直覺又原創，這點加深了他有閱讀障礙症的可能性。一些有拼字障礙的人具備了同時從各個不同角度將平面與維度近乎立體化的能力。貝多芬音樂的聲音結構充滿了不成比例的空間與內部空白、驚人的層次變化，以及滿是天空的窗戶，但是無論多大規模，它們最後都能找到平衡，變成一棟完整的大樓。貝多芬會成為建築家萊特與路易士・康[14]最喜愛的作曲家，並非空穴來風。

貝多芬作品「偉大」的矛盾之處在於，我們衡量的依據不一定是時間或是聲音的分貝數。他的確創作了長度空前的交響曲與奏鳴曲，然而他也是個創作小品的專家。貝多芬有一些眾人稱為「大師工作坊裡的碎屑」的鋼琴小品。其中有一首九秒鐘便彈完了。這些小品看起來也許是碎屑，但若對光舉起，它們會閃著貴金屬的色澤，沒有一首在形式上是斷簡殘篇。他的空間感既微觀又宏觀：他以同等篤定的態度，用聲音創造了修行的禁閉小室與教堂。作品119號裡最後一首小品（Op.119為十一首小品作品）跟第九號交響曲的慢板是同一調性，是一連串流暢的無盡旋律，爬升至一個穩定的高度，轉成最簡約的終止式。相對於交響曲樂章的一六六個小節，作品119號的小品只延續了二十二個小節，然而它持續迴繞了一段時間，感覺一如雪萊[15]詩句所形容，它「染上了永恆的白色光芒。」

無論是誰決定在大風雪之後，用那對喇叭將哈佛中庭染上那永恆的白色光芒，他一定知道——一如規劃邱吉爾葬禮的人，或柏林圍牆倒塌的見證者也知道[16]——有些時刻唯有貝多芬能及。再也沒有其他作曲家可以如此集體而迅速地讓一群滑雪的年輕人達到那樣的狀態，他們可能無法舉出貝多芬其他任何一首作品，也許他們根本連這首曲子的作曲家是誰都回答不出來，但某種高於他們個人認同、超越天氣甚至旋律與和聲的東西喚醒他們，要他們迎接那個早晨的希望與自身的力量。一九七八年，音樂史上最偉大的心靈對他們張口說話，一如兩百年前，少年貝多芬在科隆第一次登台時一樣。

14. 萊特（Frank Lloyd Wright, 1867-1959）：美國建築師，是二十世紀上半葉最有影響力的建築師之一。路易士·康（Louis Kahn, 1902-1974）：美國建築師，賓州大學與耶魯大學建築系教授。兩位的作品都以井然有序的幾何空間為特色。

15. 雪萊（Percy Bysshe Shelley, 1792-1822）：英國浪漫主義詩人，該詩句引自他為濟慈寫的輓詩〈阿多尼斯〉（Adonis）。

16. 作者指的是，邱吉爾喪禮上演奏的《第五號交響曲》，以及一九八九年為慶祝柏林圍牆拆除所舉行的慶祝音樂會上，由伯恩斯坦指揮的《第九號交響曲》。

第一章　莫札特精神

英國劇作家巴格諾爾德（Enid Bagnold）曾問過一位女性主義者，如果現在有個二十三歲的家庭主婦發現自己在失去四個孩子之後，再次與她家暴又酗酒的丈夫懷了一個孩子，你會給她什麼建議？

「我會力勸她拿掉小孩，」女性主義者回答。

「那麼，」巴格諾爾德女士說：「你拿掉的會是貝多芬。」

她說的並非全然屬實，在小路德維希（貝多芬全名為路德維希・范・貝多芬，Ludwig van Beethoven）出生之前，貝多芬一家只死了兩個孩子，其中一個是他爸爸與前妻所生，而且沒有證據顯示約翰・范・貝多芬（Johann van Beethoven）會對自己老婆出手。但約翰的確是個無情的父親，他的酗酒問題在波昂法庭裡有案底可查。儘管約翰是科隆教堂中領薪的歌手，也是選區宮廷樂長路德維希・范・貝多芬（指貝多芬祖父，貝多芬與祖父同名）的兒子兼繼承人，他長期缺錢一事也非憑空捏造。貝多芬的祖父是個音樂大師，退休後仍富有，他收藏了許多上好水晶與銀器，讓他位於萊茵街上配備六房的公寓金光閃閃。

瑪利亞‧瑪格達莉娜‧范‧貝多芬（Maria Magdalena van Beethoven）在生了貝多芬後又生養了兩個兒子：分別是卡司帕‧卡爾（Caspar Carl）與尼可勞斯‧約翰（Nikolaus Johann）。之後她又生了一子兩女，但皆夭折。最末次懷孕讓她憂鬱又脆弱，在四十歲左右便積勞成疾而撒手人寰。翻開貝多芬家族的族譜，在眾多鮮明又結實的粗獷男性形象之中，她纖瘦、守德、有禮、目光真摯，像一抹褪色的水彩素描。如果貝多芬家族看來不像德國人而像荷蘭人，如果這些屬於資產階級的貝多芬一族，堅持自己名字中間為范（van）而非馮（von）[1]，欲以此舉標明他們屬於低地國[2]的貴族血統（家族源自法蘭德斯區的中世紀小鎮貝多威外圍），那也是因為，他們在十八世紀中期才來到科隆選侯區的行政首都波昂附近，落地生根。他們在文化上屬德國，宗教上屬羅馬天主教，而對葡萄的熱愛，則屬於萊茵河流域居民。

　　路德維希誕生於城中，波昂街五一五號，生日應是一七七○年十二月十六日或更早，確切日期無法確定。那時期的天主教教區要求居民得在二十四小時內讓嬰兒接受聖水禮，而聖瑞米吉斯教堂在十二月十七日當天登記了他的受洗儀式。記錄以拉丁文寫著他受名為「路德維庫斯」（Lidovicus），等到他長大一點，知道羅馬帝國的顯赫功績之後，便開始喜歡自己的這個儀式名；如同他在目睹了「法蘭西的榮耀」[3]之後，也不介意別人叫他「路易」[4]。

他很高興知道他的受洗儀式是他的祖父，老路德維希主持的，此舉讓他成為波昂最著名音樂家的教子與孫子。貝多芬臨終時，那雙曾在受洗台前俯視他的黑眼，將再次凝望著他，縱使只是一幅油畫，仍然栩栩如生。

老貝多芬樂長與其子約翰，貝多芬兩人截然不同，老貝多芬受人歡迎、成功、在宮廷裡地位穩固（他在選區教堂服務長達四十二年之久），是個歌劇與彌撒曲的指揮，一個精明的商人，連歌也唱得比兒子好，他到晚年都還保有一副動人的男低音歌喉。奇怪的是，儘管有了這樣的地位，他卻沒有成為一個作曲家。老貝多芬在一七七三年的聖誕夜過世，恰好來得及在小路德維希懵懂初開的記憶裡留下印記。這老人的形象將永遠漂浮在模糊輕霧般的背景裡，他的窄帽往後推，面容慈祥。然而這到底是親眼所見的影

1. 「van」與「von」皆為「屬於（of）」之意，用於姓氏中表「……家族之……」，如貝多芬之名若意譯則為「貝多芬家族之路德維希」，兩者差別在於「van」為荷文，「von」為德文。

2. 低地國，指十到十六世紀的歐洲西北沿海地區三國，包括比利時、尼德蘭（即荷蘭）和盧森堡。

3. 法蘭西的榮耀（la gloire de la France）指拿破崙（Napoleon Bonaparte）。

4. 拉丁文名路德維庫斯（Ludovicus）轉為德語為路德維希（Ludwig），化成法文則為路易（Louis）。

像，還是那幅油畫的投影呢？

那的確是個問題，不僅僅是因為貝多芬堅持自己對老貝多芬的記憶非常「鮮明」，他也異乎尋常地相信自己比他的受洗登記時間還要晚兩年誕生。就算在波昂市長的禮遇下，呈上他受洗登記的正本，他依然拒絕接受「一七七○」這個年份，而潦草地在背後寫下「一七七二」。朋友們亦無法動搖他的成見。他告訴他們：「那是在我之前所生的一個哥哥，他的名字也叫路德維希……但他死了。」

此事不全然是他的幻想。他的父母的確在一七六九年四月時施洗並安葬了一個同名的兒子。在當時的德國，將夭折孩子之名傳給下一個新生兒是種慣例。日期從來不是貝多芬的強項，而之後他父親為了要強調他是個神童，硬生生將他年齡減去一歲，此舉更是把他弄糊塗了。但成年的作曲家在片刻反思之後仍會了解，生於「一七七二年」並對隔年去世的祖父保有「鮮明」的印象，就認知層面來說實在沒有道理。

他對這個矛盾的執迷讓佛洛伊德派學者窮追不捨，他們推測貝多芬不願意面對任何法定的出生證明文件，因為他樂於聽見街坊傳言他是腓特烈二世，的私生子。這故事很荒謬，但在貝多芬生時流傳久遠。一七七二年，腓特烈大帝主要壓迫的對象是波蘭，而不是一個默默無名的波昂家庭主婦。然而貝多芬從來沒有公開否認他是腓特烈二世的私生子，他寧願沉浸在自己血管裡留著貴族血液的想像之中。

我們會在另一章裡討論所謂貝多芬的「貴族偽裝」。我們能說的是，比起約翰·范·貝多芬，他也許比較喜歡別人當他的父親，然而他一向認同老宮廷樂師長（「我傑出的祖父，我與他何其相似」），就算是在他的名聲超過老祖父名聲許久之後。

他孩童時代的波昂是個用黑白構成、有城牆的小城市，位於科隆選區上游十五哩處。黑色熔岩的街道與幾乎一致的石灰粉刷形成奇異的明暗對比，連宏偉的選區宮殿也是白色，夏日裡閃閃發光，但冬日則顯得嚴寒。鍍金的市政廳給市集廣場添了一點光彩。少數幾幢逃過粉刷的建築物之一是石砌的古教堂，五世紀以來，它巨大的尖頂倒影在萊茵河上搖曳，頂著河面滑過波光粼粼。雖然老舊了些，但仍是城裡僅存的羅馬殘蹟。在波昂的黑色街道上探索，聽著教堂鐘聲與葛利果聖歌，[6]小路德維希感受到遙遠的過去，彷彿伸手可及卻又不復重來。

依此背景，他發現自己的處境，他必須在這狀態下找到平衡。當然一開始他的世

5. 腓特烈二世（Frederick the Great, 1712-1786）：史稱腓特烈大帝，普魯士國王，統治時期使普魯士在德意志取得霸權，是歐洲史上最有名的君主之一。

6. 葛利果聖歌（Gregorian chants）：由羅馬教宗葛利果一世（C. Gregorian, 590-604）經由教會人士將各地的教會音樂加以整理彙編及改良，普及到各地而得名，常無伴奏清唱，又稱「素歌」（Plainchant）。在中世紀時期的教會音樂中，佔有很重要的地位。

界觀僅止於父親約翰在波昂街上租的後花園小公寓[7]，漸漸地，他發現他父母口中的「德國」不太像是一個國家，而是一個以語言為主的概念，包含了奧地利與其他大約三百個左右說德語的王國、公國、選區與封邑。撇開宗教不談，光以政治來說，「德國」指的仍是馬克西米連一世[8]的日耳曼國家神聖羅馬帝國[9]，儘管規模比起羅馬時代縮小許多，而且也在權力中心維也納，提倡反封建革新而造成的分化中逐漸鬆散。

在路德維希早年居住的選區裡，經常可以聽見「維也納」這詞，他心中逐漸有了維也納是「德國」的精神、政治與音樂中心的不滅印象。在那個遙遠的首都裡住著兩個「開明的專制君主」：女皇瑪利亞‧德瑞莎亞（Emperess Maria Theresia）以及與她共治的兒子，約瑟夫二世（Emperor Joseph II），兩人分別統治著奧地利、匈牙利與神聖羅馬帝國。從老女皇的健康狀況報告判斷，約瑟夫二世掌權是遲早的事。神聖羅馬帝國是由一群選帝侯選舉而出，這群選帝侯具有貴族與宗教身分，聽命於教宗，而他們自己則是由奧地利外省的民間或教會組織選出，科隆大主教便是其中一個選帝侯。

路德維希幼年的大人物，馬克西米連‧菲特烈大主教（Maximilian Friedrich）也是他父親與祖父服侍的對象，兼具王侯與神父的身分。此公是個年近七十的隨性小個兒，不排斥哈布斯堡式的改革。在教育上他削弱耶穌會的影響，並計畫在波昂創立一般非宗教的大學。然而他仍維持聖職人員的身分，他的「選帝侯天主信仰」目的是告訴世人，

教會能自我調整，無須臣服於任何一種道德權威也能自治。

老路德維希死後，約翰寫信給選帝侯自薦，認為自己能夠勝任宮廷樂師的職位。

此事破局後，他轉而請求加薪，因為他發現自己「手頭很緊」，現在他母親隱居所需的花費都成了他的負擔。

馬克西米連・菲特烈幫助他度過難關，但無視他的自薦。音樂家資格不符，只好繼續在教堂唱男高音，兼教小提琴與鋼琴維生。無法升官又不受重視，約翰開始準備要培養他長子的天賦。我們只知道，約在一七七四年春天卡司帕・卡爾出生之後與一七七六年秋天尼可勞斯・約翰出生之前，路德維希接受了他一輩子也忘不了的殘酷音樂指導。

貝多芬一家現在住在萊茵街上一幢較大的公寓裡，根據他們的鄰居回憶，曾見到一個小男孩「站在鋼琴前哭泣」。當時他身高不高，必須爬上腳凳才能碰到琴鍵。只要

7. 作者原註：現在該處為貝多芬故居博物館。

8. 馬克西米連一世（Maximilian I, 1459-1519）：神聖羅馬帝國皇帝。

9. 日耳曼國家神聖羅馬帝國（Sacrum Imperium Romanum Nationis Germanicae）：神聖羅馬帝國皇帝。早期為統一的國家，中世紀後演變為一些承認皇帝最高權威的公國、侯國、伯國、宗教貴族領地和自由市的政治聯合體。其歷史可追溯至羅馬帝國。一八〇六年，在西歐和中歐的封建帝國。

他一遲疑，父親便開揍。獲准休息時，他能做的只是拉小提琴或是在腦中複習樂理。他不受鞭打或是不被關在地窖裡的日子少之又少，約翰也不讓他睡覺，半夜裡叫他醒來繼續練習。

貝多芬從未批評他的父親。從另一面看，他也從未像對待母親一樣，對父親表示過任何愛意。酗酒者的小孩通常沈默寡言：他的緘默甚至延伸至書寫上，他拒絕寫「約翰」這個名字——除了有一次，他被迫得在法律文件上提到「尼可勞斯·約翰」。我們可以從他的兒時的軼事判斷，除了自我保護的順從之外，他對父親不帶任何感情。也許他可憐他：一個沒有創造想像力的男人。路德維希很早便展現了他在鋼琴與小提琴上即興創作的才華，每當他演奏偏離了面前的琴譜時，用才華把父親比下來的能力就特別明顯。約翰會焦慮地打斷他的裝飾音與自由變奏，「你知道我無法忍受那些東西。」

然而，路德維希湧出的才華可福可禍。音樂就像他體內的岩漿，如果缺少和聲與主題的訓練，他可能會爆炸。任何表演藝術的即興創作常會讓人覺得尷尬，因為絕大多數的表演者不是創作者。然而天才的即興創作則反，常會因為太接近瘋狂而讓人害怕。只要去讀關於尼金斯基[10]最後一支舞的文字記載，或是看看畢卡索工作時的影片即可一窺端倪。如果充滿怪誕想像力的建築裝飾沒有緊抓著結構，便容易崩毀。一般認為，貝多芬正要成為鍵盤史上最偉大的即興創作者，這結果絕大部份來自於他工作時有一種鋼

鐵般的智性，用來組織主題與發展，捨棄簡單的效果。若說那份理智與他人生第一個老師無關，實在有些不公平。

那些喜歡將貝多芬童年染上一絲感傷色彩的人曾暗指約翰總是又醉又窮，而瑪利亞‧瑪格達莉娜與他之間早沒有愛情但仍受困在婚姻裡，只因為她出身低下又求助無門。相反地，並無證據顯示在貝多芬進入青少年時期前，約翰曾因酗酒而失控。老路德維希過世之後，他指自己「手頭很緊」的聲明也許過於添油加醋。當時他年薪為一七五個弗洛林——收入不多，但很穩定。選帝侯的首席大臣貝爾德布西伯爵（Count Belderbusch）還會不時因為他所提供的神秘「情報」服務，打賞一些零用金。約翰也教外交使節的小孩音樂以賺取零用。然而很不幸，總有些外國人以美酒代替束脩。

而就瑪利亞‧瑪格達莉娜而言，她的出身離寒微更是有段距離。她來自一個生活優渥的公職人員家庭。約翰似乎有點敬畏她，每年都遵循禮節，用她的名字舉辦小夜曲演奏與舞會幫她慶生。他比她大六到八歲（記錄不詳），但是他把所有賺的錢都交給她。他會說：「好啦，女人，用這些去持家吧。」

10. 尼金斯基（Vaslav Fomich Nijinsky, 1890-1950）：波蘭裔俄國芭蕾舞蹈家，被譽為史上最偉大的男性舞蹈家。他的舞作打破十九世紀傳統古典芭蕾舞的形式，成為現代舞蹈的先鋒。

我們對她與兒子之間的關係了解甚少——只知道她開始疏忽管教，讓路德維希服儀不整地跑來跑去。在卡司帕・卡爾出生後，她受憂鬱所苦。「如果你想聽我一句好勸，」她曾對同住一屋的年輕女孩薩西麗雅・費雪說：「不要結婚。」

一七七八年三月二十六日下午五點，對路德維希在鍵盤上的才能已胸有成竹的約翰，在科隆為路德維希辦了一場演奏會。約翰稱路德維希是他「六歲的小男孩」。自從莫札特在六歲以音樂神童的才能取悅瑪麗亞・德瑞莎女皇之後，每一位神童的父親都希望他的小孩不要大於六歲。路德維希當時其實是七歲。

約翰夢想歷史重演，的希望落空了。路德維希的演奏並沒有吸引大眾與媒體的目光。他的曲目是《鋼琴協奏曲》[11]（可能是風格如巴哈之義大利協奏曲的鋼琴獨奏）與《三重奏》。如果他像莫札特那樣年幼的時候就來演奏，他的首演一定會受到注目。

貝多芬缺乏基礎教育的狀況也許比我們公認的還要嚴重。不久之後，約翰與再度懷孕的瑪利亞・瑪格達莉娜將他們的長子送進提洛西尼恩一所教授拉丁文的初級學校，這個新進男孩的骯髒外表與退縮遲疑的舉止，讓那裡的同學以為他幼年喪母。一位同學回憶道：「根本看不出一點跡象……他以後會散發如此耀眼的天才光芒。」一般人可能會想，約翰持續不斷地打壓路德維希在琴鍵上的想像力，（「你再打混試試看？……我會賞你兩耳光。」）已經開始對他造成心智損害。然而就算是在小提琴上，路德維希

仍然忍不住尋找音樂的新靈光。「你聽這不是很美嗎？」他會爭辯道。而回答永遠是：

「你還不到時候。」

然而約翰堅持要他死背苦練這一點，替他打下了無人能敵的技巧基礎。接下來的兩年，路德維希開始體認到自己寬掌大手的成長與力量。他自發性地大量練習來發展雙手的才能，再也不需要別人強迫他接觸鍵盤。他也持續練習小提琴，雖然比較沒那麼喜歡，但練習小提琴讓他的左手異常靈活。

他自願接受城裡管風琴師額外的指導，進出教堂的樓廂、波昂大教堂與方濟會修道院。管風琴巨大的音響，特別是在踏板音域，可讓聲音無止境延長，再加上中提琴與法國號的課程，這些樂器組成了作曲家貝多芬「聲音」的特色：寬闊、突出、多層次且充滿男性氣概。

在學校裡，路德維希獨自一人，不喜交友。他是個冷漠的學生，寫作與算術只停留在基本程度。不過他學會了初級拉丁文，稍後也說了一口流利的法文。他可以欣賞任何接收到的聲音密碼，但是拼字課本裡獨斷的文法與無聲的數字讓他一個頭兩個大：那些東西缺乏聽覺感應。就算他有什麼學習障礙，也是輕微的，反而為他廣博的才能添了

11.
此指五歲的莫札特在一七六一年初次登場所造成的**轟動**。

一些傳奇色彩，就像濟慈一樣。那並不影響到他對雙關語及變位字謎（如 eat 變成 tea，now 變成 won）的熱情，之後他開始鑽研我們所能想到最具規則順序的心智練習——對位法。他一下筆便洋洋灑灑，但無關文學：「對我來說音樂比文字更唾手可得。」在鋼琴或管風琴上即興創作時，他顯然正用他的語言說話。

十歲左右，路德維希開始把這些語句翻寫謄上用滾尺畫的五線譜。他沒有受過作曲訓練，然而就像他之後開玩笑所說：「我不知道該怎麼寫但還是寫對了。」終其一生，他喜歡看見筆下洩出音符遠勝於「枯燥的字母」。（他除了有一對對音色挑剔的奇妙耳朵之外，更無師自通地擁有辨識絕對音準的天賦。）他偏好音階裡的十二音，一如數學上合理排列的十個數字，而不是字母表上二十六個無聲的符碼。

到了一七八一年夏天，路德維希已經無法再從約翰那兒學到什麼了。他的天份開始從其他老師口中傳了出去，大眾都認為他一定會像祖父與父親一樣進入宮廷服務。那年秋天他休學了，準備接受轟夫（Christian Gottlob Neefe）的進階指導。

當時三十三歲的轟夫剛被指派為宮廷管風琴師，他是個全才，是歌德的門徒，也是受過法律與音樂訓練的完美主義者與邏輯學者。他曾在萊比錫求學，此時帶著巴哈的教學傳統出現在路德維希面前。他用方言創作歌曲與輕歌劇的本領，中和了他咯爾文教徒式的嚴謹傾向。除了將巴哈的平均律介紹給路德維希之外，轟夫也教他如何精巧地將

旋律與人聲的特質結合在一起——包括音域、不同母音的影響，以及（德文中特有的）子音牴觸所產生的問題。

巴哈為這男孩帶來莫大的啟示，現在他全神貫注地學習困難的序曲與賦格，較少花時間在學習對位法的純理論了。他對歌曲已有相當了解。貝多芬總是以交響樂作曲家的形象出現，我們幾乎忘記他同時也是教堂歌手的兒子與孫子。在成長的歲月中，他長期浸淫在歌劇與合唱音樂裡。從他最傑出的樂器旋律，例如《大公三重奏》慢板樂章裡的旋律，即可見到「人聲」的特質，我們可聽到「呼吸點」與聖歌般的進行。在後來的弦樂四重奏裡，甚至出現了無歌詞的宣敘調與歌劇般的飆高花腔。

我們不知道他到底什麼時候開始師事聶夫，但是證據指向一七八一年末。到了一七八二年六月，十一歲半的路德維希已經可以代理他的老師出任選區教堂的管風琴演奏，並以即興創作拖長彌撒時間，而參加的會眾毫不察覺。聶夫對他很有耐性，但仍是一個嚴厲刻板的老師。

我們可以從路德維希首次出版的作品當中感受到聶夫的影響。那年秋末路德維希在曼海姆出版了一組鋼琴變奏曲。這組以一位名叫戴斯樂（Dressler）的小作曲家為主題的變奏，可說是滑稽地模仿了生硬的古典鋼琴曲：顛簸行進過 C 小調，最後彷彿下令立正一樣極其突然地收尾作結。

也許聶夫指定路德維希作這項練習，是要強迫他寫出與這主題「並行」的變奏曲。但是他只是將音樂改為無聊的學生仿作。不過，最後的第九變奏稍微透露出了一點大將之風：在一連串下行音階傾瀉之際，貝多芬突然轉成相距甚遠的 A 大調，效果一如從地面上的遊行一躍跳上看台──在戴斯樂長官命令他回到地上之前。

至少當出版評論寄回時，路德維希很興奮看到自己的名字，化成法文印在標題頁上：「路易・范・貝多芬，十歲。」當時他其實快要十二歲了，然而沒有人拿他與莫札特相提並論。沒有什麼評論者提到他的變奏曲。

一七八三年三月二日，在克拉莫主編的《音樂雜誌》上，一位不具名的作者終於用了敏感的 M 字眼[12]，形容十一歲的路德維希：

他彈奏鋼琴極具技巧與力量，視譜能力佳且⋯⋯主要彈奏的是老師聶夫教授給他的巴哈平均律。任何知道這部前奏曲與賦格集的人便會了解我說的意思，那是人類史上最偉大的藝術作品。〔聶夫〕現在開始訓練他作曲⋯⋯這個年輕天才值得眾人伸出援手，助他周遊四方。他有好的開始，如果繼續保持，他一定會變成莫札特第二。

事實上，這篇文章是聶夫自己寫的。他無意欺瞞，因為在當時的風氣，此類報導必須匿名。聶夫誠摯地相信他的學生擁有和莫札特一樣的天賦。但是最後兩句話隱藏著憂慮，彷彿害怕路德維希的天才將無法如期發展，被侷限在波昂。

事情發展是，那年十月這男孩的確去了荷蘭旅行，只由母親作陪。關於此事我們主要的資訊來源是貝多芬一家長年的鄰居薩西麗雅‧費雪與她兄弟弗利所寫的回憶錄。他們寫道：路德維希與瑪利亞在冷天裡順著萊茵河行船而下，在鹿特丹一個認識的荷蘭女人家中作客幾週。瑪利亞沒忘記讓路德維希到一些貴人豪宅中演奏，他的鋼琴技巧讓人驚豔。十一月二十三日，他在海牙的一場貴族音樂會上第一次領薪表演，賺得六十三個弗洛林。那比其他表演者賺得都多，不過他抱怨荷蘭人是「守財奴」，並說：「我再也不會去荷蘭了。」

撇開青春期前慣有的慍怒不談，荷蘭行預示了貝多芬的性格行為：他總是懷疑自己受騙，總是找藉口不去旅行。費雪回憶錄裡記載了一個讓人同情的形象，讓我們暫且進入貝多芬為私人生活所拉起的帷幕裡，提醒了我們，當時他還只是個半大不小的孩子。當他們順著萊茵河航行回家時，用腿溫熱他凍僵腳掌的人可是母親瑪利亞。

12. M字眼，指以字母「M」為首的「莫札特」（Mozart）一字。

時值一七八四年，瑪利亞已經埋葬了兩個孩子，婚姻與經濟上的困難讓她的憂鬱惡化。那年一開始便凶光罩頂，首先是約翰的宮廷贊助者貝爾德布希伯爵在一月去世，瑪利亞失去安全感，而她丈夫的歌聲開始走下坡，領乾薪的情況實似冗員。

顯然，路德維希得去申請宮廷職缺。儘管仍是實習生，十三歲的他已是宮廷熟悉的音樂家，以管風琴演奏受到讚譽。他甚至曾經代替聶夫在管絃樂團裡擔任大鍵琴演奏——這工作很重要，必須替大鍵琴或鋼琴彈奏計算時間、填入和聲並即時視譜。這些服務讓他得到一些「生活津貼」作為回報。另外，在《戴斯樂變奏曲》之後，他也開始成了讓人印象深刻的作曲家。他出版了許多歌曲與三首鋼琴奏鳴曲，獻給馬克西米連．菲特烈主教。（「至高至善的君主！我怎麼敢把第一份少作的青澀果實放在您的寶座之前呢？」）

二月十五日，路德維希向選帝侯遞送了一張正式文件，請求受指派擔任宮廷助理管風琴家，宮廷官員應允了他的請求，並註記：老貝多芬已經「不再有能力供養家庭。」約翰大多的薪餉都拿來買酒，費雪女士曾目睹他帶著隨身酒瓶在大街上豪飲。

當時路德維希沒有固定薪水，但是他上任得正是時候。兩個月後，老馬克西米連．菲特烈辭世，波昂市民們很快便適應繼位者的名字——馬克西米連．法蘭茲（Maximilan Franz）。除此之外，巨大的變革也同時到來。尊貴的新任選帝侯正是約瑟

夫二世最小的弟弟，二十七歲，與約瑟夫二世皇帝一樣致力於日耳曼的啟蒙運動。他堅決要自由化波昂的特權機構，設立大學，削減繁瑣的宮廷娛樂，讓他所有治理的對象（從大臣到果農）都意識到，西歐的封建專制時代要結束了，而這正是他姊姊法國的瑪麗王后（Queen Marie Antoinette of France）不願面對的事。

法蘭茲的第一項改革，是新選出的領導人意圖革新時的常見典型作法：他解散宮廷劇團，要求所有部門緊縮開銷，並下令詳細評估他所雇用的每個員工。那些檔案裡有：

約翰·范·貝多芬，四十四歲……歌聲差，服務已久，極貧困，舉止合宜，已婚。

克里斯·聶夫，三十六歲……管風琴家……考慮遣散，原因是他並不特別專精管風琴，還是個外國人，無任何優點，喀爾文教徒。

聶夫的喀爾文教派背景成了路德維希出頭的機會。一份補充報告指出，如果遣散聶夫，將有另一代理表演者，「以一五〇個弗洛林即可雇得。」那人「矮小，年輕，是某宮廷音樂家的兒子，已代理此職位約一年，表現良好。」

一七八四年六月二十七日，路德維希成了宮廷雇員，領取如上所建議的薪資。聶夫勉強被留了下來，薪水從原先的四百個弗洛林降為兩百個弗洛林。他們同被列為「管風琴師」，但不久路德維希的地位又高了一級，基於公平原則，宮廷又給他多加了五十個弗洛林的薪資。他變成一個難以管教的學生，聶夫企圖拴住他狂野的音樂靈光，這點更讓他感到忿恨難平。

這時的空氣中有股騷亂：不只從大西洋對岸的美國傳來淡淡的革命火藥味，經過法國飄向萊茵地區，知識份子也凝聚了力量，準備橫掃神聖羅馬帝國。在威瑪（Weimar），歌德讓狂飆運動[13]登上檯面，給不受拘束的情感找到新修辭；在柯尼斯堡（Königsberg），康德[14]論述「實在論」偏主觀而少客觀；在曼海姆，席勒正振筆創作詩與戲劇，感性地將戲劇舞台與政治行動串連起來。

此時，路德維希唯一感興趣的行動是，到底有誰能來幫助他拓展宮廷事業。然而他無法不跟全波昂的激進青年一樣，呼吸到自由的空氣——特別是選帝侯宣佈城市大學將在一七八五年八月九日揭幕，席勒與康德的門徒開始在課堂上講述人權與「定言命令[15]」。

定言命令是經由知覺或認識得來的感受，可定義為一種責任，將個人行動轉為「普世規則」，路德維希卻反其道而行，把已經存在的普世標準——莫札特的音樂——

應用在他自己想成為一個作曲家的「行動」上。他在宮廷歌劇管弦樂團裡猛烈地敲擊大鍵琴，將《後宮誘逃[16]》的總譜背得滾瓜爛熟，發現與其說一個人能「臻至」那種完美，不如說那是天生的。他研習巴哈，從巴哈那兒他學到，經由努力工作、練習所有規則、解決一切難題，過了數年之後，你便可精通某種對位法。然而若想從莫札特這個難以理解的天才身上學到什麼，唯有模仿一途。

於是他著手以莫札特的三首小提琴奏鳴曲為藍本，創作三首大型的鋼琴四重奏。大規模是他的特色：他忍不住擴展和聲進行及樂器力度範圍，讓它們凌駕傳統限制。一方面他又小心地讓自己符合莫札特的平衡。最後效果彷彿出自一個臨摹的繪圖師，用附

13. 狂飆運動（Sturm und Drang）：十八世紀德國文學界的運動，是文藝形式從古典主義向浪漫主義的過渡階段。名稱來源於音樂家克林格的歌劇「狂飆」。中心代表人物是作家歌德和席勒，他們歌頌「天才」，主張「自由」、「個性解放」，提出了「返回自然」的口號。另一方面這些年輕作家反對啟蒙運動時期的社會關係，駁斥那種過分強調理性的觀點。

14. 康德（Immanuel Kant, 1724-1804）：德國哲學家，德國古典哲學創始人，也是啟蒙運動最後一位主要哲學家。

15. 定言命令（categorical imperative）：康德的倫理學說，指至高的道德法則，一種良心的道德律，不為任何目的。合乎律則的行為，命令本身就是善。

16. 《後宮誘逃》（Die Entführung aus dem Serail）是莫札特寫於一七八二年的三幕歌唱劇。

有曲柄的鉛筆作工具，然後將原圖放大。我們只消看他筆跡一眼，便可知道這是一顆複雜的心靈。莫札特簡單寫下G小調八分音符之處，他寫了一個最深沈的降E小調三十二分音符，六個降記號像黑鳥一樣高踞在每條五線譜上。真正的效果還不在視覺：那些降記號迫使小提琴手都必須壓弦才能拉出每個音符，無法放空弦使其回響，因而創造了一種沙啞低沈的聲音。一如英國學者貝瑞‧庫柏（Barry Cooper）指出，此等細微精準之處傳達了「當時貝多芬耳朵驚人的敏銳度。」

兩份未完成的手稿——一首少見的鋼琴、長笛與巴松管的三重奏組合，與一首同樣組合但以管弦樂團伴奏的三重協奏曲——顯示路德維希煞費苦心地想讓自己學會管弦樂法的藝術。要在大腦的聲音實驗室裡，混合兩種、八種或十一種不同音色的能力，只有實際的經驗能辦到，而且還得盡早開始培養。他很幸運地隸屬一個擁有三十一件樂器的優秀管弦樂團，並且能央求同事盡早去嘗試他在腦袋裡「聽見」的新組合。

不斷地從錯誤中學習，縝密的計算帶來驚喜意外，路德維希學到長笛在高音域會產生一種氣流般的無重量感，可以蓋過木管的巴松管音，一如蘆葦池上的飛鳥倒影；學到豎笛的甜美音色在加強之後會變得尖銳；學到聲音若「來自遠方」，亦即距離的長度，便能給小號的音色（還有人聲）添上低沈的轟響；他學到雙簧管在任何團體中皆能獨立出色；學到要如何將單弦撥奏分成撥、彈、敲、鳴各種技巧；也學到要怎麼讓鼓在

敲出節奏的同時，也敲出旋律與和聲。這些聲音，包括上述的豎笛特質，都構成了他獨特管弦樂團的音色的一部份。

然後突然間，沉默。有將近四年的時間，路德維希只出版了一些瑣碎的小玩意兒。若非某種災難，便是自我審視的火把燒掉了他可能在十五歲到十九歲之間所創作的偉大作品。他的創造力看似削弱了，可能的原因有：性方面的苦惱、病痛、聶夫強加在他身上的禁制，以及搬家——貝多芬一家搬到了新的地區，文策爾街（Wenzelgasse）四六二號。

其中一個猜測是，成為一個專業音樂家帶來的純然樂趣讓他分心了。每天早上他在方濟會教堂替早晨彌撒伴奏，沈迷在管風琴的三十三個腳踏鍵盤中。節慶來臨時他也在選帝侯教堂中表演，其中一次，還故意讓讚美詩歌者唱走音以自娛。在宮廷中，他奉命表演鋼琴獨奏或協奏曲，並為選帝侯的歌劇表演者擔任排練時的鋼琴手。（我們可以推測那些舞台演員教了他一些跟性有關的事情。）當樂團不需要他彈奏大鍵琴時，他在弦樂部有一個固定的位置，他個人偏好演奏中提琴。一如莫札特，他喜愛這種極為細緻的弦樂器，這種偏好有違真正的音樂家特質，音樂家對結構的興趣總是勝過表面的音色。

路德維希喜歡與波昂音樂界融為一體的感覺，他在宮廷中「良好安靜的舉止」與

之前在學校時的孤僻大相逕庭。現在，在歌手、吹奏、彈奏與敲擊樂手之間，他再也不顯得突兀了。對那些人來說，怎麼也不會奇怪了。然而街坊鄰居仍然對他存疑。他精力充沛，神經緊張，開始走來走去，永遠都在波昂近郊探索。漫步讓他思緒集中，甚至成了他創造過程的一部份。

在費雪的回憶錄裡，有一段對路德維希面貌的精簡文字描述，當時他已經到身高的極限，僅五呎六吋：[17]「短小厚實，寬胸短頸，大頭，膚色棕黑，走路時身子總是向前微傾。」貝多芬晚年有一幅「漫步」的畫恰恰描繪了此一形象。不過從來沒有一幅素描能表達出他與北德氣候不相一致的拉丁色彩：豐厚而細的黑髮，深色眼珠與眉毛，寬大多毛的雙手。費雪暱稱他為「西班牙人」（Der Spagnol）。

他們也許沒有直接叫他「西班牙人」，因為他的脾氣相當可怕。然而，他看起來比實際更凶狠。近視讓他皺眉，突出的門牙將他的厚唇往外推，在在都讓他看起來總是面露不悅之色。不過除非他被激怒，否則溫和且熱忱。他笑聲宏亮，但別人覺得好笑的事他並不覺得好笑。反倒是荒腔走板的演奏——音樂家的惡夢——卻惹得他大笑不已。他無法控制地愛用雙關語，那些雙關語奇怪到甚至在德文裡聽來都荒謬無意義。當費雪女士抓到他偷她的雞蛋時，他對她開玩笑說「現在，我還是個音符狐狸（Notenfuchs）」，似乎覺得「與音樂有關的狐狸」這詞很好玩。

這是天生怪人的幽默，或說缺乏幽默。路德維希似乎沒有意識到自己越來越奇怪。他有進入近乎出神狀態的習慣，要不就動也不動地坐著，不然就說一些類似內心對白的怪評論：「我說了嗎？我一定是在神遊（raptus）。」「神遊」這詞對他來說意味著一種「美好的沉思」狀態，他痛恨別人在這時候打擾他。

一張路德維希十六歲時的剪影顯示他頭往後收，長辮綁著緞帶，襯衫前襟爆出一串裝飾摺邊。身為宮廷管風琴師（現在這是他專屬的職稱了，聶夫有了另一個稱謂），當喜慶節日來臨時，他得以在左側穿戴佩劍與銀帶。他的宮廷制服包括了一件海青色的大禮服，一件鑲金線的有蓋口袋背心，一件帶扣的及膝綠色馬褲，絲織褲襪與一雙蕾絲蝴蝶結的黑鞋，右臂下挾著一頂三角帽。

於是，一隻天才綠蝴蝶從路德維希的邀遊學校日子裡破繭而出。如果他不是喜歡身著華服登上管風琴樓廂，並且讓大音管發出最宏亮的聲響，他很可能會成為一個奇怪的青少年。

那些年他過得很開心。若不是一七八七年，在他的世界將要起飛時，發生了那件悲劇，也許他會更開心些。似乎有人（很可能是聶夫）對馬克西米連・法蘭茲說，選區

17. 約一百七十公分。其他文獻多為五呎四吋。

管弦樂團裡有個「莫札特第二」，並說服他將貝多芬送到維也納生活一兩年，拜莫札特為師，說不定貝多芬有潛力成為一個宮廷樂長，替科隆帶來無上光榮呢！

法蘭茲顯然贊成資助這項實習計畫，不過條件是路德維希的薪餉也必須拿出來分擔支出。這是一個沈重的負擔，貝多芬一家年薪總和約六百個弗洛林，雖然比大部份音樂家好過，但是約翰的債務讓他們仍處於「貧困」狀態。再次生育後，瑪利亞病了，加上兩個男孩仍在學，他們根本不能讓路德維希離開。然而另一方面，他若與莫札特攀上關係，未來賺的錢將不可限量，莫札特無法拒絕收他為徒，畢竟選帝侯是皇帝的弟弟，任何哈布斯堡家族的推薦都等同於皇家命令。

約在三月二十日，路德維希踏上他九百哩的旅程。四月一日晚上，慕尼黑的一間酒館裡有個「來自波昂的音樂家匹多分先生」登記入住，從那項記錄可推測，一週後他到達了維也納。我們不知道他在皇城的第一天發生了什麼事，除了幾則不清不楚的小軼事顯示，他拜訪了幾戶「喜愛藝術的貴族家庭」，並且見了約瑟夫皇帝一面，感到「印象深刻」。之後有報導表示莫札特接見了他，以下是十九世紀傳記作家奧圖·楊（Otto Jahn）的記載：

貝多芬……有人帶他去見莫札特，在莫札特要求下，彈了幾首曲子。莫札特自然

認為那些曲子是特地為這場合所準備的表現曲目，只冷淡地讚美了幾句。貝多芬見此，央求莫札特給他一個主題讓他即興創作。一旦他興致高昂，總是能彈得極好……莫札特對他越來越注意，越來越好奇。最後莫札特悄悄地走到隔壁房間，愉快地對幾位朋友說：「你們得注意他，有一天他會給這世界帶來話題。」

楊是個備受景仰的學者，但沒有證據支持他的故事。貝多芬自己從來沒提過這次試彈，他只說他聽過莫札特演奏，覺得他的鋼琴風格「變化多端」。就像多年後一個朋友聲稱，莫札特可能「指導過他一下」。若真如此，此舉應該會用掉一些莫札特創作歌劇《唐・喬凡尼》[18] 的時間。我們能確定的是，路德維希只有不到兩個禮拜的時間沉浸在這不可置信的狀態：他來到了維也納，他在帝國榮光之巔，在自我世界的頂端。接著緊急消息傳來，瑪利亞病得非常嚴重，四月二十日他已經啟程打道回波昂。

幾個月後，他自己寫下關於這段痛苦歸程的記述：

當我越來越接近故鄉，父親的信就來得越頻繁，他催促我盡可能加快行程，我母親的身體狀況恐怕不行了。因此我拼命趕路，雖然我自己的狀況也不好。我想見

18.
《唐・喬凡尼》（Don Giovanni），為莫札特創作的歌劇，於一七八七年在布拉格首演。

母親最後一面的渴望超越了障礙，支持我克服最大的難關。我如願見到了母親，她處於最糟的狀況，病痛耗損她的身體，在經歷強大的痛苦與磨折後，她死了（於七月十七日）。對我來說她是如此慈祥親愛的母親，也是我最好的朋友。

啊，當我還能叫著那甜美的名字、媽媽，當我的呼喚還能被聽見時，有誰比我更快樂呢？

瑪利亞的死折磨他，加上嚴重的氣喘，他害怕自己也快要撐不下去了。「病痛加上憂鬱，簡直是巨大的魔鬼。」

路德維希必須面對沒有結果的維也納之旅，伴隨而來的失望與財務危機，加上親人死亡的哀傷，他放任自己意志消沉的情況並不令人感到意外。這時富有的波昂寡婦海蓮娜·馮·布洛寧（Helene von Breuning）成了他的救贖。她聘他擔任她四個孩子的兼職音樂老師，並替她看顧位於明斯特廣場的豪宅。路德維希找到了庇護所，得以逃離他自己空洞破碎的家庭（十一月時那個家顯得更空洞，因為他的妹妹瑪利亞也死了），並找到了一個代替母親的人。

另一個吸引他的原因是馮布洛寧女士的女兒依蓮諾，一個十六歲的女孩兒，他未來的創作思考將與這名字糾纏不清。其他三個小的都是男孩，十三歲的史蒂芬·馮·布

洛寧將會變成他的摯友。此刻路德維希喜歡與依蓮諾一起，腿碰腿地坐在鋼琴椅上，手指交纏地彈著二重奏——那是在講究禮節的十九世紀，青少年之間所能擁有僅次於性親密的舉止。

馮·布洛寧大宅吸引了波昂最時尚的一群人，給了路德維希一場那些內行人口中的「社交行為初體驗。」他母親瑪利亞是個教養良好的女性，而現在，在宮廷裡，路德維希也學會打躬作揖，然而那些長住水晶燈下的人所依循的家教對他來說是個嶄新的經驗。他毫無困難地學習，有自信當別人給他介紹如「明斯特最高男爵上校皇侍，尊爵出身的菲特烈·魯道夫·安東先生，與科隆區明斯特王宮主教樞機院官員馮衛斯特侯特·吉森堡男爵」等顯貴之人時，一點也不會感到退縮。

同時，馮布洛寧女士保護他，讓他免於受到社會無賴的騷擾。用他的話來形容：「她知道要如何驅蟲遠離花朵。」但是她無法成功馴化貝多芬至死不渝的粗野個性。那並非輕率，而是不在意；當他一時衝動，或是想講出讓他嘴角上揚的雙關語時，並沒有意識到那樣會侵犯到別人。「他又開始神遊了。」她會帶點幽默又無奈地說。事實證明，他確受到文化薰陶，從馮布洛寧家族與其社交圈中，學到他早年輟學所錯過的東西：如德國文學之美，特別是詩詞，還有古典與近代歷史，地理與科學，其中還穿插了從選帝侯那兒傳下的八卦消息。有時他會留下來過夜，在早餐時間聽取前一晚錯過的趣

事。

法蘭茲・蓋哈・衛格勒（Franz Gerhard Wegeler）是新成立的波昂大學裡的學生，亦是經常造訪馮布洛寧家的客人。他也對依蓮諾有意思，當時他已二十二歲，贏得芳心的勝算較大。衛格勒對科學跟路德維希對音樂一樣執著，註定要當醫生與學者的他，與年輕的史帝芬和聶夫一樣，成了少數幾個可自稱首先「發現」貝多芬天才的人，早在貝多芬發現自己之前。

天才的發現還要好幾年後才會成真，現在路德維希利用與衛格勒交好的機會，在大學裡當兼職學生，甚至正式註冊主修哲學。許多科學家、法官、神學家、古典文學家湧進這個新設立的機構，那時的波昂是好學年輕人的天堂，每個人都在談論法國即將破產，而國王路易十六則陷入與各地反對稅務改革與貴族議會之間的苦戰。革命前的各式宣傳不斷越過邊界，在萊茵地區的每家書店隨處可見，路德維希什麼都讀，他學會了盧梭[19]使用的語言，稱不上精通，但至少流利無礙。

他對政治意識形態並無特別喜好。有時候他會在啤酒屋裡表達個人意見，例如腓特烈大帝死後，普魯士該如何調適？或是教宗會怎麼看皇帝的世俗化改革？他讀書若渴，但不挑食，他閱讀的東西並不構成任何一套有組織的信仰。而現實世界裡的一般群眾與事物對他而言還是一樣疏離，雖然他一輩子都假裝想了解。他膚色黝黑，直率粗

魯，他是年輕的卡利班[20]，只有自己島嶼上的聲音與香甜空氣才能讓他感到自在。

感謝波昂的宮廷劇院，路德維希對莎士比亞的作品很熟悉，在十九歲之前，他或是觀賞過，或聽聞過《哈姆雷特》、《李爾王》、《馬克白》、《理查三世》、《羅密歐與茱麗葉》還有一齣結合了幾齣以亨利為名的歷史劇[21]，名為《約翰·法斯塔夫爵士[22]》的戲。當史萊格[23]的德文翻譯版本出現時，他便開始閱讀那些詩歌。《羅密歐與茱麗葉》啟發了一首成熟的弦樂四重奏[24]，《柯里奧蘭》一劇給了一首序曲[25]靈感，《馬麗葉》

19. 盧梭（Jean Jacques Rousseau, 1772-1778）：瑞士裔法國思想家、作家與政論家。此處「盧梭使用的語言」指的是法文。

20. 卡利班（Caliban）：莎士比亞戲劇《暴風雨》中兇殘醜惡的奴僕，他原是荒島的國王。

21. 莎士比亞寫了《亨利四世》（兩卷）、《亨利五世》、《亨利六世》（三卷）與《亨利八世》。

22. 約翰·法斯塔夫爵士（Sir John Falstaff）：莎士比亞筆下一個著名角色，哈利王子，也就是未來的亨利五世的朋友，是一個肥胖、自負又懦弱的武士。

23. 史萊格（August Wilhelm Schlegel, 1767-1845）：詩人、翻譯家、評論家，是德國浪漫主義時代領導學者之一。

24. 此指弦樂四重奏Op.18第一號，第二樂章。根據貝多芬好友卡爾·阿曼達（Karl Amenda），此樂章是受到《羅密歐與茱麗葉》劇中在墓地一幕啟發而作。

25. 此指貝多芬創作的柯里奧蘭序曲。

克白》則成了一部歌劇的原型[26]。

在此同時，他遇見了一個對他影響更深遠的人——席勒。當時《強盜》[27]來了波昂又離開了，《唐‧卡洛斯》[28]正要出現。然而，富創造力的心靈總有奇怪的癖好，路德維希卻深受一首頌歌吸引，儘管席勒覺得那是首二流的詩歌。該詩名為〈歡樂頌〉（An die Freude），是一首相當於那種擁抱同志、揮舞旗幟、傳統上訴諸易感年輕人的情意流露之作⋯

歡樂，你是祖神美妙的火花，
來自仙界的少女，
在火的迷醉中，我們終進入，
你神聖的殿堂。
你的魅力足以重聚
那些被殘酷現實所切散的；
在你柔軟的羽翼下
乞丐也變成王子的手足。

「乞丐也變成王子的手足」（在後來的版本裡席勒的語氣淡化許多）一句帶有民主的振奮精神，而意象則隱含性別。我們更可從許多詩句裡察覺給人類的禮讚，對永恆的誓言，大地之母乳汁豐饒，星辰吟唱，同類不再相殘，還有那一再重複的祈願，「歡樂，歡樂」，如冒泡香檳溢出高腳杯，給宇宙帶來力量。通常成熟的作曲家在改編這首頌歌時，可能會想要刪去其中一些暗喻，但這位剛從憂鬱中恢復的年輕音樂家誓言，等他有能力的時候，他要「一詩節接著一詩節[29]地把它轉為樂曲。

一七八八年一月末，華德斯坦伯爵（Ferdinand Waldstein）來到波昂居住。當時他還不到二十六歲，是莫札特的朋友，連選帝侯都對他高貴的波希米亞血統印象深刻。他俊美、聰明、富有又喜好音樂，沒多久便開始出現在馮布洛寧女士所主持的沙龍聚會中，

26. 一八一〇年，貝多芬與奧地利劇作家科林（Heinrich Joseph von Collin, 1771-1811）合作，擬將莎士比亞著名悲劇《馬克白》搬上音樂舞台。創作過程中科林決定放棄，不久便去世了。當時貝多芬已為該劇寫了序曲草稿，草稿在貝多芬去世後分別流落到波昂、倫敦和柏林。

27. 《強盜》（Die Räuber）是席勒於一七八一年創作的劇本，隔年在德國曼海姆上演，引起巨大迴響。

28. 《唐·卡洛斯》（Don Carlos）是席勒的戲劇，寫於一七八七年，曾被多次改編成歌劇。

29. 一七九三年，席勒的友人費申尼區（Bartholomäus Ludwig Fischenich）從波昂寫信給席勒的太太，提到「貝多芬宣佈自己將一詩節接著一詩節為〈歡樂頌〉譜曲。」

也發現了她女兒的音樂老師有著異常傑出的才能。就算路德維希當時仍處於創作枯竭期，但看他坐在鋼琴前，讓音樂由他身上傾瀉出來的樣子根本察覺不出來當時的低潮。此時波昂華德斯坦伯爵欣喜若狂，他決定不惜一切來推展路德維希的音樂事業。

出現了一個合適的仲介組織，一個名叫「閱讀學會」（Lesegesellschaft）的文化俱樂部，華德斯坦馬上加入了。該組織會員還包括了聶夫與其他自稱光明會會員的人，齊力誓言要支持任何推廣啟蒙主義理想的人文藝術計畫。他們同意年輕的貝多芬的確是城市裡最有前途的人才，便全權委任華德斯坦在宮廷裡替他進行遊說。

選帝侯法蘭茲接納了華德斯坦伯爵，伯爵很快變成宮廷紅人，但選帝侯對路德維希並不特別感興趣。六月時，路德維希請求加薪，法蘭茲只當作沒聽見。華德斯坦注意到這個年輕人的確因旅費而負債累累，便主動塞錢給他，圓滑老練地說那是選帝侯的「打賞」。

這麼說可能對法蘭茲有點不公平，因為我們必須注意到，從一七八三年路德維希出版了他小時候寫的奏鳴曲之後，便再也沒有什麼作品可以昭告世人他是個作曲家，一首微不足道的鋼琴迴旋曲和一首名叫〈獻給乳兒〉的歌曲對他的名聲根本不會有什麼助益。長時間沒有明顯產值的結果是，他看起來開始像是個光環褪去的神童。宮廷的登記簿上寫著他是大鍵琴家與中提琴家，但卻沒有給他加註星號標明他也會作曲。

他有許多同事都被加上了星號：長笛家安東・萊加[30]，從明斯特來的小提琴家安迪亞與伯恩哈・羅伯格堂兄弟，還有聶夫與安迪亞・盧切西（Andreas Lucchesi），他也是繼承路德維希祖父職位的宮廷樂長。不知道少年路德維希當時對這些人白紙黑字的顯著成就有何感想。

這種因為工作所形成的密切關係在一七八九年一月選帝侯替新的歌劇劇團舉行揭幕式時變得更加緊密。許多年來，音樂劇在波昂一向是偶一為之的活動。僅靠來訪的外地劇團表演，而本地的專職表演者從來沒辦法確定自己是否能夠長期演出。因為法蘭茲傾向於縮緊荷包，而盧切西大師需要去地中海渡假。現在當地終於有了自己的劇團，貝多芬變得前所未見地忙碌，鎮日周旋在大鍵琴廂房與劇場樂隊池與管弦樂團表演之間，還要教學，間或去大學上課。那年春季末，他已經在十三個不同的歌劇表演場合演出，緊接著秋冬季更是行程滿滿，表演節目包括了莫札特的《費加洛婚禮》與《唐喬凡尼》。

秋季來臨時（《費加洛》一劇中不斷地回應著巴士底監獄[31]的陷落），路德維希再

30. 安東・萊加（Anton Reicha, 1770─1836），波西米亞人，1808年後遷居法國巴黎，是當時住明的音樂理論家及作曲家。

度請求加薪，這一次上級再也無法駁回他的理由：約翰·范·貝多芬已經成了眾所周知的沈重負擔，無法再勝任一家之主。據馮布洛寧描述，她曾見到路德維希試著要拯救他那差點被警察逮捕的醉鬼父親。十一月二十九日，選帝侯解除了約翰長期以來的男高音職位，吩咐他以減半的薪資退休，所減去的一半薪水二百個弗洛林，則轉給了他的兒子，從一七九〇年一月一日開始實行，外加「三份米糧作為給他弟弟們的補助」。

十九歲的路德維希正式成為他父親的守護者，也負起照顧十五歲的卡司帕·卡爾與十三歲的尼可勞斯·約翰的責任。無論他知不知道他是哪一年生的，現在他是一個男人了，認識到這一點，加上接下來在二月二十四日從維也納傳來的噩耗，似乎喚醒了他冬眠中的創造力。

這則頭條新聞是，「人民皇帝」約瑟夫二世死了──而日耳曼未來所有啟蒙改革的希望也隨之長眠。約瑟夫在死前不甘願地撤回了他大部份的新政，眼見大批的貴族被革命的浪潮驅逐出法國，那些流亡者的下場讓許多日耳曼王公害怕他們的舊社會體制也會跟著受到動搖。

其中最感威脅的便是法蘭茲，因為他的領土最靠近法國邊境。而且身為約瑟夫的弟弟，他亦等於失去了一個家人。選帝侯陷入慟悲，波昂閱讀學會則召集了一個公開追思悼念先皇的紀念音樂會。當地一個名叫塞弗林·阿佛東（Severin Averdonk）的詩人匆

促地寫了三十五行的文稿，月底前，學會爆冷門地宣佈了他們選中的作曲家：一位還是個青少年，不曾以音樂表達民眾哀慟心情的宮廷音樂家。

面對那麼多名字旁加註星號的對手，路德維希是怎麼獲得這項榮譽的，我們並不清楚。不過紀念會委員會裡許多有力人士是他的朋友，包括聶夫與華德斯坦伯爵，也許他們說服了法蘭茲。然而不到三個星期，委員會語焉不詳地表示因為「諸多原因」，貝多芬先生的《獻給皇帝約瑟夫二世之死》清唱劇將不克演出。波昂人大概是以為這樣的企劃案對一個年輕作曲家來說太大了，他無法勝任。

將近一個世紀過後，布拉姆斯才發現，事實上路德維希創作了一首四十分鐘長的巨作，包括了五位獨唱者，整個合唱團，與一個有弦樂、雙倍木管樂器與法國號的管弦樂團。原始的手抄稿為證明，那樂譜一直寫到最後的雙縱線結束記號完成為止，該首樂曲個人風格鮮明，竭盡當時所有古典演奏者之所能。布拉姆斯感到敬畏。「儘管首頁沒有署名，但這曲子不出第二人──通篇都是貝多芬的痕跡！」現代聽眾在實際聽到這首

31.
《費加洛的婚禮》這部喜劇揭露並諷刺封建貴族生活，對法國大革命起了很大作用。十八世紀末，巴士底監獄在地理上是巴黎的制高點，專關政治犯，成了當時許多民眾心中法國專制王朝的象徵。一七八九年七月十四日群眾攻佔巴士底監獄，釋放了七名犯人，是為法國大革命爆發之始，後人訂定此日為法國國慶日。

清唱劇時，想必再同意也不過。這首獻給約瑟夫二世的歌曲（再引述布拉姆斯所言）具有「美麗又高貴」的傷懷，無遠弗屆的豐富想像力，而在情感強度上幾乎可用「暴烈」來形容。

樂曲從壓抑沉悶的弦樂低音C開始，沒有節奏也沒有和聲，不強，也不特別柔弱，那是個「褐音」，如土地的音符，清唱劇的重力中心。然而冥冥之中我們卻知道接下來不管是什麼音符，都不會有C大調那種富希望的光芒。再來，弦樂齊奏出同樣是延長的C小調木管和弦──這是貝多芬慣用和悲劇連結的調性，就算是他如此早期的作品這習慣便已存在。木管音不低也不高，在褐音上自由漂浮，如土地上一朵灰色的雲。這種宏距感，以及不費吹灰之力便達成的平衡感，是布拉姆斯根據貝多芬後期作品風格歸結而出的特色。

另一朵更響更深沈的和聲雲朵，耽溺在木管樂器奏出似巴哈的輓歌裡。這部份寫得非常精緻，一直到弦樂合奏如跛行般緩慢歸來，頹然回到沉悶的C音上，合唱團才不可置信地輕輕吐出一個字：「死。」（Tot）

死。在另一個弦樂低音C之後，這個單一音節不停反覆，和聲越來越大聲，越來越沈重：「死。」「死。」我們明白我們正在聆聽一段反覆的開場對話，四層人聲呼應著長笛、雙簧管、豎笛與巴松管。未來貝多芬在第九號交響曲裡會再次把人聲當作樂器，亦把

樂器當人聲。「死──」合唱團唱了第三次，音量全開，緊縮肺部延長了七拍。「死」的最後一個子音「t」（在德文中此音的齒音特別重），推高了我們所謂的「死寂」時刻。

同樣的景況在樂聲中接踵而來，一個又一個的「死」字，每一聲都強調著終結。阿佛東的文稿充滿了狂飆運動的意象，狂暴的海洋加速傳來貳月二十四日的消息：「偉人約瑟夫死了！」貝多芬則在音譜上搭配了穩固的節拍，儘管他對聲調韻律很敏感，只是當合唱團麻木地反覆唱著：「死了！啊，死了！」彷彿誰都無法接受偉大改革者的離去。

接著出現了低音詠歎調，精力充沛，描繪約瑟夫與盲目崇信──那頭偏執巨獸──對抗的戰爭，表達出那股奇異狂暴的劇痛與苦惱。不同樂器不時出現緊連的突強音，彷彿提早三十年預見了那首《大賦格》的多重力度變化。

至此樂曲變得異常美麗，足以迷惑每個聽眾。阿佛東的文稿向約瑟夫時代的啟蒙運動致敬，字句描述地球「平靜地繞著太陽旋轉」，而人類正邁向光明。貝多芬以一首簡單抒情曲表現，由女高音獨唱，樂句圓滑如弧狀軌道，就在旋律開始進入第二次反覆時（遠處傳來法國號響），另外四個獨唱者加入，一個接著一個的聲音輕輕匯入與女高音重疊，形成了五重唱，接著合唱團跟著五部一同唱起來，聽起來光芒四射的漸強充滿

聲譜，聽眾無法確定大家的聲音到底是在哪一刻合而為一。此時容易讓人想起波普[32]的

用語：「流動的身體半溶入光裡[33]。」

當藝術相互堆疊，如同我們在這首作品裡所見，任何技巧分析幾乎都不適用。但

如果仔細閱讀管弦樂譜，我們只會更加尊敬貝多芬對聽覺的操弄。那聲法國號響後，

弦樂部跟著獨唱者出場，當五個人聲漸強，雙簧管與豎笛在弱拍處不著痕跡地加入，然

後一個強拍加重「光」（Licht）這個唱詞，點亮了清唱劇的中段，再次帶回法國號並

開啟了全新的巴松管低音。然後合唱團又開始唱歌（此時檯面上已經有十二種不同聲

音）。但就算是此刻，和聲仍未完全，後面貝多芬又帶進他最高的女高音，更後面一些

還有長笛——樂聲與人聲的最高音列——彷彿最後一道陽光。啟蒙，光明，理所當然！

最後他以一首極動人的詠歎調將約瑟夫送進長眠之地，作為這首清唱劇的結束，

收尾的合唱部份幾乎與開始時無異。這位年輕人在這裡將自己表露無遺，他追求的是

超越完美的對稱。然而，我們可以一窺貝多芬眼中所見的殿堂，整體看來，清唱劇《約

瑟夫二世》是科隆大教堂的樂聲版，一前一後的孿生合唱部份是南北兩條袖廊，緊連著

如聖壇與中殿的兩首詠歎調，第二首詠歎調（以演奏長度——也就是音樂的唯一度量單

位）比第一首要長了兩倍。四間廂房則集中在那首美如天體的簡單抒情曲裡。抒情曲以

「光」這個字眼為樞軸（如上所述陽光照射的那一刻），而在起頭與結尾，陰沉的C小

調和聲等距呼應著那個單音節字眼「死」。

每個藝術家的生涯歷程裡，總有幾次大好機會因為「種種因素」而徒勞無功。除了失去至親好友的傷痛，再也沒有比設計師設計了橋卻沒有建成，主要演員被換角，或是雕刻家的委託被撤回來得更痛苦。就算慢工出細活的完美主義者必須為自己的清唱劇無法在一七九〇年演出一事負責，但想必他在聽到消息時仍感到那股穿椎之痛。若是還有其他因素讓此劇無法演出，我們簡直不忍去想像十九歲的貝多芬會如何感受。他明確知道自己已寫了一首傑作，後來我們也會看見他把那首抒情曲旋律重新用在一首非常不同的作品之中。因應特定場合的音樂創作則成了無聲的遺珠棄璧。

無論如何，路德維希顯然不必對此事負責，很快地他又受邀請創作第二首大型清唱劇——這一次是為了慶祝約瑟夫二世的弟弟利奧波德被選為神聖羅馬帝國皇帝。他得再次感謝華德斯坦伯爵與閱讀學會對他的偏愛。他也再次寫了一首原創性十足的有力作品：如果清唱劇《利奧波德二世登基》比他前一首作品盛大卻不夠深刻，也是因為所應

32. 波普（Alexander Pope, 1688-1744）…十八世紀英國詩人，以諷刺詩著稱。

33. 此語出自波普的詩作〈秀髮劫〉（The Rape of the Lock）。

之景的關係。而再一次，這部作品同樣在截止日前被撤銷演出。

因此若見到當代評者論及一首貝多芬在一七九○年所作，因太困難而無法演出的

「清唱劇」時，我們無法確定他是指哪一首。此事造成了作傳時的一些問題，影響了法

蘭茲・衛格勒口中所謂極其重要的事情。

那年聖誕節前夕──路德維希剛轉二十歲──海頓路過波昂城。他是同時代最著名

的作曲家，當時正從維也納要前往倫敦參與整季的音樂會與皇家宴會。衛格勒提議選帝

侯的管弦樂團與這位著名訪客一起吃頓早餐。「貝多芬在這次會面中表演了他所作的一

首清唱劇，海頓對他印象特別深刻，鼓勵貝多芬開始進一步的進修。」

我們推測路德維希會表演他兩首清唱劇中野心較大的那一首，海頓一定也像布拉

姆斯一樣看出它的質感。他也會注意到清唱劇《約瑟夫二世》偏向主調音樂而非複調音

樂──這意味著這位年輕作曲家需要更多對位法的指導。

這觀察的確沒錯。雖然聶夫深愛巴哈，但聶夫並不是一個很好的賦格老師。而任

性的路德維希對任何規則都感到反感：有時他的音樂行進聽起來刻意粗陋，儘管海頓自

己也頗精於這種看似未加工的效果，例如他的《鄉村》小步舞曲與《吉普賽》迴旋曲，

然而他的對位一樣細緻優美。海頓說了該說的話之後就繼續往北去了。沒有人知道他會

在英國停留多久，也沒人知道他回程時會不會再次經過波昂。

再來一年半的日子，路德維希成了城中當紅的年輕天才，過著最快樂的生活。他固定出現在馮布洛寧女士的沙龍裡，舉止粗野，打擾年輕的依蓮諾小姐，去大學上課，與衛格勒在當時藝術家們喜歡的酒館「生活花園」（Zehrgarten）裡消磨時間。他去那裡一點也不是為了酒館女主人豔麗絕倫的女兒「波昂美人」芭別特（Barbette）。有時候路德維希也會對其他酒館裡的其他女孩表現出一副老古板的樣子。公然的色慾表現讓他不舒服，與性有關的揶揄玩笑讓他害羞惱怒。有個年輕女孩在朋友鼓動下，對他眉來眼去好一會兒。他一開始表現冷淡，然後他暴怒，狠狠敲了她的頭。

此刻，路德維希正式被奉為宮廷鋼琴師與管風琴師，他彈奏許多協奏曲，包括莫札特作的曲子。在他自己的獨奏會裡，他根據作曲家里吉尼某首創作主題寫的二十四段變奏曲（Variations on a Theme by Righini），技巧精湛華麗又富原創性。樂曲結尾讓我們得以預窺他在作曲速度上減速卻又似同時加速的駭人能力。右手一個反覆樂句從十六音符漸慢為八分音符——長度增加了兩倍——然後更增長為四分音符與二分音等等。但「漸慢」是正確的形容嗎？改變的只有音值而已。拍子並沒有改變，看起來像是急遽減速，事實上衝力是持續的。

路德維希筆下也創作了其他輕鬆一點的作品，但是他無意出版。一七九一年三月六日一首狂野的新舞蹈作品《武士芭蕾》（Ritterballet）在廣告上寫著「華德斯坦伯爵

所作」，貝多芬對他自己真正作者身份保持緘默。顯然他明白如何滿足贊助者小小的虛榮心。

海頓在英國待了十八個月後重返波昂，德國的音樂界與政治界景況均今非昔比。

一七九一年轉到一七九二年的那個冬天，兩則與約瑟夫二世逝世一樣具有重大意義的死訊震撼了維也納：莫札特死於十二月五日，皇帝利奧波德二世死於三月一日。

莫札特之死更讓六十歲的「海頓老爹」[34]成了歐洲音樂家們眼中最德高望重的長老。從聖彼得堡到塞爾維亞都喜歡他，證明一個有天賦的人可以在達到如此崇高社會名望的同時，本質上仍保持公僕的身份。〔他受雇於艾斯哈吉親王（Prince Paul Anton Esterhazy III）。〕在英國，威爾斯王子曾向他行禮，他也受到牛津大學頒贈榮譽博士學位。然而他唯一真正的抱負在於將「成熟古典音樂風格」琢磨至完美，而該風格大部份都是他的創作。他最新的交響樂作品比莫札特的交響樂還繁複，結合了單一主題發展與對和聲的探索，在此同時這些作品也符合上流社會品味，使得海頓財源滾滾而來。顯然路德維希「進一步的進修」對象老師應該是海頓。

一七九二年七月中，海頓搬至維也納，華德斯坦伯爵與其他人成功地說服了法蘭茲，選帝侯再次應允路德維希拿長假去國外進修。旅費由公家支出，他也會獲得調動補助金，只要海頓願意教導他，他便得以支薪留在維也納，無論時間多長。

如果不祥的局勢沒有讓法蘭茲分神，他也許不會願意讓他最有用的宮廷音樂家離開。但是利奧波德二世之死——又一個皇帝，亦是另一個哥哥——讓整個哈布斯堡啟蒙主義的專制王朝概念受到威脅。自從巴士底監獄陷落後，日耳曼與革命法國之間的緊張氣氛便逐步上升。其中備受爭論的便是，日耳曼的王公是否應收留那些[35]為了逃離雅各賓黨人而流亡的貴族。新皇帝是利奧波德二十四歲的兒子法蘭茲二世，他拒絕了法國的命令，下令萊茵河地區的王公們，停止為這些反革命者提供避難所。就在羅伯斯比[36]的叛變永久地推翻法國君主政體之前，海頓才剛在維也納放下行囊。所有革命公社的狂熱精力此時都凝聚起來，準備向他們視之為專制帝國的威脅宣戰。奧地利與普魯士結盟以對，九月二十日，法國在馬恩省的瓦密（Valmy）以砲攻擊退了日耳曼軍隊，作家歌德是這場行動的目擊者，法國突然轉變成無政府狀態的嗜血軍事機器，百萬日耳曼人在目

34. 海頓為當時維也納古典樂派三巨頭中最長壽的，享年七十七，人稱「海頓老爹」（papa Haydn），貝多芬亦如此稱呼他。

35. 雅各賓黨（Jacobin Club）是法國大革命時期最有力的資產階級民主激進派組織，因會址設於巴黎的雅各賓修道院而得名。

36. 羅伯斯比（Maximilien François Marie Isidore de Robespierre, 1758-1794）：激進的雅各賓黨領導人，法國大革命時期重要人物，律師之子。

瞠口呆之際，只有歌德能用最清楚樸直的字句為瓦密喉舌：「在世界歷史上，這地方與這一天記錄了一個全新年代的開始。」

一個月後，緬因茲（Mainz）淪陷，讓萊茵河左岸門戶全開，法國軍隊開始包圍科隆選區南方與北方，照理說路德維希應該馬上結束他在波昂的事務，除非他想被迫創作法國國歌[37]的各式變奏。

路德維希在故鄉生活了將近二十二年時光，熟悉了每塊圓石、每間咖啡屋與菩提樹，要離開出生地並不容易。至少他的弟弟們都長大了，一個十八歲，一個十六歲，家裡也雇了管家來照顧醉醺醺的父親。他忍痛向許多人道別：對明斯特廣場上「第二個家」的馮布洛寧女士、依蓮諾小姐與摯友史蒂芬道別，對衛格勒、對生活花園酒館的肉感芭別特道別，還有無數的朋友及支持者，更別提那個染了音樂瘋的街友，他總是站在路德維希位於文策爾街寓所的窗邊作指揮狀，彷彿要激勵他產生更多作品。

他很感激聶夫（「如果我真的成為一個偉人，某部份功勞將屬於閣下。」）還有華德斯坦伯爵。在一本日期註明為十一月一日，也就是路德維希離開前夕的告別文集裡，伯爵寫著：

親愛的貝多芬！你正要啟程去維也納，完成你長久受挫的渴望。莫札特的天賦在

他死後只能哀悼與哭泣。它曾找到庇護，但永不枯竭的海頓並無法釋放它，現在透過海頓，它終於要與另一個天賦結合了。靠著勤勉努力，莫札特精神將經由海頓之手傳承給你。

37.

原作註：這推測其來有自，貝多芬的大學友人尤洛吉斯・史奈德（Eulogius Schneider）便是第一位將法國國歌譯成德文的人。

第二章　海頓之手

有些時刻會讓青年人鼓舞而老者白頭，一七九二年十一月二日下午便屬於此種時刻，貝多芬的驛馬車正離開科布倫茲（Koblenz）前往法蘭克福。深邃陰暗的前方，黑森傭兵（Hessian army）正「如魔鬼前進。」在被逮之前，貝多芬有兩種選擇：打道回府或是賄賂馬車伕冒著被攻擊的危險駛過迎來的軍隊。然而就算他們成功穿越，情況是，他們也會遇見正從緬因茲北上的法軍。

維也納與有條件的獨立生活就在八日行程之後的遠方。身後延展的則是萊茵河、波昂與鄉土的記憶，選擇很明白，他與另一個年輕乘客堅持往前奔去，並答應給馬車伕小費為報償。前頭的軍隊分開了，隔日早餐時刻貝多芬已經到達法蘭克福，他再也見不到萊茵地了。

維也納成了他今後一輩子的家鄉。接下來幾年，他會無法拒絕兩三個邀請他到奧地利境外旅遊的邀約，甚至還有個令人振奮的機會，讓他可以與海頓同遊倫敦，英國希望海頓回去。但是隨著貝多芬年歲漸長，他更集中心力在事業上，他也越來越傾向留在維也納與附近郊區，直到他變得跟隻寄居蟹一樣不喜歡移動。

在這個來自萊茵地區的年輕人眼中，維也納這個偉大的城市很奇怪地背對多瑙河發展，簇擁著一條運河往南延伸數哩。它的石牆環再加上四周的高塔與城垛讓它看來堅不可破，但城市發展已經超過原來的城垛，現在在其外圍又環繞著附加的花園城與王宮領土地帶。這些「近鄰」（位置不如市郊遠，卻也還不到處處是宮殿的市內）在春天來臨時，提供了貝多芬許多蹓躂的好去處。在西南邊更遠處，藤蔓垂垂的山坡上聳立著刷白漆的村莊，此刻寒冬葉落，看來非常荒涼，但夏天時會有許多房舍出租，他一定能將這些屏息美景盡收眼底。在村莊中間、後方與上方，著名的「維也納森林」濃密覆蓋著西邊天際線。唯有在城牆上漫步時往南邊極遠處眺望，才能見到阿爾卑斯山脈正閃閃發亮。跟歌德一樣，看著那片山脈很難不想到其上的檸檬樹，一如我們亦無法不去注意左手邊的匈牙利低霧朦朧，是一片遮掩「近」東的屏障。

維也納的老者可以覆述那些父執輩告訴他們的故事，說土耳其人如何從那片濃霧中出現前進，包圍整個城市直到城市投降為止。其他異文化侵略者，不管愛好和平或好戰，幾世紀以降來來去去，在維也納教堂上留下洋蔥狀的圓屋頂，在維也納公園裡留下紫丁香，在維也納餐廳裡留下紅椒粉與酥餅。維也納有不完全屬於日耳曼民族的鬆散方言，類似法國的近代洛可可建築，義大利風格的歌劇品味，甚至在社會監督與天主教信仰的發展上追隨了西班牙。維也納是個與法蘭克福完全不同的城市，一如波昂不同於布

達佩斯。

然而維也納十一月的天氣肯定很德國。貝多芬有幸帶著華德斯坦伯爵與皇帝的叔叔簽名的介紹推薦信，不愁食宿。他搬進第一個屬於自己的小公寓，阿爾澤街（Alsergasse）上一家書籍裝訂店的閣樓，隨即草草記下幾樣要買的東西：書桌、圖章、大衣、靴子、鞋子與黑襪。「我得重新整裝待發。」他得租台鋼琴，找個好的假髮師父，還有柴火與咖啡的供應商。大家都知道維也納城裡有為數眾多的女孩，他一定得學會跳舞才行。他記下了一位別人推薦的舞蹈老師的住址。

音樂會門票、稿紙、圖章與其他補給品都屬於生活開銷，由公家支出。買這些東西的所需遠超過他帶來的錢，因此貝多芬向選帝侯在當地的代理人申請他當初答應的百枚達克特金幣補助，然而悔恨的他終於了解自己不是第一個也不是最後一個人發現，原來應付款通常是保留款。他只拿到二十五個達克特，大部份已經預先花掉了。也許早期這樣臨頭一盆冷水的現實，造成他後來堅持從富人身上能榨多少錢就榨多少錢的性格。

就算是真的拿到了所有的補助款，在昂貴的大都會看來也僅能糊口。一百個達克特約等於五百個弗洛林，這些錢必須支撐他用一年。但一個住在維也納的中產階級單身漢，一年的生活開支約是七七五個弗洛林。這種物價水準有誰還能請得起舞蹈老師呢？

十二月中旬貝多芬只剩下六十八個弗洛林了。我們可以想見他的沮喪心情，他大略估算了未來每月可預見的主要開銷：

房租　　　　　十四個弗洛林

鋼琴　　　　　六個弗洛林又四十個克羅澤[1]

暖氣（每日）　十二克羅澤

食物與酒　　　十六個弗洛林又三十個克羅澤

再加上至少十七個弗洛林的學費與其他必需品，粗估每年花費約六八○個弗洛林，看起來他似乎可靠每季二百個弗洛林的薪水過活，但是就算是這樣加上補助金，到了一七九三年底他已背負了一百個弗洛林的赤字，而且這還是假設法蘭茲持續付款的狀況下。根據從萊茵地區前線傳來的最新頭條，波昂可能很快就會變成法國城市了。到時候選帝國還能支付多少錢？

海頓並不急於向海削貝多芬一頓。從十二月開始的前幾堂課，他只收了貝多芬八個格羅申，[2]大約是幾頓晚餐的價錢。也許那是因為在聖誕節前夕繁忙的音樂時節，海頓沒有多少時間可以花在教學上。大師與門徒只能見個面，簡短交談，將正式課程移到假

期後。貝多芬當然非常失望。沒有哪個滿懷抱負的青年喜歡花大筆金錢遠道而來，卻發現自己被晾在一邊。

因此他並未怎麼慶祝自己的二十二歲生日。從家裡捎來的第一個私人消息也不振奮人心：他的父親在十二月十八日死於胸腔積水。還好法蘭茲選帝侯的酸話並沒有跟著消息傳來，他說：「賣酒業者痛失一位大戶。」

我們不知貝多芬有多悲傷，但無論如何難過並不足以讓他回家去參加葬禮。他繼承了半數約翰遺下的退休金，讓他可以繼續在維也納生存、跟著海頓完成音樂教育、成為一個吸引眾人目光的鋼琴家，並開始與出版商打好關係。因此死去的約翰幫助他開展成人時期的事業，一如許久以前這個嚴厲的師父把嚶嚶啜泣的他抱上鋼琴椅上的板凳一樣。

一七九三年一月底（亦是路易十六遭斷頭的著名月份），他在學習上的突飛猛進讓海頓開玩笑地宣佈，青年貝多芬準備好要寫「偉大的歌劇」了。而海頓談到自己，說自己「很快就會被迫停止作曲。」

1. kreuzer，當時通行於南德與奧國的銀幣，另譯「十字幣」，一個弗洛林約等於一百個克羅。
2. groschen，銀幣的一種。八格羅申約是二十一二十四個克羅澤。

大師與門徒看來在觀念上很相稱，從外表看來，他們有著驚人的相似處。兩人都矮小結實，撲粉的假髮下是坑坑疤疤黝黑臉龐。但是海頓的五官很突出，他的鼻子因為裡頭長了肉瘤而向一旁彎曲，為了幫助呼吸，他總是張嘴垮著長長的下巴，讓他看起來比六十歲還老。他的口音暴露了他奧地利伯根蘭（Burganland）低階級的出身，商業往來時也透露出些許村夫的強硬態度。海頓已在艾斯哈吉親王的宮廷裡擔任三十年的宮廷樂長，時常在匈牙利與埃森城的宮殿兩邊往返，後者就在維也納南方不遠處。現在他半退休了，獲准留在首都裡，以出版他最新的音樂作品賺錢。

每個人都喜歡「老爹」，除了瑪利亞·安娜·海頓（Maria Anna Haydn）。她是繼詹蒂碧3之後史上有名的惡妻。海頓與她分居後，住在城市東牆附近一所高級公寓裡。陽光普照的地點很符合他此刻的狀態。他在那裡每日過著最簡單的規律生活，早上作曲，午餐後校稿，傍晚出去散步，請朋友來晚餐。貝多芬看來總是不合時宜，而海頓跟貝多芬相反，他優雅正式，敲門前絕對先端正衣冠。他總是在家裡接待來客，並且輕輕鬆鬆安撫那些緊張敬畏的人：「我只是剛好從上帝那兒得了天賦和一副好心腸。」

貝多芬放下對海頓的敬畏，因為他更關心如何開發自己的天份。他想要速成的對位法課程，六個星期後他發現海頓無法滿足他這一點。為什麼他們倆無法建立起師徒關係（儘管接下來這一年他們仍維持形式上的會面）有許多推測，最有力的說法是兩人都

不適合研究純理論。貝多芬留下的二百五十多張對位法練習稿可茲證明。他寫的部份充滿粗糙的錯誤，上頭少見海頓的訂正筆跡，而那些少數訂正裡有些也是錯的。雙方看來都對此不感興趣。

對位法依著它與數學有關的本質，常常被降為一種科學的藝術。當倒轉與增值、移調等，變成一種技巧而別無他物時，紙上的音符便像是掉落的碳粉那樣，缺乏人性，而無法升格成音樂。然而技巧還是要學習的，儘管年輕作曲家恐怕自己落入技術所形成的習慣中。海頓自己的複調樂曲具有驚人的彈性，然而他卻強迫貝多芬練習一套基礎規則，那些規則嚴格到連結構工程師都沒有話說。

那本書裡包括了二聲部、三聲部與四聲部對位法，總共三百多個對位法問題。貝多芬大部份做完了，內心更確定自己需要另找老師。海頓對貝多芬創作歌劇能力所開的玩笑，無意間洩漏了一絲高傲的姿態，觸怒了一向嚴肅對待音樂的貝多芬。但是你要如何開除一個被奧國人擁為「國寶」的偉大作曲家？這毋寧是職業自殺。他所能做的只有希望海頓下一趟英國之行可以待久一點。

在此同時，「老爹」很高興自己能跟這個聰明傑出的二十二歲年輕人有關係，希望海頓下一趟英國之行可以待久一點。

3. 詹蒂碧（Xanthippe）：蘇格拉底之妻。她以尖牙利嘴聞名，據說是唯一在爭辯時咬過蘇格拉底的人。某次爭執後，她向蘇格拉底潑水，蘇格拉底說：「雷鳴之後，通常都會下雨。」

他總是給他帶來咖啡與巧克力，而且他彈奏巴哈的能力已經成為維也納專家們奔相走告的話題。當時的帝國圖書館館長，也是莫札特在巴洛克音樂方面的老師史韋頓男爵（Baron Gottfried van Sweiten），不斷詢問這年輕人賦格學習得如何。海頓對權威的注目感到很滿意。他無疑認為，有一天貝多芬會在他所有的作品首頁刻上「海頓弟子」等字樣。

六月時，貝多芬並不反對自己被當作「海頓弟子」。海頓帶他去了埃森城，並將他介紹給艾斯哈吉親王。一則老掉牙的軼事說貝多芬偷偷向約翰·申克（Johann Schenk）學習對位法，之後因騙過海頓而哈哈大笑。不過當代學者並不採信。無論如何，貝多芬光是待在海頓身邊，跟著這位老作曲家一起過著他的專業生活，就已經學到許多東西，包括瀏覽樂譜，討論管弦樂法的重點，參加預演，以及交換那些半哼半比劃，近乎無詞而只有音樂家才能了解的句子。一張海頓四重奏Op.20第一號的貝多芬手抄稿顯示了他個人對「老爹」的尊重。他虔誠地抄寫下每個音符，彷彿這舉動能幫助他探測那首作品的技巧深度。這時我們會想到莫札特說過的話：「從海頓身上我才開始學寫弦樂四重奏的。」

貝多芬發現在學習音樂的小世界之外，他演奏鋼琴的技巧與社會名聲已經足以替他打開任何玉堂金門。城裡還有哪個音樂人可以隨手就亮出華德斯坦伯爵與法蘭茲的名

號，更別提海頓與史韋頓男爵了。如果他還不算是名人，也很快就會是了（同時也是個「更開心的人」，他在給馮布洛寧女士的信裡這麼寫道）。

華德斯坦的表妹李赫諾夫斯基王妃（Princess Christiane Lichnowsky）就住在貝多芬樓下，阿爾澤街四十五號，這事應該不是巧合。她與丈夫卡爾親王是維也納最熱情的樂迷之一。除此之外，他們的關係很明顯缺乏愛與熱情。二十八歲的王妃可能讓貝多芬想起自己的母親：憂鬱，對婚姻充滿不安全感，兩邊乳房切除後也讓她失去自尊。親王則是一個高壯的三十七歲大嗓門男人，浮誇又沉迷性慾。他還算有點天份，曾跟隨莫札特學習音樂，但是跟一般業餘者一樣，他對天才感到害怕。很快地李赫諾夫斯基夫婦開始爭相獲得貝多芬的寵愛，兩人的佔有慾有朝一日恐將成為大麻煩。但眼前，貝多芬對自己竟成為這對名人夫婦的貴賓感到受寵若驚，他經常造訪每週五早上在李赫諾夫斯基套房裡舉行的室內樂音樂會常客。

貝多芬從此展開了與城裡貴族的親密關係，幾年之間此等關係將織起一個綿密複雜的網絡，足以支撐他的創作。經由李赫諾夫斯基夫婦他認識了親王的兄弟莫里茲伯爵（Count Moriz），以及王妃的母親圖伯爵夫人（Countess Maria Wilhelmine Thun），也是葛路克、海頓與莫札特的知名贊助人。伯爵夫人的另外一個女兒伊莉莎白嫁給了極富有的俄國外交官拉祖莫夫斯基伯爵（Count Andreas Kirillovich Razumovsky）。與每

個人都熟識的史韋頓男爵是貝多芬的老朋友了，這個簡樸的老貴族在一封傳信裡寫得令人感動：「如果你沒有其他節目，我希望在下星期三邀請你來我家，請記得帶著你的睡帽。」其他跟貝多芬關係密切的傑出人物還有（像燈泡一樣閃亮串連）：拉布柯韋茲親王與史瓦辛伯格親王，以上兩人都富有到擁有自己的管弦樂團；布朗尼卡穆伯爵；傅里斯伯爵；匈牙利大使館的日枚斯卡‧馮多曼諾韋茲男爵；戴爾巴歐代卡契親王；國家劇院負責人馮布朗男爵；戴姆伯爵（每當身邊有警察時他都偷偷要別人稱他「穆勒先生」）；列支敦斯登親王的夫人蘇菲雅公主，同時也是富斯騰堡一韋特拉地區領主爵伊岡的女兒……這些人，還有其他多音節姓氏的顯貴要人，都對貝多芬「孤高」的鋼琴演奏技巧讚譽有加。他們要求他即興演奏莫札特或薩列耶里（Antonio Salieri）的作品。上自音樂大師下至僕人，沒人敢拒絕這些男男女女。他們稍稍提高音量提出要求，貝多芬便遵從了，他恨自己遵從，他意識到那些人輕拍的雙手上握有他的未來，他只能等待有朝一日可以體驗說「不」的快感。偶爾他將怒氣發洩在那些沒有頭銜的人身上，例如迪兒朵拉‧沃克（Theodora Vocke），他曾充滿歉意地寫道：「我並不邪惡——熱血澎湃是我的錯誤——年輕是我的罪過。」

十月十六日瑪麗王后遭處決，她是第一個死於恐怖政權下的奧國貴族，在這些貴族顯要圈裡興起一陣不安的浪潮，他們意識到法國政府對任何欲推翻寡頭政治的行動都

提供了援助。

沒有人了解法國在領導中心近乎無政府狀態下是如何運作，也沒人了解它為何幾乎戰無不勝，但是威脅就在眼前，且促成了至今看來仍非常不可思議的結盟：英國、荷蘭、西班牙、奧國與普魯士決定互為盟友。他們希望藉由環狀聯盟最終可以遏止反帝國主義的力量。但在一七九三年的秋天與冬初，貝多芬的擁護者則急需音樂來轉移他們的注意力。

在對內保安上他們也採取了嚴厲緊縮的措施，好讓自己安心。大抵約瑟夫大帝所有的自由化政策中，唯一殘存下來的便是他所設立的秘密警察制度，諷刺的是，當初他創立這系統是為了要更有效率地執行新政。現任皇帝法蘭茲二世下定決心要把維也納變成一個極權的城邦，現在所有權力都聚集在他身上，所有特權都歸貴族，所有民間程序都由官僚、銀行家、商人與專業人士等「次貴族」進行監督，所有勞力都來自僕役與農人，約瑟夫新政賦予他們的權利被剝奪了。為了要穩住這個新封建結構，法蘭茲重振了警察系統，作為規範、監督與檢查的單位。結果貝多芬早期經驗裡的維也納，成了一個在社會上與意識形態上都比小城波昂還要狹隘的城市，儘管在面積上大上二十倍。「在這裡你不敢提高音量，」他在給朋友的信裡寫道：「不然警察會把你關起來。」

他唯有回到作曲家身分時，才能在音樂的吉光片羽中得到紓解。他樂於孤單一

人，在鋼琴上工作超時，一個音符一個音符地分析自己的即興樂句，試著將出現在他腦袋裡的主題與和聲整理起來。他貿然地出版了一組改編自莫札特《費加洛婚禮》的詠歎調〈如果你想跳舞〉的鋼琴與小提琴變奏曲，因為他擔心某個對手會聽見然後剽竊。就算在事業早期，他便滿腦子都是智慧財產權的概念了。當他抄寫一段音樂來做研究時，甚至會嚴厲地提醒自己：「這整段都是從莫札特 C 調交響曲偷來的。」

那組小提琴變奏曲成了他發表的「Opus 1」作品，他覺得很羞愧。一般作曲家總是將這個目錄序號保留給自認最具代表性的第一部出版作品。貝多芬希望他讓維也納大眾看到的是一部不那麼輕率的創作。「我的確希望看見自己的作品……以最接近完美的形式出現。」他決定將這組變奏曲束之高閣，然後將它歸檔貶為「WoO」（意即：沒有Opus編號的作品），與他的其他作品一起存留至今。

他野心勃勃地開始創作一首降 B 大調的鋼琴協奏曲，一首雙簧管協奏曲，一首管樂五重奏和一首管樂八重奏。十一月時，海頓把貝多芬最新三首作品，加上那首費加洛變奏曲與一首賦格的複稿本寄給選帝侯法蘭茲，註記為「您仁慈託付予我的，親愛的弟子貝多芬」勤奮努力學習的證明。自這青年人來到維也納後，一年過去了，海頓注意到選帝侯（他已經回到波昂，但仍對法國感到畏懼）在寄出另一年的津貼前，應該需要看到一點成績。他提起了金錢這個敏感話題，說貝多芬現在五百個弗洛林的零用金在維也

納「就算只求溫飽」也不夠。為了不讓貝多芬去借「高利貸」，海頓已經先預付他五百元現金。「現在我請求你付給他這個總數。」至於將來的津貼，「我想如果敬愛的閣下您可以在下一年給他一千個弗洛林……」

他向選帝侯保證這個投資絕對值回票價。「貝多芬遲早會是歐洲最偉大的音樂藝術家，而我會很驕傲自己是他的老師。」

海頓的驕傲無法維持多久，十二月二十三日法蘭茲回信了：

我收到了你寄給我的信與貝多芬的樂譜。然而這些創作，除了那首賦格之外，都是他在二度啟程去維也納前，在波昂完成且表演過的作品。我不認為那可算是他在維也納的進度。

至於他在維也納賴以維生的安家費，的確是只有五百個弗洛林，但是在這五百個弗洛林之外，他在這裡的四百個弗洛林薪水（包括約翰的部份退休金）都已陸續支付，他這一年裡收到了九百個弗洛林。因此我無法了解他為何如你所說地處於欠款的狀態。

因此我在思考，不知道讓他回來這裡重返工作崗位會不會比較好，因為我很懷疑他在作曲上是否有所進步，而且我害怕他會跟他第一次去維也納時一樣，只帶回

一身債務。

海頓對這封信的反應可想而知。他不只被騙了五百個銀幣，還把自己與一個顯然根本沒受他影響的作曲家的前途扯上關係。這種狀況下，就算他下次見到貝多芬時拿幾把中提琴往他假髮上砸，我們也可以理解了。然而從一七九四年新年開始，他倆之間便幾乎不曾會面。一月十九日海頓又啟程去英國展開一段長期拜訪。

我們不知道他們是怎麼講和的，海頓跟任何一個他提過的金融家一樣斤斤計較，因此我們可以假設貝多芬連本帶利地把那筆錢還給他了。站在貝多芬這邊看，我們應該體會到，他在維也納的第一個冬天的確面臨了真正的財務困難，而且此事並非他的錯。約翰的錢花了六個月才送來。另外，他也沒有偷懶。他練習了大量的對位法研究，事實上那些選帝侯聲稱已經看過的樂譜可能都重新改過了。但無論如何，海頓仍有理由覺得自己被騙。此事過後，他與他「親愛的弟子」之間的關係永遠不曾復原。

「勇氣……」貝多芬在自己的備忘錄裡寫到：「這一年一定要決心做個完成的人──絕不留下任何未完之物。」海頓出訪方便他換一個名聲比較不顯赫但較專業的理論老師：聖史蒂芬教堂樂長，阿爾布雷茲貝格（Johann Georg Albrechtzberger）。接下來的十六個月，他跟隨這個學識淵博的老師學習，他們聯手探索賦格的奧秘，二聲部、三

聲部、四聲部賦格，雙賦格與聖詠賦格，二部複對位與三部複對位，以及音樂理論家才會鑽研的全部音程卡農。我們只知道，當貝多芬自由的心靈與阿爾布雷茲貝格的老式學問對抗時，他絕不妥協的精神，支撐他孜孜不倦。

另一個邁向自我完成的行動是，他又開始了自小放棄的小提琴課程。每週三次，他拜師李赫諾夫斯基的樂團首席，一個胖胖的，名叫舒彭齊格（Ignaz Schuppanzigh）的年輕音樂名人。從此他倆展開一段音樂上的無價友誼，今後大部份他的弦樂四重奏都可以見到舒彭齊格演奏中的胖手指。

一七九四年十月，在科隆選帝侯終被法國勢如破竹的勝利拉下台後，貝多芬心繫故鄉土地的最後一絲關係也斷了。波昂成了無生氣的城市，中上階級的年輕人飛奔出逃，衛格勒成了那年秋天到達維也納的幾百人其中一個。另一個則是現年二十歲的卡司帕·卡爾·范·貝多芬，他矮小，紅髮，醜陋，說自己想成為一個音樂老師。路德維希壓抑著興奮之情接待了他。在他們家庭史上的此刻，這兩人愛恨交織的關係還看不出會有什麼後果，但將來這段關係會給貝多芬的生命帶來最大的危機。

隨著法蘭茲宮廷的式微，二十四歲的貝多芬再也無法靠薪水過活，從現在起，他得利用鋼琴家與作曲家的價值替自己謀生。

還好，貝多芬開始在上流社會裡功成名就。衛格勒（時年二十九歲，被迫卸下波

昂大學主任職務，抑鬱不得志）很驚訝地發現他的老朋友再也不住閣樓了，他現在成為李赫諾夫斯基大宅的貴客，如果他跟卡爾親王的搖鈴同時響起，宅第裡的僕役們奉命得先解決貝多芬先生的需要。路德維希已經有了自己的出版經紀商，他很滿意出版社給他「三分之一的折扣」，儘管衛格勒感覺他對金錢似乎沒什麼概念。他跟以前一樣，不好意思上館子吃飯，沒有錢付房租，同時也不缺漂亮、富有、年輕的鋼琴學生。他開玩笑說自己準備好結婚了。如果衛格勒說的話可信，那麼青年貝多芬「總是在談戀愛，他在情場上的斬獲，連阿多尼斯[4]都望塵莫及。」

大約就在這個時期，貝多芬跟著許多其他歐洲城市裡的貴族青年才子，開始停止在頭髮上撲粉，同時捨棄了假髮與長辮。把長褲褲頭加高至瘦弱的上腹部，外套顏色變深，剪裁也流暢許多。他的三角帽換成往後戴的小帽，就像他祖父戴的窄帽一樣。他以慣有的笨拙，寫信告知依蓮諾，她幫他織的安哥拉羊毛背心「現在太過時了，我只能把它留在衣櫃裡。」並要求她再幫他織一件，她婉拒了，卻寄給他手織的領巾，他深感愧疚又高興。「我不敢相信你還願意記得我。」

盛裝後，貝多芬不再是舊體制下的僕從，在較不拘禮節的嶄新世代裡，他是個紳士了。同時，他的許多「戰利品」也將她們的捲髮放下，捨棄裙撐，僅穿著襯裙，露出每季都更高更擠的胸形。

然而人們會懷疑，這個超級阿多尼斯戰無不勝的地點是在音樂室，而不是臥室。

對於女人與性，他仍然（永遠都是）害羞而順從。女性友人之間流傳著對他的形容，儘管她們對他愛護有加，但總遺憾地敘述他醜陋的外表：黝黑的西班牙人長相，坑坑疤疤的皮膚，蓬鬆的黑髮與短腿。只有那對粗眉顯得高貴，還有緊抿的堅毅嘴角。他的鬍根又多又粗，刮鬍子時甚至得將泡沫塗到眼睛附近。衛格勒注意到他不喜歡在晚餐前刮鬍子或換裝，只有在與光鮮亮麗的李赫諾夫斯基夫婦進晚餐時才需要這樣的準備。[5]

這種隨性的新流行給了他新氣象，他像根蘆葦的瘦削身體沈浸在此種打扮中，

「不扣鈕」（aufgeknöpft）成了他最喜歡的自我形容詞，除了指心情更是指風格。他的潔癖幾乎到了神經過敏的地步，只要看到水槽就拿起肥皂，只穿剛洗淨的衣服，永遠都拿著小手巾擦亮他雪白的牙齒。此舉讓他少見的大笑非常閃耀，襯著他的黝黑膚色更是明顯。

那股可讓貝多芬斷玉碎瓷的驟發精力，在黑白琴鍵前平順地釋放出來。「他演奏

4. 阿多尼斯（Adonis）：希臘神話裡掌管植物每年死而復生的神，常用來描寫異常美麗，有吸引力的年輕男子。

5. 原作註：可能是因為他笨手笨腳，而非他不拘小節。貝多芬沒有辦法好好地握著一把刮鬍刀，甚至削個鉛筆都要人幫忙。他從未學會跳舞。

時的樣子，」卡爾・徹爾尼[6]寫道：「熟練安靜、高貴又美麗，絕對不見一絲怪相。」

他安靜地坐在樂器前面，不費吹灰之力便彈奏出巨大的音量。他的技巧協調性驚人，手腕放鬆地彈出和弦與音階，手臂動作流暢，跳躍也如針尖般精準。他擅長的表演之一是三連震音：一手的四隻指頭兩兩以蜂鳥的速度擺動不停，加上另一手的兩隻指頭，每個震音的音量彈到最強之後漸弱，直到幾乎聽不見振動。說到彈奏華麗裝飾樂句的速度，沒有人可以贏過他，也沒有人能跟他一樣以全音量來彈奏慢板樂章。長年彈奏管風琴讓他圓滑奏技巧完美。他輕輕鬆鬆便可把無數的內外聲部連起來，除了有時為了達到某種特別的細緻效果，他會故意讓低音旋律以斷奏表現。當每個音符聲音逐漸消失時，泛音會傳到其他弦上，無須敲打即會發出共鳴──這證明了貝多芬擁有音樂史上最敏感的一對耳朵。一個目擊者憶起他完成這些奇蹟的過程：「他的雙手極其沉著……看起來好像在琴鍵上左右滑行一樣。」

技巧之上，他的演奏還帶有一種難以形容的尊貴，與其說是風格，不如說是莊嚴的靈魂。不浮誇，不賣弄，保有古典樂裡最純潔的精神。儘管他彈巴哈、韓德爾、葛路克與莫札特都彈得極好，但他在演奏自己的創作時最具說服力。徹爾尼不是唯一一個用「高貴」一詞來形容他琴藝的聽眾。「我發現自己深深為之傾倒，」捷克作曲家托馬塞克（Václav Tomašek）在聽完他演奏後寫道：「之後有許多天我碰也沒碰鋼琴。」四十

年過後，貝多芬仍保有「鋼琴家裡的巨人」頭銜。

然而並不是每個出席李赫諾夫斯基大宅沙龍聚會的人都著迷於他的表演，崇尚加蘭樂派[7]的聽眾便對貝多芬音樂裡偶爾出現的粗暴避之唯恐不及。他們不了解為什麼總是在樂聲最美的時候出現轟然巨響。這個固執的年輕人似乎有些反常，好像他想違背自己的天份一樣。「音樂創作」對那些人來說一如水彩，理應清澈，美麗，小規模。貝多芬則是一個塗抹油彩的人，在大張帆布上揮灑畫筆，大到連親王的畫室都擺不下。

一七九五年春，維也納還沒感染到巴黎督政時期的風格[8]，就此而言，其實當時巴黎也還不到時候。但是大革命已經完成了，許多向前看的貝多芬聽眾，特別是年輕一代，認為貝多芬風格中的暴力與宏大符合了新美學力量與「不扣鈕」的情緒。那不是莫札特風格，不是永遠精緻講究，但卻叫人無法抗拒。

關於貝多芬在三月二十九日公開首演的那首鋼琴協奏曲，有兩派不同的學院見

6. 卡爾・徹爾尼（Carl Czerny, 1791-1857）：奧地利人，著名作曲家、鋼琴家與音樂教育者。他曾師事貝多芬，是貝多芬最得意的學生。

7. 加蘭樂派（galant music）：指十八世紀後期的一種音樂風格，崇尚簡單，少裝飾，避免複調，不重低音旋律線。此風格為後巴洛克時期繁複古典音樂風的反動。

8. directoire era，一七八九年大革命後近十年間在法國流行的服裝、家具和裝潢風格。

解，一些學者認為他演出的是他第一首鋼琴協奏曲，降B大調；另外一些人相信那是他的第二首，C大調鋼琴協奏曲。不過所有人都堅持稱它為「貝多芬的第二號」，因為這首協奏曲出版的日期是在人稱「貝多芬的第一號」之後。不過會把第二首協奏曲當作他的第一首，是因為認定這首曲子的第一樂章是在波昂寫的。然而他可能沒有繼續寫第二樂章。而是在寫完第一號的第二樂章之後，才回頭創作第二號的第二樂章。釐清這些事讓音樂學研討會變得相當有趣。

要不是十九世紀寫貝多芬傳的傳記學家泰耶爾（Alexander Wheelock Thayer）把衛格勒的第一手說詞擺一邊的話，這個首演爭議可能永遠不會出現。根據衛格勒說法，深受緊張型腹絞痛之苦的貝多芬，一直到三月二十七日星期五下午之前，都尚未完成一首「全新」的協奏曲。最後一頁手稿根本是在一邊寫一邊發派給出版商的狀態下完成的。隔天預演時他發現鋼琴被調降了一個半音。「而貝多芬一刻也不遲疑……開始以升C大調彈奏他的部份。」衛格勒在這裡標明了音準。因此，當週日下午貝多芬在維也納城堡劇院以一台正確音高的鋼琴公開演出這首曲子，顯然他與管弦樂團是以C大調合奏，這便是他「第一首」鋼琴協奏曲的正確調性。

當時的樂評沒有流傳下來。但隔日他即被請回去為擠滿觀眾的劇院作即興演奏。

三月三十一日禮拜二，他在莫札特遺孀康斯坦婭面前為她演出莫札特的協奏曲。除了沒

受召去麗泉宮，表演外，貝多芬對維也納民眾的愛護之情再感激也不過了。

現在他已準備好要出版正式夠份量的「Opus 1」作品，讓人們足以忘記兩年前的那組小提琴變奏曲。然而這首發重頭戲該是那一首呢？他覺得自己這兩首鋼琴協奏曲都不夠好，此外他寧願保留這些手稿，作為單獨演出的曲目。三重奏曲子進度大概差不多完成了——從海頓離開後他就一直花力氣修改——而且有潛力能吸引多三倍的聽眾。他似乎相信 3 是他的幸運數字，他在《維也納日報》上刊了三次廣告，五月九日是第一次，他徵求民眾訂閱這份三重奏樂譜，最後一則廣告刊出的三天後，他與維也納頂尖的音樂社阿塔里亞（Artaria）簽了約。

貝多芬的新編號樂譜預備接受私人訂閱，那份標有日期的合約要求貝多芬必須分攤首刷費用。照慣例第一版將刻在上好的板子上，理應能獲利。如果太少人訂閱，或是每份樂譜要價太低，之後出版商皆可再發行更便宜的版次，公開販售。但是若訂閱策略失敗，對將來上市的市場非常不利。因此首印價是場重要的賭局，作曲家得在自己的貪念，與其他如李赫諾夫斯基等潛在訂閱者的慾望間取得平衡，貴族們總是想擁有新創、半獨家、裝訂豪華的東西。

9.
麗泉宮（Schonbrunn Palace）：奧地利皇室的夏宮，座落在維也納西南，一譯為「美泉宮」或「熊布朗宮」。

貝多芬手握自己的前途，他決定一份 Opus 1 要價一達克特金幣。在每份印製成本為一個弗洛林的狀況下，每份訂閱他可賺得四個弗洛林的淨利——這的確可算暴利。但是在他看見帳本裡的營收之前，他得先預付給阿塔里亞二百一十二個弗洛林的印製費。這投資（假設他已經釐清與海頓之間的帳目）讓他身陷赤字。此時他寫給匈牙利大使館日枚斯卡男爵信中，強顏歡笑的口吻可為證明：「是的，親愛的男爵，我親密的朋友，時機不好……最慈愛的閣下，我們屈尊前來向你借貸五個基爾德[10]，幾天內我們便會送還。」

貝多芬賭贏了。超過二四九個訂閱者擠著要購買樂譜，李赫諾夫斯基親王一個人便訂了二十份，而且他可能也付了部份印製費。如果此事為真，那麼貝多芬的總獲利至少在一千個弗洛林以上，足以支撐他下一年的花費。

這首獻給李赫諾夫斯基的 Opus 1 三重奏，對阿塔里亞出版社來說也是大勝利，之後再印了三次，發行國內與海外。這三首散發出少年馨香的作品讓貝多芬的事業自此蓬勃起飛。前兩首分別是降 E 大調與 G 大調，開場即是短詩般的快板，簡直是十八世紀法國才子們鍾愛的文字遊戲音樂版。鋼琴、小提琴與大提琴不斷奏出精準的音符，一個蓋過一個，接著流過旋律優美的慢板樂章，加上詼諧曲與氣勢高昂的終樂章。最後一首三重奏屬 C 小調，比較陰鬱，結構緊密。一開始以半音階邊滑技巧（side-slipping）帶出的主

題與井然有序的變奏，讓我們想起莫札特同調性的協奏曲（有人曾聽到貝多芬以少見的謙虛談到莫札特那首協奏曲：「我們永遠也不可能寫出那樣的東西。」）

華德斯坦伯爵在告別信中所預言的終於成真了。無論是詼諧曲式（這是海頓發明的形式），動機發展，或不費吹灰之力的對位，表現出不只是莫札特精神，更佈滿了海頓影響的痕跡。然而三重奏作品的脈搏中跳動著原創的觸感，當時的評論者稱為「天才青年衝動蠻幹性格的困惑爆發」。

八月底，海頓從英國歸來。一則常見的軼事說他在李赫諾夫斯基的沙龍裡聽見這首三重奏作品，以施捨的高姿態說：最好有人建議貝多芬「不要出版第三首C小調」。

當所有曲子都已經印行的時刻，這種建議聽起來相當多餘。其實這則軼事指的應該是之後九月或十月時，在李赫諾夫斯基大宅的音樂會上，海頓再度成為貝多芬三首新作的聽眾時所發生的事，當時他彈的是尚未出版的鋼琴奏鳴曲Op.2。

貝多芬自己演奏這組新作給海頓聽，第三首是C大調奏鳴曲，技巧很困難，因此那句告誡式的評論聽起來才有點道理。不過海頓說的也可能是恭維的話。貝多芬將那首奏鳴曲獻給他，卻說服自己，海頓那老頭其實「心懷妒意」。

10. Gulden，當時匈奧通行的金幣，幣值與弗洛林同。

到底誰嫉妒誰的確是個問題。如果海頓的第一趟倫敦行算成功，那麼他的第二趟則可說是引起了廣大迴響，讓他名利雙收。他在那兒的十八個月裡，寫了五首交響樂，六首莊嚴的弦樂四重奏，國王喬治三世還懇求他永久留在英國。但是朝臣的使命感促使他回到故鄉，為新雇主艾斯哈吉親王二世待命。海頓發現，幸好他一年僅需負責創作一首在埃森城獻唱的彌撒曲。他退隱搬至克魯格路，接下來兩年半的時間，他從前的弟子們鮮少見到他的蹤影。

鋼琴奏鳴曲Op.2的出現可說是反高潮，現在從貝多芬筆尖流洩而出的新作一首接一首，他寫了五首弦樂三重奏，一首有鋼琴、豎笛與小提琴的三重奏，一首弦樂五重奏，與另一首鋼琴與管樂的五重奏；一首弦樂六重奏，另一首有弦樂與兩支法國號的六重奏，一首管樂六重奏，兩首大提琴奏鳴曲，三首小提琴奏鳴曲與七首鋼琴奏鳴曲。還有一些歌曲散作，以及一首音樂會用的女高音詠歎調。在一點虛榮心作祟下，他還寫了曼陀鈴樂曲，八首賣弄技巧的變奏曲，以及一首名叫《雙助奏眼鏡二重奏》（Duet with Two Obbligato Eyeglasses）的胡鬧作品。

在如泉湧的靈感中，他更加自律，我們會發現這一波創作潮幾乎不含室內樂，也刻意省略了弦樂四重奏。他暫時略過四重奏這個最純粹的形式，想先精通其他合奏編制的創作。

貝多芬的鋼琴家事業在一七九六年急速發展，他花了五個月時間在波希米亞、薩克森與普魯士巡迴演出。「我會賺很多錢。」他從布拉格寫信給他最小的弟弟。尼可勞斯‧約翰跟著卡司帕‧卡爾也來到維也納了，他在一家藥房裡當店員。「約翰」與「卡司帕」（這是一般人對他們的稱號）對路德維希的新財源很感興趣。從他天真的吹噓可看出他還沒有量入為出的觀念。他要的錢總是比對方能出的還多，事關自尊。而一旦進帳，他花錢從不手軟，在借貸方面也很慷慨。他愉快地警告約翰「要小心邪惡的女人們，」他補充道：「我希望你們可以過著快樂的生活，為此我希望可以貢獻一些東西。」這封信對他倆而言，充滿了哀傷的預兆。

他在柏林歌唱學院的一首即興演奏，成了他拜訪普魯士行程的最高潮。他讓學院成員目瞪口呆，圍在他鋼琴旁邊拭淚。他也為國王威廉二世（Friedrich Wilhelm II）表演了兩次，國王賞了他一個裝滿路易金幣的鼻煙盒。薩克森省的選帝侯也賜給他豐盛的禮物，加上許多金錢，雖然遲了一點，但他終於體會到莫札特少年時的功成名就。

在皇室貴族的崇拜與商業操作模式成功下，他頭上開始閃耀著鮮明的名人光環。

「任何第一次看到貝多芬，對他一無所知的人，」馮庫堡男爵（Baron Kubeck von Kubau）說：「一定會把他當作一個不懷好意、本性邪惡，好與人爭吵的醉漢……但就另一方面來說，那些第一次認識他便看見他盛名與榮耀的人，一定會看見那張醜臉的每

一部份所散發的音樂天賦。」

他在七月底回到家，聽見人們激動地談論「波拿巴」這個名字，一個科西嘉島出身的將軍，如何在義大利痛擊了奧國軍隊。在波昂附近，查爾斯大公幾乎無法抵擋法國軍隊入侵萊茵河流域。加上其他棄戰的盟軍首都，帝國維也納變成相對於巴黎的極端，亦是革命欲擒下的最終大獎。回到那個城市不見得是件快樂的事。

一種衛格勒稱之為「危險」的疾病更讓貝多芬的夏天滿佈烏雲。熱天裡，他喜歡半裸站在大開的窗前，過度緊張的習慣讓他患病。我們有理由相信他患了斑疹傷寒，此病以後將招致大禍。不過十一月底他身體狀況還還不錯，還能夠在普雷斯堡（Pressburg）舉行音樂會，他甚至開玩笑地說那裡的鋼琴對他來說太高級了，「它剝奪了我自行創造音色的自由。」

那年冬天，他重新開始原本暫擱一邊的室內樂創作。維也納極偏好室內樂，就算一七九七年春，拿破崙攻進堤洛地區[12]一事都沒能讓貝多芬作品編號十六號的鋼琴與管樂的四重奏作品首演延期。但在四月十七日，法軍僅在六十公里外，實在離維也納太近了。城市防衛軍出外待命，貝多芬為揭旗儀式寫了一首戰爭歌曲。還好隔日便宣告停戰，因此沒有人記得這首名叫《偉大的德意志人民》（Ein Grosses, Deutsches Volk）的歌曲，也無傷他在二十世紀的名聲。而海頓早期的愛國貢獻則沒有被遺忘，他為皇帝法蘭

歌。

茲二世寫的一首讚美詩歌，很快變成奧地利全國上下熟悉的皇歌，流傳至今成為德國國歌。

海頓在作品出版後又回到退休狀態，一般人推測六十六歲的「老爹」正奮筆疾書埋首創作。對此貝多芬大概最了解了。阿爾布雷茲貝格透露：「他走到哪兒腦子裡全都是那齣他準備稱為《創世紀》的清唱劇，他希望趕快寫完……我想那部作品會非常棒。」

一七九八年三月九日，當這首新作在史瓦森堡宮（Schwarzenberg Palace）私人首演時，這樣的推測終於獲得證實。貝多芬據說並沒有出席。不過既然當時從史韋頓男爵以降的所有維也納音樂精英都在場，我們可以假定貝多芬的確出席了這場盛會，《創世紀》對他的影響極為深遠。

葛羅夫音樂百科大詞典提到「也許史上沒有其他樂曲曾引起如此即刻而全面的迴響。」《創世紀》的體制比巴哈以降的任何清唱劇都還要宏大，它的合唱部份比韓德爾還要充滿力量，旋律與和聲語言卻充滿現代感，《創世紀》達到了成熟古典音樂時期風

11. 波拿巴（Buonaparte）為拿破崙的姓氏。
12. 堤洛地區（Tyrol）：中歐西部，包括奧國的堤洛省與義大利一部份。

格的巔峰。它的管弦樂開場〈混沌之初〉（The Representation of Chaos）從壓抑沉悶的齊唱開始，帶出半音階的管樂和弦，然後變成最深沈的 C 小調。（這些樂音貝多芬可覺似曾相識呢？）

一個低音獨唱唱著：「起初，神創造天地」，接著合唱團跟上來，輕聲唱著創世紀的話語：「神說：『要有光。』」最後一個子音在德語中的齒音特別重，鋪陳出我們所謂的「死寂」時刻。（這一點貝多芬可覺似曾相識呢？）樂曲最壯闊的一刻即將來臨，指揮中的海頓保持面無表情。合唱團聲音更柔，仍以 C 小調吟詠著：「就有了──」之後那個「光」（Licht）字變成了 C 大調，以最高音量爆開，管弦樂團裡長號聲湧出，響徹雲霄。（將來貝多芬會多麼沈醉於那響聲啊！）

當我們苦思這首「創」作──亦即這首《創世紀》作品──之謎時，必須記得西方音樂音階只有十二音，因此調性的配置與其和聲無可避免地會產生接近的公式與巧合。我們很容易發現某作曲家剽竊某作曲家的作品，或很容易便「證明」巴哈與韓德爾的創作中不斷出現自我重複的狀況。因此要說海頓晚年模仿了幾段八年前貝多芬在波昂表演給他聽過的清唱劇，這些指涉可能大大不敬。而且兩人都無法聲稱 C 大調只有他自己才能使用。不過靈感的種子總是埋在奇異之地，在無意的灌溉之下，延遲許久之後才開花。

對貝多芬來說，比《創世紀》第一部份任何聲響與靜默時刻還要更驚人更熟悉的部份，出現在第三部〈亞當與夏娃〉的一首簡單抒情曲裡。一樣，樂句圓滑如弧狀軌道，就在旋律開始進入第二次反覆時，加入了合唱團和聲。儘管那首曲子如此美妙，但至少貝多芬可以說，他早在十九歲時便已經寫出更棒的東西。

不過維也納，那善變、時尚、受震驚的維也納，對個人歷史不感興趣。它只關心當下的名人，很明顯地，名人指的是「老爹」海頓，他回來了。這老人昭告世人奧地利文化不需經過徹底改變，也有力量面對下一世紀。也許前一年停戰協議所協商的和平條款，早已平息了前十年的革命勢力威脅，而維也納也可以回復到傳統宮廷的平和狀態了。

高典雅與克制，成熟古典音樂風格的兩個要素，組成了海頓的音樂，一如狂野是貝多芬音樂的特色一樣。幸好從來也沒人來請他寫首〈混沌之初〉！不過，海頓奇蹟似地做到了，用和聲或是形式上的無秩序感讓那些上流宮廷的人們連眉頭都不皺一下。更進一步分析，這老人只是一再延遲收尾，營造出一種模糊的不安狀態。但是他的轉調模式合乎邏輯，整體設計也屬於奏鳴曲式。他骨子裡仍是十八世紀的靈魂，無法想像任何「缺乏形式、無意義」的東西，除非他從內部修改「理性結構」。

對這樣的人，這樣的聽眾來說，接下來的世紀廣大未知，如果無法避開它，最好

的辦法是忽略。對充滿前浪漫派渴望的貝多芬而言，未來最好不要太快到來，但一旦時間到了，他必須被塑造成海頓的合理接班人。儘管現在他的作品目錄已經有了二十三項創作，但他作曲仍不及鋼琴演奏出名。而且正統樂評已祭出警告，說他最新的音樂作品很惱人。一本新的音樂雜誌《大眾音樂新聞報》以他「不喜歡遵循慣例」為證，指責他創作了「怪異的轉調」與其他「反常」作品。當時保守勢力害怕音樂作品不按牌理出牌的心態不言可喻。

貝多芬知道自己必須做莫札特做過的事，讓維也納看見自己的天賦。他需要寫出一首適合室內表演的熱門曲子，然後寫一首遵循古典形式的交響樂，之後再寫出一首撼動人心的歌劇，一把抹去海頓在歌劇史上留下的虛弱痕跡。

為了追求這項抱負，他取消了秋季的波蘭巡迴演出，並讓自己成為自給自足的藝術家，不再接受貴族幫忙。他離開李赫諾夫斯基親王的豪宅，在聖彼得廣場附近租了一個房間，就在維也納城中葛拉本大道上的公寓三樓，空間雖小卻也是一個家，可以讓他焦躁不安的精神在其中得到無盡的休息。他減少社交活動，埋首創作。

他開始變得孤僻，但過得從來不是修士般的生活。他歡迎訪客，特別是那些穿著高腰洋裝的年輕女孩，好幾十年後，泰莉絲·布倫斯維克伯爵夫人回憶起「上個世紀的最後一年」，她挾著一本琴譜，與妹妹約瑟芬一起爬上三層階梯。貝多芬「非常友

善」，泰莉絲唱歌時他在一旁陪伴著她。

只是有件事讓她百思不解。他的鋼琴走音了。

第三章　普羅米修斯[1]的創造

《大眾音樂新聞報》的宣傳報導的確讓人印象深刻，報導提到了所有該提的名字，並將最重要的名字用斜體字標明，不下五次：

一八〇〇年四月二日星期三，今天**路德維希・范・貝多芬**先生有幸在城堡旁的皇家帝國宮廷劇院裡為國王舉行盛大的音樂會。表演曲目如下：

已故莫札特樂長的一首交響樂曲。

親王樂長海頓先生「創世紀」中的一首詠歎調，由薩爾小姐演唱。

一首鋼琴協奏曲，由**路德維希・范・貝多芬**先生作曲並演奏。

一首由四把弦樂器與三支管樂器所組成的七重奏，謙順敬呈皇后殿下，**路德維**

1.

普羅米修斯（Prometheus）：希臘神話故事中的英雄，他為了帶給人類火種而觸怒天神宙斯，宙斯將他鎖在高加索山的懸崖上，每天派一隻鷹去吃他的肝，又讓他的肝每天重新長上，使他日日承受被惡鷹啄食肝臟的痛苦。在西方文學中，普羅米修斯有「偉大殉難者」之意。

希‧范‧貝多芬作曲，舒彭齊格格先生、舒海伯先生、辛德萊克先生、百爾先生、尼克爾先生、馬陶謝克先生與迪策爾先生演奏。

一首海頓「創世紀」的二重唱，由薩爾先生與薩爾小姐演唱。

路德維希‧范‧貝多芬先生將現場即興鋼琴演奏。

一首有完整弦樂團的交響樂，由路德維希‧范‧貝多芬先生作曲。

除了沒有戴著巴哈式的假髮在台上走來走去之外，貝多芬用盡一切辦法宣告自己是德國音樂史上的下一個巨星。為了要取悅一大群平民大眾，他小心翼翼地計畫這一晚的娛樂節目。而他也的確辦到了。「這的確是許久以來最有趣的一場音樂會。」報紙在之後如此報導。作曲家貝多芬的「品味與感覺」贏得讚美，而鋼琴家貝多芬則以他在鍵盤上的「精湛」表演獲得掌聲。

也許最棒的消息是，他的新作 C 大調交響曲 Op.21。這首修飾得當，結構嚴謹，被認為是一首嬉遊曲[2]的作品，以它「充滿藝術、新潮與創意」的特色贏得大眾喜愛。而就算評者警告那首七重奏裡「用了太多管樂器」，也無法阻擋該曲成為貝多芬寫過的樂曲裡最受歡迎的一首。它優雅，旋律性十足，微妙地搭起這非比尋常的組合（豎笛、法國號、巴松管、小提琴、中提琴、大提琴與低音大提琴），並證明了昨日的「反常」之

人可以與今日的沙龍表演者一樣奏出順耳的樂章。貝多芬後來越來越憎恨這首七重奏的

每個甜美音符，「那時候我根本不懂作曲。」

因為曲目上的那首協奏曲並沒有標為「新作」，所以應該不是他的第三號 C 小調

鋼琴協奏曲，那首他持續修補多年，陰魂不散的大型創作。比較有可能的是之前那首降

B 大調 Op.19協奏曲。「那不是我最好的作品，」他承認。但是它有容易哼唱的曲調，

與好記的切分音，也達到了宣傳公關的目的。

貝多芬終於成了巴黎與倫敦之外，在歐陸音樂中心受到歡迎的年輕作曲家。他時

年二十九歲，富有，有一個僕人和一匹馬[3]，以及出版商、演出經理人、鋼琴學生奉上

的滾滾鈔票。他所收到的「發表會」（Akademie，奧國對作曲家也獲利的音樂會的稱

呼）票房分紅金額可能非常龐大。而李赫諾夫斯基親王也開始每年付給他六百個弗洛

林。

這意味著現在貝多芬可以負擔得起在維也納郊外的釀酒村莊租個山丘上的夏季公

寓。七月時他已經住在下德布林區（Unterdöbling）的房子裡，距城市北邊步行約一小

時。那兒的景色包括了一個漂亮的鄉下女孩，傳言她住在穀倉的閣樓，不只做一種活。

2. 嬉遊曲（divertimento）…多樂章的輕鬆樂曲，是古典時期交響曲之前身。

3. 原作註：貝多芬很快忘了自己有匹馬，便宜了那位僕人。

貝多芬猛對她眉來眼去，讓她咯咯笑個不停。他沒有意識到自己越來越奇怪：狂野的黑髮，滿是墨水漬的雙手，以及回應腦中樂音時那哼唧吟唱的習慣。（某一次他這種「聆聽」的姿態還嚇到了畫家克魯伯（August von Klöber）。）他有一股衝動迫使自己必須在忘記前記下所有想法，他會靠著樹幹站著塗塗寫寫，在馬路邊寫，吃到一半也寫，刮鬍子刮到一半也寫。他把譜記在草稿紙上，或是寫在他大衣口袋裡的速寫筆記本上。緊急的時候，任何一面牆或窗板都可以寫。

在下德布林區，他以一年為單位，逐漸養成接下來的固定行程：春夏與早秋他在樹林或酒鄉裡寫曲，冬天他回到城市裡把草稿變成完成的作品。因此萬物生長的季節在他腦子裡與創造力密不可分，而落葉時節則屬於複印、試奏、預演、音樂會與合約。一整年他清晨便起，享用早餐，給自己煮一壺再濃也不過的咖啡（小心翼翼數著，每一杯需六十顆咖啡豆），然後在「鋼琴桌」前工作到中午。他彈與寫都在鋼琴前面，因為慣用右手寫字，所以他總是用左手找和弦與音型。這習慣似乎造成他一手精通書寫聲音，一手精通技巧。朋友注意到他在鍵盤前的即興創作通常從左手的 F 大調急奏開始，彷彿那隻手臂專門用來輸出音樂似的。

如果可以撇開「兩極」（bipolar）這個字眼，在充滿術語的當代所代表的意義，那麼「兩極」[4] 幾乎可以完全貼切地用來形容貝多芬。外表上，心理上，音樂上與社交上

的他像達文西畫筆下幾何切線裡的男子，置於相對兩極的力場之間。他一面壓抑這些特質，同時又保護它們，形成了他特有的活力。從現在開始到之後的成熟時期，他都擺盪於兩端點間——在繁忙的靈感與智識的約束之間，在超級創造力與健康不佳之間，在群居與厭世，道德與謊言，幽默與憂鬱之間，在性格的專斷與命運之間——他掙扎求一個平衡，儘管搖搖欲墜，但總還可以勉強完成。他的音樂，至少從那首沒人聽過的自我發表「清唱劇《約瑟夫二世之死》」開始，便由互相衝撞的對立構成。不管是大調對上小調走完整首交響曲，或單一樂章男女之間誘惑的主題，或是在他音樂最小單位的主題旋律上，分裂的結構如植物維管束裡的木質部與韌皮部，在在張力十足，而每個衝突都等待解決。

一八○○年夏天，他全都在鑽研那些似乎以「困難」為唯一存在理由的曲子。其中一首是C小調鋼琴協奏曲，這首曲子表面上以他最喜歡的莫札特協奏曲K.491為藍本，調性也相同。對莫札特而言，「協奏曲」（concerto）一詞是從義大利文「聚在一起」（concertare）一詞衍生而來。對貝多芬來說，這詞的語意可溯回拉丁文「我奮鬥」

4. 此指bipolar一詞在當代精神疾病醫學術語上的用法：「bipolar disorder」直譯為「兩極性情緒病」，指週期性情緒躁狂與抑鬱兩種病徵，常譯為「躁鬱症」。

（concerto），或西塞羅，的「我反抗」。莫札特並沒有在第一樂章寫出裝飾奏，也沒有在鋼琴琶音與管弦樂團輕聲合奏結束之前，讓獨奏者可以即興演奏。貝多芬則寫了一首巨大的裝飾奏，最後伴著輕柔卻具脅迫感的鼓聲，以減七和弦（音樂上最模稜兩可的和弦）神秘蒸發了。當琶音出現時，遠遠聽起來並不和諧，彷彿沒有料到獨奏者與合奏會「聚在一起」似的。然後一個巨大的漸強將它們兜在一起，但它們持續互爭優勢，直到最後一個強烈的齊奏為止。

莫札特尤其是海頓的陰影，逼使著他必須在秋天前完成的另一件主要作品：也就是為拉布柯韋茲親王（Prince Lobkowitz）所寫的，六首一組的弦樂四重奏。兩年來，大半時間貝多芬都為此組樂曲苦惱，他明白自己在「發表會」的好票房不太可能騙得了像親王那樣的鑑賞家。

拉布柯韋茲親王了解弦樂四重奏是所有音樂裡紀律最嚴苛的，他也曾重金委託海頓做曲，但老先生只有能力寫出兩首，不過兩首都極棒。在那之前三十年來，他寫了將近七十首四重奏，只有莫札特在一七八五年獻給海頓所寫的一組著名四重奏可與之媲美。

維也納貴族經常因為他們輕佻的歌劇娛樂而備受嘲諷，但其實他們更看重的是室內樂。例如由李赫諾夫斯基親王與拉祖莫夫斯基伯爵共同主持的週五系列，主要演出

即為弦樂四重奏。這在某些場所只為小眾演出的形式，幾乎具有宗教般的莊嚴。過去二十五年以來，有許多作曲家把這個形式變成了當地的一項特色，莫札特與海頓便是其中兩位。

因此四重奏在達到成熟古典樂最高峰時，傳到了貝多芬身上。面對許多老練的室內樂愛好者，他認為沒有必要像寫第一首交響曲一樣，加上自己的創新。然而如何平衡地為四位弦樂演奏者寫曲，對他來說的確是個全新的挑戰。不僅是音樂上的挑戰，也是戲劇上的挑戰，任何一個技巧普通的劇作家，或任何一個年輕作曲家，都能替主角與配角策劃編寫一齣戲。但是從獨白，對白，經過爭論，客氣的插話，機智的應答到最後達成共識，要將這樣的四方對話琢磨至完美，且不讓任何一個演員感覺被冷落，需要畢生的戲劇經驗。而早在貝多芬出生以前，「老爹」就已經開始這一行了。

這一切說明了他在十月中，對拉布柯韋茲親王發表《六首四重奏》Op.18之前，著魔一般地寫了又重寫的原因。約瑟夫・法蘭茲・馮・拉布柯韋茲當時還不到二十八歲，他畸有足，害羞，財富驚人，揮霍程度也相當驚人。他是貝多芬最慷慨的贊助者李赫諾夫斯基親王的對手。把這整首曲子弄到手是他某種反擊妙計，因為李赫諾夫斯基親王一定

5.
西塞羅（Cicero）：古羅馬著名演說家、政治家與拉丁語雄辯家。

非常期待這個獻奏。

拉布柯韋茲首先拿出了四百個弗洛林現金，而貝多芬（在作曲家的瘋狂舉止背後還有著強烈的野心）想盡可能與這個年輕親王交好。拉布柯韋茲是維也納最後一批擁有整支管弦樂團的貴族之一，如果他對這組四重奏很滿意，也許未來貝多芬會有更穩定更高價的委託。他也是厲害的小提琴家與歌手，比起性急的李赫諾夫斯基，他更與貝多芬意氣相投。

當兩個親王不斷在自己的音樂圖書資料庫、音樂會與作曲家身上大量投資時，他們似乎都沒有注意到，由上流文化知識份子砸重金的時代已經結束了。在巴黎與倫敦，這些前法國大革命的宮廷贊助者已經退位，取而代之的是新富階級企業家，他們對極盡媚俗之能事的表演比對文化更感興趣。顯然奧國（坎波福米奧合約6之後，再度受到法國一擊）必須放棄它的義大利領地與當地的稅收。此刻看來，新的世紀將成為經濟緊縮與社會衰敗的時期，兩者對維也納上層家庭都不是什麼好兆頭。

或者說，我們能這麼推測歷史是事後諸葛。再三個星期就是下一個世紀了，而去年春天曾站在貝多芬走音鋼琴前的那幾個姊妹花，老二約瑟芬·布倫斯維克，寫了一封信給她的姊姊，內容一如珍·奧斯汀所寫的任何一頁小說一樣純真。讀著那封信，我們很難想到奧軍剛在霍恩林登（Hohenlinden）慘敗，數千名體內嵌著革命子彈的士兵正

被運回維也納。現在，約瑟芬已嫁給戴姆伯爵，住在一幢有八十個房間的豪宅中。她寫給泰莉絲的信日期為一八○○年十二月十日，內容有種矛盾感。然而此信仍然值得一提，因為它談到了貝多芬Op.18的首演狀況：

我們以音樂會向大公夫人表達敬意……我們的房間非常漂亮，如果你看見也會讚嘆不已。我們打開所有的門，點起所有的燈，我保證那景色真是金壁輝煌！貝多芬配合大提琴彈著奏鳴曲，我與舒彭齊格一起演奏了三首奏鳴曲的最後一首（鋼琴與小提琴Op.12）……他跟其他人一樣，彈得極好。然後天使般的貝多芬讓我們欣賞他尚未出版新的四重奏樂曲，那真是同類型作品最棒最傑出的一首。聲名遠播的卡拉夫特演奏大提琴部份，舒彭齊格是第一小提琴，想像一下，那是多麼享受的景況啊！

唉，我們也只剩下「想像」，可以多少召回年代久遠的那一晚。大宅廳堂裡燭光搖曳，新樂曲旋律不受拘束地穿過一個又一個的房間。現在聽貝多芬的Op.18四重奏，比利時，奧國則獲得原威尼斯共和國領地為補償。

6. The Peace of Campo Formio，法奧兩國在一七九七年合戰時所簽的合約。主要內容是法國取得

我們只聽見優雅的旋律，清楚的對位，主題精簡的成熟古典主義。但在我們現代耳朵聽起來越稀鬆平常的──不斷重複，延遲的解決，與偏離主調的轉調──對當時約瑟芬信中所提到的年輕人來說，都是不得了的改變。

老一輩人的耳朵就不那麼容易受刺激了。「我們的大人物近來如何啊？」他會對雙方熟識的朋友這麼說，顯然頗惱怒這個前弟子已不再對他大獻殷勤。但是，新年時在一場為維也納傷兵所舉行的慈善音樂會上，這兩個作曲家聯袂出席了。海頓指揮了他的幾首交響樂，貝多芬則與一個法國號演奏家一起表演了他的鋼琴與法國號奏鳴曲Op.17。

那是一個肅穆的場合，特別是奧國又即將簽訂呂內維勒合約，[7] 失去萊茵河西岸土地與義大利，這對奧國在霍恩林登的慘敗無疑是雪上加霜。同時英國與俄國亦不再是反拿破崙同盟的一員了。

貝多芬與大眾一樣，對那個「來自小資產階級的矮小男人」終將擁有最高權力感到不安。此刻身為法國第一執政的拿破崙，像神一樣巨大地籠罩著德國人的想像，啟發了一些人，同時也讓某些人感到威脅。貝多芬在兩種態度之間擺盪，然而他對意識形態不感興趣，他比較容易受神話感動，因此對拿破崙看似「超人」的能力感到驚奇。這份崇拜帶有某種自我認同，拿破崙只比他大一歲，同是出身鄉間的窮孩子，也是異軍突起

進入權力中心的人，而進行對抗讓規則站在自己這一方則是兩人共有的天性。這兩人都對「新秩序」這個概念感到興奮，只不過拿破崙想的是社會，而貝多芬想的是和聲。他們都對十八世紀的理性存有基本信仰，並把大眾情感鄙為粗俗。

當然最大的不同是，在一八○一年，兩人中只有一人注意到另外一人。貝多芬想打破這個不平衡。「很可惜我不像懂音樂一樣地懂戰爭，但我會征服他。」

不過，反倒是他自己被征服，或說被入侵了。這段時間一個與拿破崙相關的音樂主題佔滿了他的視野，一開始聽起來很不起眼，與順口哼唱無異，他把它放在一些寫給維也納年輕人跳舞用的舞會音樂裡出版，當然他想寫完就拋在腦後。然而節奏裡有某種氣勢在他腦中迴旋不去，在此同時，他受邀為宮廷寫春季芭蕾舞劇，劇名為《普羅米修斯的創造》。

無論編舞家威加諾（Salvatore Vigano）是否有意將拿破崙比為普羅米修斯，他承認他的芭蕾舞劇情節的確「描述英雄事蹟」且「帶有寓意」。此劇描述希臘神話裡可將泥

7. The Peace of Lunéville，一八○○年拿破崙在義大利的馬倫戈擊敗奧軍。稍後法軍更在霍恩林登大勝奧軍，一八○一年二月九日奧地利簽下呂內維勒和約，退出同盟。第二次反法同盟因法國的再次勝利而結束。

土變為生民，帶來火種的巨人。普羅米修斯如解圍之神[8]突然降至許多男男女女的雕像之間，以威加諾的話來說，發現他們「處於無知狀態」，無法思考或感覺。他用火把溫熱他們，讓他們有了生命，然後「用科學與藝術琢磨他們，並傳授他們道德。」

這大概是最吸引貝多芬的劇本了。他為這齣芭蕾舞劇寫了音樂，包括序曲、十六幕與終樂章。他寫得飛快，抗拒任何可能拖累這音樂的衝動，他抗拒那些關於交響樂的想法。但是當他寫到最後一首曲子，普羅米修斯，農牧之神「潘」，與潘的同伴一起陶醉在一連串的慶祝時，他發現他為了整支管弦樂團而重新編譜的小「舞曲」（contradanse），敲下的正是勝利的音符。

《普羅米修斯的創造》紅極一時，在帝國宮廷劇院演了二十七次。貝多芬的事業突飛猛進，銳不可當，他的七重奏，早期的鋼琴協奏曲，以及第一首交響曲受到全德國的高度喜愛，那首七重奏甚至成功遠銷倫敦：這是他第一次揚名海外。他有十首鋼琴奏鳴曲正在印行，更多曲子還在創作當中，加上幾打已經出版或準備要出版的室內樂，創作委託蜂擁而至，他幾乎招架不住。他吹噓說自己任何新作都可以賣六到七次——「我開口他們就付錢。」他在塞勒史塔特（Sailerstätte）擁有一個窗景優美的房間，就在城牆西邊的地方。還有他生命中終於出現了一個看似正與他相戀的女人：一個現年十六歲，名叫桂奇雅蒂（Giulietta Guicciardi）的義大利女伯爵。此時貝多芬已衝上第一個成

功的高峰，然而這個仍年輕的作曲家了解到，除非發生無法預見的災難，他註定將往更高處去。

然後，一八〇一年六月二十九日，他寫了一封讓人震驚的信，寄給當時又重返波昂居住的衛格勒：

最近三年來我的聽力變得越來越壞。這毛病應該是由我肚子的狀況引起的……我不斷染上腹瀉，也因此飽受衰弱之苦。法蘭克，[9]試著用補藥調整我的體質，並用杏仁油治療我的耳朵，但是……我的聽力變得更糟了，且肚子還是跟以前一樣。這就是我到去年秋天的狀態，有時候我感到非常絕望……

上個冬天我真的很痛苦，因為我得了非常恐怖的腹絞痛……因此一直到大約四個星期之前，我去見維林。[10]唔，他幾乎完全治癒了我的腹瀉。他要我試試多瑙河的溫泉浴，每一次洗我都必須加上一瓶補強的配方……藥丸治肚子，外擦藥治耳

8. deus ex machina，古希臘和羅馬戲劇裡常見的機關，一位及時出現的天神，由他解決戲劇衝突或主角困境。

9. 約翰·法蘭克醫生（Dr. Johann Frank），當時維也納總醫院的院長。

10. 維林醫生（Dr. Gerhard von Vering），當時維也納知名的內科醫師。

朵。結果我必須承認，我感覺自己強壯些也健康些了。但是我的耳朵仍鎮日嗡嗡作響。

試想，遭腹痛折磨的貝多芬，在加強配方的河水裡沐浴，試著用杏仁油淹沒他腦袋裡的噪音。在所有的傳記中，很少出現比這還要怪誕悲哀的畫面了。

在信件的其他部份，他形容自己的健康像個「嫉妒的魔鬼」，從來不放他好過。無須提醒，衛格勒一定記得貝多芬第一首鋼琴協奏曲首演前的緊張腹絞痛，也記得那場在一七九六年幾乎殺死他的神秘怪病。對一個音樂人來說，耳聾更是所有病痛裡最邪惡的折磨：

我必須承認，我的生活很悲慘。有將近兩年時間我停止任何社交活動，因為我無法告訴別人：我聾了。如果我從事別的工作，也許還能去適應我的疾病，但是對我現在的職業來說，這疾病是可怕的殘缺……讓我告訴你吧，在劇院裡，我必須坐在非常靠近管弦樂團的位置，才能聽見演員在說什麼，而且只要超過一定距離，我便聽不見高音部的樂器或人聲。至於一般人說話的聲音，我很驚訝地發現，有些人從未注意到我聾了。但因為他們總覺得我這人心不在焉，也多半將我

聽不太見的情形歸咎於個性。有時候我也聽不見別人輕聲細語說話，我可以聽見

聲音，但是無法聽懂內容。然而要是有人吼叫，我又無法忍受。

衛格勒受過醫學上的訓練，能夠客觀地解讀這些沈痛的資訊（症狀上屬耳鳴等聽

覺神經疾病）。於是我們不是好奇，當他發現貝多芬突然改變語氣，幾乎是興高采烈地

開始吹噓自己有多麼忙碌時，會怎麼看？

創造力強的心靈有個特色是，它通常能逆來順受，避開情緒上的創傷，甚至，馬

上將逆境轉成某種豐饒奇異的風景。一般心靈接到壞消息時，總是先一陣驚慌，頓時，

清明的世界缺了一角，彷彿剛打下一道閃電，接著黑暗與障礙便出現了。而貝多芬一類

的心靈則持續發光，或在黑暗中看見從未見過的形狀，進而感到啟發而不是害怕。這種

「另類狀態」（他會說是「神遊」）具體創造了藝術，同時也在「許多兩極端如知識與

直覺，意識與無意識，精神健康與精神障礙，保守與驚世駭俗，繁複與簡約」[11]之間找

到平衡。

因此兩天後，當貝多芬對好友卡爾・阿曼達承認他耳聾時，他借用了他芭蕾新作

<hr>

11.
原作者註：此段引自專門研究創意者的心理學家法蘭克・巴龍（Frank Barron）。

情節裡的語言：「你的小貝正感生活苦悶，整日與大自然及它的創造者抗爭……詛咒那位造物者，竟讓祂的創造物屈服於如此微不足道的意外。」儘管遭逢巨變，他仍然想著普羅米修斯，他不緬懷過去，而是想望未來，一如這位神祇名字字源[12]鼓勵他的……往前去，完成他所擁有的天賦。

他與帶來創造之火的普羅米修斯之間還沒結束，同樣他與舉著革命火炬的拿破崙之間也尚未告一段落。儘管《普羅米修斯的創造》一劇獲得成功，他仍然不認為自己將那情感高昂的主題發揮得淋漓盡致。

「唔，昨天我去聽了你的芭蕾。」海頓巧遇貝多芬時說：「我非常喜歡！」

「喔，親愛的老爹，你太好了，但那根本還稱不上是一齣『創作』！」

海頓不知道要怎麼接話。他停頓了一會兒，說：「嗯，是沒錯。」然後便走了。

一八〇一年，貝多芬在麗泉公園外一個叫做海岑多夫（Hetzendorf）的村莊裡度過夏天。第一首交響曲順利出版，似乎激勵了他開始創作第二首D大調交響曲。這首作品體例上則不如第一首那樣小心翼翼。他作曲進度緩慢，因為他同時也在寫一首弦樂四重奏，兩首小提琴奏鳴曲，四首以上的鋼琴奏鳴曲，其中一首還是音樂史上前所未見的創作。

他捨棄了在一開始便像「亮名片」一樣宣告主調與主題的古典主義陳腔濫調，讓

這首曲子從幾乎聽不見的沉默開始，彷彿貝多芬正在測試自己曾經敏銳得嚇人的耳朵。安靜的

他用義大利文指示鋼琴的兩踏板得一直踩到底，一面減少音量一面又延長回響。安靜的

升C小調一波一波襲來，泛音相互混合消融。音波幾乎沒有改變層次，遠在那些波動之

下，空靈的八度音階以極緩慢的速度移動，造成了類似固定的和聲效果：月升之前的黑

水。當主題浮現時（仍是極弱音），一開始比較像是單音而非旋律。升G音溫柔重複地

輕響著，偶爾出現音樂裡最麻煩的不和諧音——小九度和弦——振動著水面，直到被音

波撫平。這一動一靜間的催眠平衡維持了六分鐘以上，往高潮集中，矛盾的是音量力度

卻沒增加⋯⋯音樂只是在某種盤旋而不凝結的迷霧中蒸發了。

那是蕭邦的音樂，特別是與他同調性的夜曲，與同樣的小九度和弦，竟在蕭邦出

生前十年便已構想完成。那淡水彩的純粹色澤與分離的音域，甚至可說是百年後德布

西的音樂。然而貝多芬這首「似幻想曲的奏鳴曲作品27第2號」（Sonata Quasi Una

Fantasia Op.27 No. 2）（很快人們便親暱地以「月光」來稱呼這首曲子）第一樂章最特

別的部份是，它用了一般奏鳴曲的形式。因此，無論是現在或將來，他都無法被歸為浪

漫派作曲家，他的幻想曲總屬於「似」幻想曲，他的結構總是充滿理性。

12. 普羅米修斯（Prometheus）希臘文字源為「先見」。

如果此等探索最精微聽覺差異的樂章是一個正逐漸耳聾的人想抓住純粹感官音樂的表現，那麼接下來的終樂章更是如此。在跳舞似的間奏之後，便是全然的粗暴：它以狂野的力量一跳跳出了低音域樂器，這又是從來沒人聽過的方式。貝多芬再一次領先蕭邦，從純然的和諧搖身一變而成獸性的暴烈。

「我會扼住命運的咽喉，」他在另一封寫給衛格勒的信裡說道：「它絕對無法徹底毀滅我，叫我屈服。」

研究貝多芬的學者將對貝多芬的創作形式分成「三個時期」的特徵，不斷進行辯論（前提是不討論他也有第四或第五時期）。第一個時期通常被歸為「古典時期」，中間則是「英雄時期」，第三則是「莊嚴時期」。這類有限的形容詞忽略了他能在十九歲寫出雄偉的紀念清唱劇的能力，也無法概括他在晚年Op.130弦樂四重奏第四樂章那首加蘭風味的舞曲，亦無法解釋像《月光》奏鳴曲這樣獨特的作品——「這是那種人類語言只能望其項背的詩作之一。」白遼士[13]曾這麼說。

然而整體而言，貝多芬在三十歲時的作品與他二十歲時的作品的確非常不同，到了晚年他又會再度改變成抽象的音樂風格。正是因為劃分創作時期的指標是如此具體有用，才值得我們一再辯論。然而，貝多芬的各個時期特色一如羅斯科[14]的「色塊」，總是涇渭分明卻又曖昧關聯。仔細一瞧，看似分野處其實只是過渡。藝術家在繪畫過程

中總會改變畫筆觸感。貝多芬在一八○二年春天所作的大部份樂曲，特別是讓人愉快的《第二號交響曲》，都具備這種界線模糊的特質，有時候感覺往一方流去，有時候流向另一方。

他的聽力也是那樣，因此他的心情同樣不定。「我不要為那種豬玀演奏！」他在布朗尼伯爵位於巴登的避暑宮殿中的一場演奏會上大吼，因為當時一對年輕夫妻正在隔壁房間裡說話。貝多芬的健康危機越拖越久，每天都無法確定到底是醫學、創作或是婚姻裡的性關係可以治癒他。維林醫師開立的治聾藥方甚至出現了在上臂塗抹樹皮「發泡劑」。這種痛苦的過程必須維持數天左右，「直到樹皮出現效果為止，」他根本無法彈琴寫曲。

「聽別人說有種神奇的電療法，」他絕望地寫信給衛格勒：「你覺得如何？」不過至少水療法與草藥似乎有效治療了他的腸胃問題。「現在我過得比較快樂，我與許多人交往，你一定不敢相信過去兩年來我的生活是多麼寂寞而悲傷。」

顯然他已經掌握了聾人假裝自己聽得見的技巧，事實上，他的聽力程度還可以過

13. 白遼士（Hector Berlioz, 1803-1869）：法國作曲家。

14. 羅斯科（Mark Rothko, 1903-1970）：抽象表現主義畫家，出生於俄國的猶太人，後移民美國。

得去：他距離臨床上的「全聾」還有許多年時間。在維也納消息靈通人士間，他的問題開始默默傳開了。泰莉絲·布倫斯維克了解為什麼他的鋼琴走音了。海頓了解他為何沒有跟他打招呼，李赫諾夫斯基與拉布柯韋茲了解他為何對大型宴會感到害怕，而他最年輕的徒弟小徹爾尼，了解為什麼有時候貝多芬先生會在耳朵裡塞著沾了黃藥水的棉花球。

貝多芬向衛格勒承認，減輕他孤寂的是另外一個學生，「一個親愛迷人的女孩，她愛我我也愛她。」這無疑是桂奇雅蒂女伯爵。他將《月光》奏鳴曲獻給她，並玩笑似地說起求婚的想法。「可惜我們出身不同。」自卑感對貝多芬來說極不尋常，我們只能假設他在替被拒絕找藉口。終其一生他總是喜歡那些出身好，懂音樂，卻無法跟他在一起的女人。

桂奇雅蒂是貴族出身，但他以為自己也是，如果他名字裡的「范」字有任何意義的話。當時她尚未有婚約，不過有另一個年輕作曲家也愛她⋯蓋倫堡伯爵（Count Wenzel Gallenberg）。貝多芬本著幾近可笑的做作，鼓勵他們兩人交往，甚至還替蓋倫堡安排貸款，好讓他看起來經濟無虞。當桂奇雅蒂最後決定用她的人——還有頭銜——為蓋倫堡紓困時，貝多芬憂傷矯情地說：「她非常愛我，這比愛她丈夫還多。」

娶了依蓮諾·馮布洛寧的衛格勒害怕貝多芬會陷入絕望，他求貝多芬回到波昂，

回到他之前家庭的懷抱。貝多芬回信非常粗魯：「別以為我回到波昂跟你們住在一起會快樂，那裡到底有什麼可以讓我輕鬆愉快？」只有在維也納他可以從音樂藝術裡找到滿足。「每一天我都更加靠近天命一點，我感受到，但無法形容。」

他並不缺萊茵河地區來的朋友。除了他的兩個弟弟（現在卡司帕開始幫他處理公事），另外兩個波昂故友每天都來探望他。一個是現年二十七歲的史蒂芬・馮・布洛寧，他現在在條頓騎士團裡工作，條頓騎士團是一個曾受法蘭茲大主教（也是選帝侯）管轄的教士團體。另一個人是十七歲的費迪南・里斯（Ferdinand Ries），他英俊，能幹又有才華，南下追隨貝多芬學習鋼琴。

四月時，貝多芬來到海利根城，維也納西北方山坡上一個高而隱蔽的溫泉地，他在那兒租了一座農莊[15]。他的耳科醫生推薦該地的寧靜與礦泉水，相信暫時離開城市喧囂可以治療他的耳朵。

里斯常去那兒，發現貝多芬焦躁不安且無心授課。「用過早餐後他會說：『我們先去散個步吧。』我們便去散步，通常到村裡吃些東西，沒到下午三四點不會回來。」

15. 這幢房子現在成為一座博物館，位於維也納第十九區，普羅步斯街六號（Probusgasse 6, Vienna 19）。

有一天里斯聽見「樹林裡有個牧羊人閒適地吹著一根用老樹枝作成的笛子。」他想都沒想，注意力受到遠方的樂聲吸引。當他們倆往聲音方向走去，貝多芬豎起耳朵聽了整整半個小時，卻什麼也聽不到，對此里斯回憶道：「他變得非常安靜，非常陰鬱。」

「有自殺傾向」也許是比較實際的說法。接下來的夏天貝多芬心情沮喪掙扎，他了解到自己耳聾越來越嚴重，也許永遠無法治癒。到了秋天他仍待在海利根城，林葉蕭瑟，正是他心情寫照。十月初他拿出一大張文件用紙寫信給他的弟弟，加註：請在我死後宣讀並執行。然後他寫上時間與日期：海葛根城（Heighnstadt，他從來不曾拼對這個字），一八〇二年十月六日。

接下來是一篇長文，其中流露出的強烈沈痛，在音樂史上無以倫比。貝多芬一輩子都沒有將信拿出來示人，這封信主要的溝通對象是他自己：他的意志正在向心靈解釋為什麼自殺不可行。

致我的弟弟們：

喔，你們這三人以為我是個惡毒、頑固而又厭世的人，那對我可真是莫大的誤解。你們不知道我之所以留給你們如此印象的秘密原因⋯⋯這六年來我無望地遭受著折磨，庸醫更加劇我的痛苦。年復一年我被病情會好轉的假象所蒙蔽，到頭

我是不可能離開這個世界的。

的只有我的藝術而已。啊，對我而言，要是不把我內心所有的東西都釋放出來，種事幾乎讓我絕望，要是再多發生幾次，我就會結束自己的生命——讓我留住生命人聽到牧羊人的歌聲，而我仍然什麼也聽不到，這對我來說是多大的羞辱啊！這下……當站在我身旁的人聽到遠處傳來的笛聲，而我聽不到；或當站在我身旁的的恐懼就會湧上心頭，我害怕我的狀況被人發現。因而過去六個月我一直躲在鄉我幾乎是在孤獨中生活，像一個被放逐的人……假如我稍微接近他人，一股強烈美……對我而言，我不能與朋友們輕鬆談笑，不能精準地對話，不能交流思想。缺陷呢？我的感官本該比別人的更完美，而我也曾經在聽覺感官上達到極致的完聲點，喊出來吧，因為我是個聾子。」唉，我怎麼可能去承認我有這種感官上的但很快就被迫與世隔絕，過著離群索居的生活……我不可能對別人說：「說大本是不可能的）。我雖然生就一副熱情活潑的性情，甚至對社會變動頗為敏感，來卻不得不接受現實，我的病將曠日持久（想要治癒得花許多年的時間，或許根

接著貝多芬開始行文祈求「耐心」與「無情的命運女神」，這份文件變得傷感，幾乎像直接從歌德的《少年維特的煩惱》一書裡直接抄下來的一樣。他沒有忘記提到他

窗外枯萎掉落的葉子：「我的希望亦同樣地遭到摧殘。」他要求弟弟們在他死後把附在他耳聾的醫病記錄中「這份把書面文件」，「如此一來……我死後才能與這世界盡釋前嫌。」他宣告兩個弟弟為他財產的繼承人，請求他們好好保存李赫諾夫斯基親王給他的，那演奏四重奏的四件上好樂器。

跟一年前他向衛格勒承認病痛一樣，這封遺書開始讓他振奮起精神。他希望死亡可以晚點降臨，至少不是在「我有機會發揮我所有的藝術能量之前」。

「海利根城遺書」成了貝多芬傳記的文本基礎。除了十年後另外一個事件，他再也不曾如此公開而感人地表露情感。事實上，這兩份自我剖析都是秘而不宣的，埋在他書桌的秘密抽屜裡，只留給後世子孫。他寫了又藏起，接受現實：孤獨是成為一個藝術家的先決條件。

牧羊人吹笛那件事，伴隨其泛神論的語氣，對他而言似乎比什麼都還能夠象徵繆思女神一閃即逝的天性。之後濟慈某些跟希臘有關的詩句，貼切表達了貝多芬自我安慰的那種心情。耳朵聽不見的，在他心中卻唾手可得。「聽得見的旋律雖好，但聽不見的更美。」[16]

回溯寫作遺書當時，間接證據顯示一八○二年六月七月左右，他與里斯散步回來之後，貝多芬開始為那「聽不見的旋律」寫鋼琴變奏曲。許多其他無心的鼓勵也一同激

發了他的靈感：如海頓對《普羅米修斯的創造》的讚美；拿破崙的「帝國命令」，讓萊茵地區的教會領土脫離宗教，劃為選帝侯管轄；還有一個富家女，傻傻地建議他可以寫一首慶祝法國大革命的奏鳴曲。

起初那首鋼琴變奏曲看起來根本不像音樂。鍵盤中間四個安靜緩慢的音符響起：降E，高音降B，低音降B，然後回到降E。這順序再老套也不過，但至少能連接起來。接下來兩個降E以同樣的速度出現，但這次貝多芬在中間插入了一個D，確立了降E是他的主調。然後用三個如梯子般的音階，他回到低音降B，確立了降B為此調的屬音。

接著是難解的四拍沉默，然後突然咚咚咚一串響亮的降B，接著又安靜，在同樣的音高上緩慢而延遲地結束，彷彿貝多芬正在想下一步要往哪裡去。有一刻他來到了G調，顯然又不甚感興趣，最後很快地以一個降E調作為終止式。

要在這一堆古怪的音符上作變奏，看來是個徒勞無益的練習，跟裝飾鷹架拆不多。但當貝多芬一次又一次地重複這串順序，加入優美的裝飾，它本身竟展現出一種尚未演奏出的主題。更確切地說，那主題樂音已經在某個地方演奏著──連音階也如此完

16.
此詩句出自濟慈的〈希臘古甕頌〉（Ode on a Grecian Urn）。

美！——但仍在人耳能聽見的範圍之外。第一段到第三段變奏的和聲很好，但當第四段變奏唱出旋律來時更是甜美；比起貝多芬的普羅米修斯旋律——那首結束芭蕾舞劇的異教徒勝利舞曲——更是有過之無不及。

他以十五段變奏與一個大賦格結束了那段旋律在鋼琴創作上的可能性。然而他仍然懷著更宏大的計畫。「我只活在我的音符裡，一首樂曲尚未結束，另一首便已開始。」

第四章 冷牢

貝多芬希望稱他最近這首作品為《普羅米修斯》變奏曲，這曲子為鋼琴所加的音響比他之前所作的曲子都還豐富。但是每當他思及法國第一執政，一架只有六十鍵的木製樂器就是不足以表現那不斷上揚的音樂。一八○三年初的幾個月，他以他的普羅米修斯曲調為底，譜寫了一個三個音符的變形，這個三和弦，或說是基本和弦集合，開始像葡萄藤殘株一樣蔓生，第一根枝椏很脆弱，但有幾枝看起來有發展的潛力，雖然其中一個長而顫抖的屬七延留音（dominant-seventh suspension）讓他有點遲疑。

他的草稿逐漸勾勒出一首交響曲，波瀾壯闊一如史詩，他非得給曲子取名叫「波拿巴」不可。此曲光是第一樂章已經大到可以涵蓋莫札特《丘比特交響曲》（ "Jupiter" symphony）絕大部份，至今仍是交響樂裡宏偉樂曲的範例。貝多芬試著要把它摻入一首比例相當的送葬進行曲，和一首往前推進的詼諧曲，在樂曲中段，法國號合奏將打開三聲部和聲，以及以普羅米修斯曲調為基礎的「華麗終樂章」。最後一個樂章本欲以一種從未有人嘗試過的形式寫成──一部份屬於古典的變型，一部份則是面對棘手的材料所強加的意志⋯如同用神火燃燒泥土，用拿破崙法典改變舊法。

就算是莫札特來寫，也得排除所有行程才能完成這個作曲計畫。然而對貝多芬而言，一首獻給拿破崙的交響樂只是那年度諸多計畫中的一個，在音樂史上再也找不出另一個十年，如這時的貝多芬一樣，開展了一個多產、創新、持久而質佳的創作時期。此刻幾乎所有他所謂英雄時期的作品都寫於這段時間，同時還交替著其他獻給個人的、實驗的、前衛的、應景的與商業性質的作品。除了最後兩類，他似乎寫不出什麼俗作。此刻他完全是一種高度的嚴肅姿態，與其他次級藝術家完全不同。就算在他與出版商、經紀人等打交道，或是欺負他最忠實的朋友（舒彭齊格與日枚斯卡是「我高興時就彈幾下的樂器」）時，他的意圖也簡明而單一：他要不受拘束地讓海利根城遺書所釋放的音樂浪潮從他體內傾瀉而出──時間不多，而他的肉身無疑日漸衰弱。

到一八一二年他下一個情緒危機來臨之前，他寫了一部歌劇，六首交響曲，四首為獨奏樂器而寫的協奏曲，五首弦樂四重奏，六首弦樂奏鳴曲，七首鋼琴奏鳴曲，五組鋼琴變奏曲，四首序曲，三系列為舞台劇而寫的戲劇音樂，四首三重奏，兩首六重奏，七十二首歌曲，一部清唱劇，還有一首彌撒，還沒提那難以歸類的三重奏協奏曲。另外還有三首優美絕倫的長號四重奏，一首由鋼琴即興、協奏曲、與世俗清唱劇所組成的《合唱幻想曲》（Choral Fantasy）。在前面五類曲目中，每一首樂曲都是傑作，且維持必備曲目的地位。只有兩或三首故意迎合低階觀眾的曲子，沒有得到一如他鋼琴奏鳴曲

的評價。

一八○三年四月四日，貝多芬以鋼琴家暨作曲家的身份，又在維也納辦了一場發表會。（他自己寫道，喪失聽力的一個有趣現象是，他不再受到演奏音樂的困擾。）這場演奏讓他淨賺了一千八百個弗洛林，主要是他 D 大調第二號交響曲 Op.36、第三號鋼琴協奏曲 Op.37，與一首速度飛快的清唱劇《基督在橄欖山》（Christus am Ölberg）的首次演出，此曲的英譯《橄欖山》（The Mount of Olives）更為人所知，因為它是維多利亞時代大大流行的曲子。但如果讓現代聽眾坐上時光機回到那晚，只能選擇聽一首曲子，許多人大概會指定聽鋼琴家貝多芬以海頓《奧地利國歌》（Kaiserlied）為主題的即興創作。

此時的老海頓正處於一種衰退的狀態，他的心智因身體狀況而飽受折磨。他抱怨說腦袋裡充滿了比以前更加豐富的音樂，但他就是無法把它寫出來。他靠尋求宗教慰藉，以及接待來自全世界景仰他的到訪者，讓自己的狀況稍微舒緩些，但每天也只能碰一點鋼琴，重複不斷彈著同一首讚美歌。[1]

五月二十四日貝多芬與小提琴家布理治陶（George Bridgetower）一同公開演出他宏

1. 原作者註：這時期海頓的名片卡上刻著：氣力全失，我年老而脆弱。

偉的新作品Op.47《克羅采奏鳴曲》[2]。普世公認此曲為小提琴曲目的頂峰，曲子脈動力量如此強烈，驅使托爾斯泰寫出一則短篇小說〈克羅采奏鳴曲〉，警告此曲對性慾的驚人煽動[3]。

之後貝多芬拒絕再與布理治陶有聯絡，原因顯然也與性有關。布理治陶說他們「因為一個女孩而起爭執。」

在此同時，長串名單上的出版社競相爭取出版貝多芬作品，包括鋼琴奏鳴曲Op.31, Nos. 1, 2, 3，還有《普羅米修斯》變奏曲，他誇口此曲是以「全新形式」寫成。他最近的「發表會」無異於一扇豪氣優美的法式對開門，門後總結了過去，包括《第二號交響曲》第二章的甚緩板，與那首獻給海頓的創作，替他說完了所有他對啟蒙時代的感想。

三首新創作的鋼琴奏鳴曲開場幾個小節就說明了貝多芬風格已產生變化。第一首G大調，一開始是左右手不連貫的斷斷續續旋律，好像一手（也不知是哪一手？）太快落到鍵盤上一樣。溫柔迷濛的A大調帶領我們進入第二首奏鳴曲，結果竟是一場海市蜃樓，將D小調提供的景色燃燒殆盡。第三首奏鳴曲看似無法確定，一開始三個音符的樂句不屬於任何調性。而這些開場還只是貝多芬音樂所擁有的驚人元素之一，他還有更多可怕的技巧去要求任何有能力配合他的鋼琴家：意料外的沉默，弱拍上的終止式，跳躍重複的音符，遭到神祕鼓點或倒反的即興伴奏所打斷的美妙旋律，還有最奇怪的，D

小調奏鳴曲裡有兩段延長的宣敘調，[4]兩踏板踩到底以極弱演奏，模仿人聲在拱頂建築物下的回音。

他是否想從自己的聽覺深處傳達出「聾」聽起來是什麼模樣呢？若是如此，這些宣敘調即是音樂史上最駭人的段落，與巴哈《賦格的藝術》（The Art of Fugue）的最後幾小節，以及西貝流士的《第四號交響曲》類似，具有讓人不寒而慄的力量。

從一八○三年初開始，貝多芬便免費住在維也納一個主要音樂會廳「維也納劇院[5]」裡。劇院是由經理人席克奈德（Emanuel Schikaneder）所經營，他曾因莫札特的歌劇《魔笛》而大發利市，現在看來，他想上演一齣鋪張的新歌劇《貞女聖火》（Vestas

2. 原作者註：此曲以法國音樂名家克羅采（Rodolphe Kreutzer）為名。

3. 俄國作家托爾斯泰寫於一八九五年的短篇小說：主角將街頭賣藝的小提琴手帶回家，與妻子在客人面前合奏貝多芬的《克羅采奏鳴曲》，但悠揚的樂聲讓他忍不住妒火中燒。有一次他離家出差時，心裡不斷想像家中妻子與小提琴手有私情，回家後在失控的妒火中又見到他們合奏樂曲，便拔刀把妻子殺掉了。

4. reciative，宣敘調是歌劇、神劇和清唱劇中特有的獨唱風格，類似說話般的歌唱，獨唱者跟隨著語言的自然重音和節奏吟誦，以加強獨白的節奏和重音。

5. 原作者註：在這裡「維也納」（Wien）指的不是城市，而是維恩河（譯註：此劇院原名可譯為：維恩河畔劇院），一條從南牆下分出的多瑙河支流，該劇院今仍存在。

Feuer），即使到頭來讓自己破產也在所不惜，此歌劇由他編劇，他希望由貝多芬譜曲。

免費的公寓與可觀的薪資都是事前誘因。儘管我們可能認為他已經受夠了跟火有關的神話，貝多芬仍願意簽下這紙合約。多年來他一直秘密準備要寫一齣歌劇，他甚至跟著當時的宮廷樂長薩列耶里學習人聲組成與義大利文朗讀。但是席克奈德的劇本無法激起他的靈感，他草草寫了幾頁樂譜，感受不到心中熊熊烈火，決定秋天再試。

春天再度造訪維也納森林，是時候該離開城市回到他位在山丘上的長租地了──但不是馬上。上個夏天在海利根城，貝多芬愛上浸泡在溫泉裡的感覺，儘管無法治療耳聾，但硫磺蒸氣似乎對他長年的腸胃毛病有益。這一年，在他搬到可以俯瞰克羅騰巴赫峽谷的歐白都柏林之前，他先往南方去，在巴登一個著名的礦泉浴場停留了幾個星期。那裡安靜到讓他可以近距離聽見山間涓流的起伏，他試著將那聲音轉成筆記本裡的文字，寫道：「溪流越大，調性越低。[6]」

一般來說，成功者的生活通常會在中年時拓展開來，豐富的經驗與日俱增的影響力會給他四處旅行的機會，吸收新經驗。相反地，當貝多芬的俗世活動範圍窄了，每日行程固定下來，他的天分卻一天比一天增加。過去二十三年來，他累積了足夠多的選擇，不同的礦泉浴場，不同的山城，不斷地變換城市裡的地址，有一次他甚至發現自

已在同一時間得付四處不同的房租。但究竟是什麼驅力造成他的不斷移動呢（就算在鄉間，他也老是在趕馬車回維也納的路上），這點遂成為貝多芬的傳記中令人感到不解的一點。但事實只有一個故事：即無論貝多芬去哪裡，只有心靈是他的家。像他自己形容的，這話從他嘴裡說出一如柯里奧蘭：「我的世界在他方。」

沒錯，耳聾讓他每天每天都更孤立一點，但是我們得記得，他曾是個輟學男孩，是喜歡「出神」的青少年，一個迷失在創作幻想中的年輕鋼琴家，這些都屬於一八○三年那個惡名昭彰的古怪傢伙，他如此沈迷於音樂，以致當他開始表現理智，有禮，負責任（其實他一直都有能力做到這幾點），不知為何，竟讓人感覺比他在樹林裡揮舞雙手並大聲吼叫還要令人驚訝。

「徘徊」（peripatetic）一詞被拿來形容貝多芬創作時無法控制的坐立不安。他似乎需要移動身體才能幫他組織音樂上的「移動」。任何改變場景的舉動，無論是從鄉村移到城鎮，或只是走到外頭街上，都足以刺激他的創造力。他常常會為了一個點子而忘記吃飯。酒館老闆已經習慣他坐在空桌子上好幾個小時，瞪著空氣，然後不耐地叫人送帳單來。其他時候他會用餐，暴飲一瓶葡萄酒，然後沒付錢便匆匆離去，讓生氣的侍者

6.
原作者註：這是他未來 F 大調第六號交響曲《田園》的起源。

在後面追趕他。他的新陳代謝跟小男孩一樣極為敏感，食物與飲酒讓他精力充沛，有時讓他快步繞城市兩圈（快到他的貂帽幾乎要掉下來），才能再度坐下。在鄉間時他會繼續走路打草稿，直到日暮沉沉幾乎看不見路為止。

到了晚上他會感到迫切想與人來往，他回酒館尋找同伴，或是到某個貴族的避暑宮殿裡去作曲。通常他很早睡，但是點子會讓他從睡眠中驚醒，他必須趕快將想法記下來，免得它跟夢一樣消失。

貝多芬一直是個速寫者，現在他是音樂史上寫最多筆記的人。他的手稿書與零散的樂譜稿紙多到只要隨便移動一份就會造成檔案混亂的程度。然而他卻留下每一份速記，對他來說手稿比完成的定稿還要珍貴，樂譜一旦出版後，那些定稿對他來說便成了多餘。

一八○三年夏天，他的主要計畫是他的新交響曲，規模日漸擴大，還有那首獻給華德斯坦伯爵的 C 大調鋼琴奏鳴曲《大奏鳴曲》（Grand Sonata）。後面這一首作品，強烈鮮明，大概是因為八月時他收到一份從巴黎送來的禮物而激起靈感，那是一架由著名的埃哈哈公司（Erard）所製造的鋼琴。這份驚喜代表了他的名氣此刻已經遠播拿破崙治下的法國。

至少那年八月，貝多芬的某部份酒館冥想終於與《屬七延留音無關》。他在想，不知

道自己是否可以將那首獻給拿破崙的作品，變成一趟可獲利的巴黎之行。警覺的里斯看
到「波拿巴」與「路易奇‧范‧貝多芬」兩個名字爬上交響曲手稿首頁最上方與下方。
他覺得貝多芬好像希望受到拿破崙欽點任命，他向一個朋友表示那份期盼「讓我傷心欲
絕」。

巴黎之行或拿破崙之邀從來沒有成真，也許那是貝多芬無心的幻想，就好像他曾
幻想與桂奇雅蒂結婚一樣。然而之後他的舉止顯露，他一直沒有否認他將移居的傳聞，
他不斷提醒維也納人，他也是有別處可去。

秋初時交響曲已經成型，他已可以用鋼琴彈奏一部份給他的學生聽。里斯在家書
裡寫道：「他誓言那是他到目前為止寫過最偉大的作品……我相信到時候演奏當下，天
地都會為之振動。」貝多芬也試彈了普羅米修斯曲調的終樂章給史蒂芬與另一個年輕的
萊茵同鄉梅勒（Willibrord Mähler）聽。他們對此作品反而不如貝多芬之後兩小時驚人
的即興演奏感興趣。梅勒對貝多芬沉穩的雙手感到震撼，「全部只見手指在移動」。

不久之後，當梅勒替作曲家畫肖像時，他將那雙手描繪得特別柔軟。左手輕撥一
把里拉琴，右手則屈曲好像在指揮似的。值得注意的是那副寬大的手掌與纖細的指尖，
與他健壯結實的形象大相逕庭。貝多芬仍然依俗剪了一個看來相當昂貴的髮型，穿著長
領大衣，在胸口與頸間露出最大幅度的雪白亞麻布料，在那高貴額頭下的臉龐則顯得內

向而僵硬：甚至那雙亮棕色的雙眼也輕輕迴避了觀者的目光[7]。

拿掉里拉琴，加上一副厚凹鏡片，大抵就是一八○四年六月初，當貝多芬帶領拉布柯韋茲親王的管弦樂團首次排練他的《偉大的波拿巴交響曲》（Sinfonia Grande Intitulata Bonaparte）時，他們看到他的樣子。就在兩星期前，拿破崙宣告成為法國皇帝。我們從里斯著名的轉述中知道，貝多芬對此新聞感到無比憤怒（「他會把自己放在所有人之上，變成一個暴君！」），他撕掉樂譜首頁上方部份，將曲子改名為《英雄交響曲》（Sinfonia Eroica）。

傳記裡的描繪不像繪畫，文字總會與時衍生出許多細節並變得戲劇化──通常是通俗劇化。里斯是貝多芬一生最好的朋友，不受他威脅也不受他利誘。他是個無懈可擊的誠實男人，一八三七年衛格勒說服他一起合作寫《貝多芬的生平記錄》（Biographische Notizen über Ludwig van Beethoven），這是一本巨細靡遺的回憶錄，至今仍是研究貝多芬學者的主要資料來源。但是五十四歲的里斯跟衛格勒一樣容易記錯往事發生的日期。毫無疑問地，在一八○四年或一八○五年之間某個時候，貝多芬的確對拿破崙感到憤怒而失望。在一份現今殘存的交響曲複印手稿上，皇帝的名字被擦去，用力之猛讓紙都破了洞。但無論如何，一八○四年仲夏，當貝多芬把樂譜交給他在萊比錫的出版商布萊特克普與海特耳（Breitkopf & Härtel）時，曲名仍是《波拿巴》。

也許我們應該暫時將命名問題拋諸腦後，簡單把它想成貝多芬的降 E 大調第三號交響曲 Op.55 即可，把心思花在探究這首曲子第一次在拉布柯韋茲親王的宮殿裡排演的音響效果。那座宮殿至今仍矗立於維也納。[8] 任何人都可以走進二樓演奏廳，先習慣它窘困狹窄的空間，想像兩個降 E 大調的極強和弦在這房間裡炸開的景象。那是新交響曲語言的砲火，值得注意的不只是聲音響亮（海頓的《創世紀》也有如此響亮的樂音），而是它所釋放出的那股能量，幾乎馬上將低音弦樂器的降 E 音往下推至升 C 音——一個離主音極遠的調性，貝多芬可以僅花十二小節便將它帶回主調簡直是奇蹟。先是一個迷人的長延留音，如同水禽在回到水裡之前那種無重力的加速，讓人沈迷的是空氣動力感，不疾不徐。

的確，一股推力揭開了快板的巨幕，讓它聽起來同時又疾又徐。儘管切分音強烈到可以切斷任何一首古典交響曲，我們仍可察覺到它穩定的脈動。樂曲行進中，當貝多芬又在弱拍時加上不和諧音——和聲與節奏以同樣的力道互相牴觸——他讓自己的交響曲停了下來。拉布柯韋茲親王的樂手們面面相覷，貝多芬被迫重來一次。

<hr/>

7. 原作者註：貝多芬的這張肖像畫現在掛在紐約公立表演藝術圖書館的音樂區。

8. 原作者註：此宮殿現為奧地利戲劇博物館（Österreichisches Theatermuseum）。

站在指揮貝多芬旁邊的里斯，差點要造成另一次暫停。當樂曲終於到達那個貝多芬從他手稿書謄出的屬七和弦長震音時，一支法國號不諧和但輕柔地獨奏開場三和弦。「那個該死的法國號樂手！」里斯大喊：「他不會數拍子嗎？」

在那一刻，貝多芬看似幾乎要起身揍里斯一拳了。

我們可以了解這個年輕人的反應，因為他剛聽見的東西——先發制人的解決，[9]——正違反了古典音樂的每一條規則。一個屬七和弦一定要回到主調，這是西方音樂裡最強大的力量：阻止它這麼做相當於中斷性交。貝多芬並沒有這麼乖逆，他在解決前插入了一個漸強的前回音（儘管里斯仍對此表示抗議）。只有現代心靈才能接受一八〇四年這樣的作品。今日它的效果仍跟當時一樣強烈——不過跟電影藝術不同，此法一旦用在電影剪輯上就變得陳腐：如在影像進入尾聲之前先讓聲音交叉剪接。

我們對剩下的排演所知甚少，不清楚貝多芬如何教導拉布柯韋茲親王的樂手們演奏他的交響曲，除了知道他在平衡管樂部份偶爾出現問題。（史帝芬·馮·布洛寧在家書裡寫道：「你無法想像……我得說，這簡直無法形容，他逐漸喪失聽力一事終於還是在他身上出現了恐怖的後果。」）我們甚至無法肯定貝多芬最後是否仍擔任這首交響曲私人首演的指揮，因為拉布柯韋茲親王很快便搬至他位於波希米亞的避暑宮殿，帶走整個管弦樂團，顯然也帶走了樂譜。[10]

在貴族贊助體系支配下，一首音樂作品的買方可將該作品的表演權買斷一年，之後作曲家可以自由將曲子兜售給演奏會經理人或出版商，賺更多的錢。另一個選擇是把這首曲子獻給某個富有或有權勢的人，他會（也可能不會）給作家許多賞金。貝多芬以他典型拐彎抹角的方式處理這首曲子。拉布柯韋茲親王願意為一首以拿破崙為題的交響曲，提供四百個達克特金幣的鉅款，但這首曲子尚未獻給親王或拿破崙兩人中任一人。甚至沒有人確定第一執政會不會接受獻曲，更別提他是否會願意提供等值或更多的路易金幣了。在帝國命令營造了一年半的安全假象之後，奧國與法國的關係再度惡化。儘管如此，拉布柯韋茲親王離城許久之後的八月，貝多芬仍不斷談論著他的《波拿巴交響曲》。

這段時間他的草稿筆記本是個靈感大雜院。檢視這些筆記，我們會驚訝貝多芬竟然能在同一時間處理大量各式各樣的創作計畫。除了普羅米修斯、波拿巴樂曲的素材，還有為《貞女聖火》場景以及另一齣歌劇（討論於下）所寫的東西，《橄欖山》的修訂稿，三首鋼琴奏鳴曲與那首三重協奏曲的草稿，還有跟他未來第四號鋼琴協奏曲與第五

9. 即從不諧和屬七和弦解決到諧和的三和弦。

10. 貝多芬的手稿現已亡佚。

號、第六號交響曲有關的，類似聲波圖的古怪圖樣。有次他與里斯在鄉間漫步，他突然有了靈感，里斯形容他當時的模樣：

一路上他哼著曲，有時候甚至對自己咆哮──高低起伏，卻沒有唱出什麼確切的音符。當我問他那是什麼，他回答：「我剛想到那首奏鳴曲最後快板的主題旋律。」（F 小調 Op.57）當我們回到家中，他衝到鋼琴前面，連帽子也沒脫。我在角落坐下，他很快便忘記我的存在。他激動地彈奏至少一個小時……最後他起身，很驚訝我還在那裡，他說：「我今天沒辦法給你上課。我還有工作要做。」

那年夏天的奧嘉登節（Augarten Festival），里斯在貝多芬的指揮下演奏第三號鋼琴協奏曲。他實在不需要貝多芬的指導了，現在他比較像是貝多芬的助理，幫他的老師監督抄寫員，記帳，檢查許多印刷刻版師所製成的大量校樣，這工作跟組裝主機板一樣傷眼。（舉例來說，第二號交響曲首頁總共有一千九百二十五個不同的音樂記號，而這頁音樂演奏出來的長度不到十五秒。）卡司帕成了貝多芬的經理，負責與出版商、鋼琴製造商、演奏會經紀人和那些想看看天才長什麼樣的陌生人打交道。就算如此，還是有許多人會叨擾這位一向可親的作曲家。

「人群讓我感到不安，」貝多芬抱怨說：「我必須逃走獨處。」

他想獨自一人的慾望有時出於其他考量。有一晚里斯發現他跟一個「漂亮的年輕女人」在家中沙發上，里斯不想打擾他們的好事。本想退下，但貝多芬堅持要里斯彈琴娛樂他們。鋼琴椅擺設的位置讓里斯彈的時候看不見他們在他身後做什麼，但是老師的命令讓人很好奇：「里斯！彈點熱情的！」很快又變成，「里斯！彈點浪漫的！」然後是，「里斯！彈點熱情的！」

最後當那女人離去，里斯很驚訝貝多芬竟然不知道她是誰。他們跟蹤她想知道她住在哪裡，月光皎潔，「但她突然消失了。」

也許這只是一則微不足道的小軼事，但歌德曾把它寫成詩劇：客廳、鋼琴、房裡的色慾張力、兩個男人在大街上潛行、消失在月光下的葛麗卿[11]。「里斯！彈點浪漫的……憂鬱的……熱情的！」貝多芬的語言是當時席捲德國的語言體。我們必須記住貝多芬仍然德國的語言。十九世紀還年輕，他也一樣，正在伸展手腳。我們必須記住貝多芬仍然怪異地相信他生於一七七二年十二月，當他一八○四年回到維也納，全心投入追求約瑟夫、跟蹤神祕女人時，他還只是個三十出頭的年輕男人。

11. Gretchen，歌德劇作《浮士德》裡的十四歲女孩，純情熱烈，受到浮士德引誘，懷孕生子，後遭浮士德拋棄，她為了掩飾竟弒母棄嬰，被捕入獄，最後精神錯亂，虔誠懺悔，浮士德來相救亦拒不出獄，終於遭到砍頭。

芬‧布倫斯維克（Josephine Deym-Brunsvik）時，在他腦袋裡自己才三十一歲。

事實是，他的人生正邁入第三十五年，而在性方面，他從未吸引任何女性。大約十年前有個歌手曾唾棄他的追求，「因為他好醜，而且根本是半個瘋子！」桂奇雅蒂也許曾愛過他的心靈，但是她將身體給了蓋倫堡伯爵。現在因為戴姆伯爵的意外死亡，約瑟芬又單身了。或者貝多芬是這麼說服自己的：她仍然決定跟著他學琴，而且對他非常熱情。

一八○五年初，他幾乎每天都去拜訪她，顯然墜入了愛河，他用最棒的浪漫風格給她寫傷感的情書，以屏息的破折號與強調意味的斜體字寫道：「喔你，你讓我希望你心將渴望──為我跳動──我的只能夠──停止──為你跳動──直到不再跳動為止──心愛的」。」到了春天，在面對約瑟芬姊姊泰莉絲的警告（「派比[12]跟貝多芬，這樣下去會變成什麼樣子呢？她應該要自己注意一點才是！」），以及本身就習慣招蜂引蝶的李赫諾夫斯基親王稱許下，他仍持續抱著希望。

約瑟芬也許注意到，即使貝多芬跳動的心也還沒有資格讓他用表示親暱的代名詞「Du」（你）來稱呼她，她圓滑老練地拒絕了貝多芬。「我對你的愛無法言喻，」她寫道：「正如一個溫柔的靈魂對另一個溫柔靈魂的愛。」她遺憾表示性關係對他來說很重要，但她一點也不想：「與你相知的喜悅將是我生命中永恆的珍寶，我只希望在身體

上你可以少愛我一點。」

貝多芬將挫折感昇華為《萊奧諾拉》（Leonore），這齣歌劇劇本在年前便已悄悄佔據了他的筆記本（他們決定放棄《貞女聖火》一劇。）從創作各方面看來，《萊奧諾拉》幾乎是為他量身打造。女主角名字讓他想起了他的初戀[13]，而副標題：「婚姻之愛」（L'Amour Conjugale）給了他一個機會，可以用音樂表達出他一生也許永遠無法得到的幸福。劇情裡的溫馨居家情感並非引起他懷想而已，而是真切地在對他說話，如同他對里斯說的一樣：「彈點浪漫的……憂鬱的……熱情的！」

布依（Jean-Nicolas Bouilly）寫的《萊奧諾拉》原著，是根據法國大革命時所發生的真實事件改編。一個扮成男孩的年輕女子成功地混進杜漢（Touraine）的監獄，想解救因政治下獄的丈夫。布依將它編成故事（宮廷劇院的秘書松萊特納則為貝多芬改寫成劇本），這事件的寓意顯而易見，一方面支持女性主義，一方面反對國家集權。兩個作者為保險起見，將場景轉成十七世紀的西班牙。受到監禁的貴族有了一個曖昧的古典名字叫「佛洛斯坦」，而那個未審判便拘留他的獄官成了「皮查羅」。因此他們都不可能與

12. 派比（Pepi）為約瑟芬小名。

13. 此處應指依蓮諾。

庇里牛斯山以北的任何政治體系[14]有關連。

貝多芬對劇情的意識形態不感興趣，他在乎的是此劇與普羅米修斯並行的意義（充滿了愛火的萊奧諾拉來到冷牢，給無法行動的獄囚帶來自由）。就他個人來說，他假借貴族佛洛斯坦的身份回應女主角身體力行的勇氣，以別於約瑟芬在性事上的膽怯。但其中最重要的象徵是，一個男人因外在世界的聲音力量終於破牆而出。

三年前，貝多芬從他D小調鋼琴奏鳴曲的宣敘調深處，表達了他在聾牢裡的孤立感。現在他可以把感覺戲劇化，加工成一整齣歌劇。從他讀到佛洛斯坦獨白的那一刻起，無論是在音樂上或比喻上，他都打從心底認同這個男主角。

喔！可怕的沉默！

神啊！這裡多麼漆黑！

他更援用過去他曾在《獻給皇帝約瑟夫二世之死》清唱劇的開場輪唱來作為歌劇的管弦樂序曲：一個壓抑沉悶的弦樂低音C，接著是絕望的小調管樂和弦[15]。

他意識到自己正在事業高峰拿全新作曲形式作賭注，以一種他本身也不常見的狂熱，努力想表達出松萊特納劇本裡的每個細節。在準備好著手填寫全譜之前，他寫滿了

四大本筆記，其中的三百四十六頁保存了下來。

貝多芬作品中會交互激盪，開花結果的不只是時序不同的作品而已（他似乎記得自己寫的每個音符），還有不同種類的作品。僅僅一個如棒槌般咚咚作響的動機——快敲三下然後慢敲一下——便影響了一首奏鳴曲的第一樂章、一首協奏曲與一首交響曲等三首不同創作。一段《貞女聖火》無法引燃的二重唱，卻在《萊奧諾拉》中愉快重生。

在結束這齣拯救劇前，他又引了《獻給皇帝約瑟夫二世之死》裡感人的一段。就好像某些一開始沒有真正落實的想法，若沒有盡其所用，對他來說便是一種折磨。

也許最舒暢的一刻是一八〇五年四月七日，他的《第三號交響曲》首演那天。每個在維也納劇院觀賞的人，內心都隨指揮的貝多芬起伏，樂曲突然在終樂章時放慢速度，讓全部三把法國號，加上弦樂低音部，一起以純淨的最強音唱出普羅米修斯主題。

再也沒有人問他為何將那首交響曲命名為「波拿巴」了，特別是在法蘭茲二世為了回應自立為皇的拿破崙，重新自命為「奧國皇帝法蘭茲一世」之後。另一場戰爭即將來臨，貝多芬承受不起「不愛國」的指控。就在這首交響曲首演的十二天前，拿破崙宣

14. 庇里牛斯山（Pyrences）是西班牙與法國邊境的山脈，庇里牛斯山以北指的便是法國。

15. 原作者註：後來貝多芬將這模進調高了四度音，以符合佛洛斯坦的男高音角色。

佈義大利的皇冠也正式加入了他的帝國頭飾收藏之列，（「是上帝給我的。」）並開始把原先屬於法蘭茲家族的封邑分發給他的家人。他顯然自視為查理曼大帝，即便是法蘭茲所改變的稱號，也象徵了神聖羅馬帝國的最終崩潰。

貝多芬幾乎跟美國一樣，不信任任何教會與國家的結合。因此他對波拿巴生出一股足以撕毀樂譜的憤怒大概也是這個時期的事。他將手稿獻給拉布柯韋茲親王，當他準備出版時，更意味深長地用他最擅長的義大利文把這首作品取名為「SINFONIA EROICA（英雄交響曲）……為了紀念一位偉人而作。」

這首作品一開始盡得到壞評。冗長的樂曲嚇壞了許多音樂會觀眾（有人聽見他人抱怨：「我出一個克羅澤，拜託它現在就結束。」）《大眾音樂新聞報》的特派員寫道：「本樂評為貝多芬先生最忠實的樂迷，但在這篇文章中他必須承認，此曲有太多讓人目瞪口呆的怪東西。」

值得注意的是，在這篇對貝多芬不利的樂評中，有一種自我懷疑的敬畏口吻，彷彿無法欣賞貝多芬的音樂不是作曲家的問題，而是聽眾的問題。貝多芬寫信給《新聞報》老闆：「如果你以為寫那種文章可以中傷我，你就大錯特錯了。」《新聞報》也同意了。之後在重評該樂曲的文章中，編輯宣稱：「包括樂評在內的所有專家同在這裡……該交響曲絕對是……所有演出過的類型音樂裡最富原創性，最壯觀，最深刻的作

品。」

一八〇五年八月九日奧國受俄國之誘，與不列顛、瑞典一同加入第三次反法同盟。由於沒有準備好，很快地便在多瑙河上游遭到拿破崙軍隊攻擊大敗。比起大部份德國人，貝多芬對此不幸消息所知甚少，因為當時他正住在海岕多夫的一個避暑小屋裡，距約瑟芬咫尺之遙，並正瘋狂密集地創作《萊奧諾拉》的樂譜。到了秋初，歌劇已差不多完成，並預定十月十五日在維也納劇院演出。然而禍不單行，貝多芬接到通知，他的歌劇被禁演，正等待國家檢查機關許可，而且該劇必須改名，不再是《萊奧諾拉》，而是《費德里奧》。

還好貝多芬尚未完成那首序曲，[16] 所以延期的消息還不算太壞。而且因為劇團找來只有二十歲的安娜・米勒（Anna Midler）做女主角，他需要排演越多次越好。但是在他看來，改劇名一事傷害很大。「費德里奧」（原意為「忠誠的人」）是萊奧諾拉為了要混進丈夫監獄裡而偽裝成男孩時所取的名字。貝多芬覺得讓歌劇根據一個假扮的角色命名，是一種污辱。事實上等於是改變它的性別。一個真正的女人在第二幕裡表露身份，願意為愛而死：「是的，我就是萊奧諾拉！」他已經為這樣一個故事注入他最迷人的音

16.
原作者註：雖然有點複雜，但此序曲是現在為人所知的《萊奧諾拉》第二部序曲。

樂了。

不幸的是，他並非第一個替布依的故事配樂的作曲家。在巴黎、德勒斯登與帕度亞等地已有其他人寫了《黎奧諾拉》、《萊奧諾里》或《萊奧諾樂》等版本。因此他寫的《費德里奧》成了維也納版，也成了永恆。

十月五日，就在劇本剛調整到檢查機關滿意之時，消息傳來，拿破崙的軍隊在烏爾姆（Ulm）包圍了由麥克將軍（General Karl Mack）所領導的奧國軍隊。兩週後，就在《費德里奧》的廣告宣佈將於十一月二十日開演，麥克投降。十天後，薩爾斯堡也淪陷了。從那時候起，正在瘋狂排演的貝多芬開始飽受緊張性腹瀉的折磨（「我的老毛病」），他與每個人鬧脾氣，從里斯到拉布柯韋茲親王無一倖免。貝多芬與拿破崙開始了一場古怪的競賽，彷彿在比賽誰能先「拿下」維也納。

拿破崙皇帝贏了。十一月十三日，在一片鼓聲隆隆中，一萬五千人所組成的先鋒部隊以戰鬥隊形進入城裡，讓維也納劇院台上預演的那一小隊哨兵，顯得荒唐可笑。貝多芬依靠的貴族幾乎全逃出首都。拿破崙當著兩百五十萬不可置信的奧國民眾面前，佔據了麗泉宮。

五天後的晚上，《費德里奧》開演，劇院空了一半，大部份前來的觀眾都是只會簡單德語會話的法國軍官，也許根本沒人聽過貝多芬。而觀眾裡的奧國人也不見得多喜

歡這齣歌劇。《富萊音樂報》（Freymüthige）上的一則精簡樂評總結了他事業裡最沮喪的一頁：「貝多芬的新歌劇《費德里奧》，又稱《親愛的伴侶》，令人失望。該劇只演過幾次，而在首演之後，劇院依然空空如也……無論對業餘或專業聽眾來說，該劇音樂都遠不如預期。」

受辱的貝多芬撤回那齣劇之前，如果有普羅米修斯的介入，事情也許會有轉機：如果拿破崙造訪了維也納劇院，如果皇帝的包廂裡傳出對此劇的好評……可惜這只是幻想。波拿巴對德國音樂不感興趣，很快他便離開維也納，前往奧斯特里茲（Austerlitz），在十二月二日給了俄奧聯軍一次軍事史上最具毀滅性的痛擊。歷時五個月的戰爭結束了，他完成了統治歐陸的大業，倫敦與聖彼得堡的軍事家們開始擔憂自身帝國的未來。

貝多芬從失敗中醒來，決定徹底濃縮並改寫《費德里奧》。他一心想把這齣劇變得更好，改寫過程犧牲了一些了不起的音樂篇章。他以「萊奧諾拉」為名又寫了一首序曲[17]，希望能夠救回那個劇名。一八〇六年三月與四月，當這齣歌劇重返舞台時，還是叫做《費德里奧》，仍然不受歡迎。他大感失望，再一次撤回樂譜，每個人都以為這是

17.
這便是《萊奧諾拉》第三部序曲。接著在一八〇八年，他為了一場外地表演，又寫了《萊奧諾拉》第一部。

最後一次了。

「在受到如此待遇後，他完全喪失了對自己作品的熱愛。」史帝芬・馮・布洛寧寫信給衛格勒道。

如果所言屬實，那麼貝多芬這一年可說是生產力較低的一年。他完成了第四號鋼琴協奏曲Op.58和小提琴協奏曲Op.61這兩首情感極豐富的傑作；《第四號交響曲》Op.60則精細練滑。接著是《柯里奧蘭序曲》Op.62，C小調三十二段鋼琴變奏曲（貝多芬無端鄙棄這組精湛的夏康曲，甚至不願將它列入作品集編號），一首巧妙地取名為《熱情》（Appassionata）的鋼琴奏鳴曲Op.57，和駐維也納的俄國外交官拉祖莫夫斯基伯爵委託所作的三首弦樂四重奏Op.59。這些音樂驚人處，不只是整齊的水準與精彩的節奏，風格所觸及的範圍更只能以「千變萬化」來形容。變奏有如萬花筒繽紛，而所有奏鳴曲加起來共二十三樂章，除了同樣屬於讓人無法定義的貝多芬之「音響」外，其餘可說是沒有一絲相似。《熱情》奏鳴曲的最後一樂章（來自兩個夏天在鄉間漫步時的靈感）是首狂暴的常動曲，[18] 到最後聽起來彷彿作曲者情感猛烈得足以置人於死。Op.58的行板是一首修辭極具說服力的篇章，一開始鋼琴獨奏用句子般的旋律催眠了凶狠的管弦樂團，溫柔地讓人幾乎要聽不見。Op.60的最終曲是搖曳燈火下的一首練習之作。還有Op.61，有哪個聽眾第一次聽見這首曲子開始的四次鼓聲時，能想像接下來是一首小

提琴協奏曲？

　　至於那三首如今大家稱為《拉祖莫夫斯基》弦樂四重奏的作品，以音樂家洛克伍

德（Lewis Lockwood）的話來說，是「四重奏史上的大分水嶺，好比《英雄》交響曲或

那首《華德斯坦》奏鳴曲。」這組嚴肅而艱深的樂曲，讓所有聽到或試著要演奏它的人

都不知如何是好。當貝多芬在波昂的同事，伯恩哈·羅伯格（Bernard Romberg）發現第

一首四重奏需要他在一根弦上敲出如鼓的連續響聲時，他真的用腳去重踩大提琴。而小

提琴家拉迪卡提（Felix Radicati）大聲質疑這組四重奏的音樂性，但貝多芬無視他的諷

刺，說：「不是寫給你的，是寫給後世的。」

　　第一首的浩大開始樂章直接建立在貝多芬之前一首四重奏Op.18結尾處的一小段樂

句上，彷彿由小毬果長成的巨紅杉。此曲在這世紀埋下種子，後代的許多音樂家如舒

曼、孟德爾頌與布拉姆斯，都曾以它為典範寫過樂曲，甚至華格納晚年也研究過它。而

第二首曲子中怪異的靜默，緊張的旋律動機與曖昧不定的和聲則啟發了荀白克。我們可

以從第三首序奏了解到貝多芬喜愛神秘的開場，無論它是否合乎結構要求。只是這首樂

曲神秘過了頭：那和聲進行的方式無論聽多少遍都很難理解。不過這首四重奏越到後面

18. perpetuum mobile，以持續不斷如流水的音符組成的樂曲，通常以飛快速度彈奏。

越自然，最後以一首展現精湛技藝的賦格結尾。那段賦格音型快得可以損壞最平滑的弦線。我們感覺到的是一顆燃燒的心靈。然而其對位法無懈可擊，顯示在一八○六年，當貝多芬處理任何一種複調音樂的技巧上，已經跟海頓與莫札特（除了巴哈之外）並駕齊驅了。

「我想要全心全意投入寫這種音樂。」他寫信給出版商布萊特克普與海特耳道。

近年來與洛克伍德一起研究貝多芬，照亮貝多芬在德國思想史上地位的學者鋼琴家羅森（Charles Rosen），引用了一段馮史萊格（Friedrich von Schlegel）的評語，指音樂家在處理作品時，通常比處理日常生活事物還要理性。這話的確可用來形容寫作《費德里奧》與上述諸多作品時的貝多芬。從《英雄》交響曲開始，每首音樂都在絕對天才的掌握之下，但他的社交舉止卻逐漸退化。他與親人好友之間的爭吵越演越烈，除了卡司帕與約翰，其他貝多芬一見面就吵架的人如史帝芬與里斯，得經常忍受他激烈的言語攻擊與長時間的疏遠。他曾差點將椅子砸在李赫諾夫斯基親王的頭上，像個街頭瘋子一樣站在拉布柯韋茲親王宮殿的走道上大吼：「拉布柯韋茲是頭驢子！」那些練習時將他複雜的樂譜彈錯吹錯的管弦樂團樂手都是「故意的」，那些服務他的人，從房東到必恭必敬的侍者，都一意要騙他的錢（只是若不談他時常發作的疑心病，貝多芬花錢相當隨便），而那些提供他收入的人──出版商，贊助人，音樂會經紀人，則全都虛偽透

頂。貝多芬只讓《費德里奧》演出五場，五場皆不賣座，他不了解也許票房無法回收其實是他自己的責任，認定一切都是舉止紳士的維也納劇院經理馮布朗男爵的錯，貝多芬沒頭沒腦地指控他「詐欺」。

《拉祖莫夫斯基》四重奏中那段悲傷緩慢的樂章手稿裡，有段隱密的字跡值得一提。「一株從我弟弟墳上長出的，」貝多芬草草寫道：「垂淚柳樹或刺槐。」寫這段文字的時候卡司帕三十二歲，剛娶了約韓娜‧萊斯（Johanna Reiss），一個來自維也納中產階級家庭的十九歲女孩。她已懷有五個月身孕，偏執的貝多芬顯然把約韓娜看作是一家人的威脅，他懲罰弟弟愛別人比愛他還多，到了一八○六年九月四日小卡爾出生時，卡司帕已經不再有權代表貝多芬處理事業了。

在幻想的垂淚柳樹下，自戀的水仙在深處扎根。

史帝芬不斷地原諒貝多芬的言行，並對《拉祖莫夫斯基》四重奏的內化特質感到擔憂，他試著用文句鼓勵貝多芬恢復他的大眾性。他寫道：「你寫出了那些富力量與深度的閃亮樂聲……一條豐饒澎湃的金色河流。」這句話很貼切地預先形容了貝多芬到一八○八年之前維持的音樂創作特質，但不包括那首四重奏。從那首一八○六年聖誕節前夕在維也納首演的小提琴協奏曲開始，他寫了一系列大規模的作品，當中的主和聲、驚人高潮與不可思議的高貴表現力在兩世紀後的今日，仍然徹底展現了「英雄時期」的

貝多芬。我們很難想像現今有哪家古典音樂電台或網站沒有每天拼命播送第五號與第六號交響曲、《皇帝》鋼琴協奏曲、《柯里奧蘭序曲》、《萊奧諾拉》第一部序曲與與《幻想大合唱》——同時間則不幸忽略了其他傑作，如大提琴奏鳴曲Op.69、《幽靈[19]》與降E大調鋼琴三重奏Op.70 No.2等，還有那首鮮為人知、安靜可人的C大調彌撒。

那幾年對他可說是純然的勝利，雖然艾斯哈吉親王不喜歡那首彌撒，李赫諾夫斯基親王覺得就砸椅子那件事看來，他必須暫緩給貝多芬的金援，而格萊興斯坦男爵（Baron Ignaz von Gleichenstein）成為他的新經理，根本沒有發現收入少了六百個弗洛林：因為他進帳的速度比把稿子賣出去的速度還快。奧佩爾斯道夫伯爵（Count Franz von Oppersdorff）付他一千個達克特金幣請他寫第四號與第五號交響曲，後面那首曲子伯爵甚至連一個音符都沒聽過。倫敦出版商克萊曼悌（Muzio Clementi）付他二百六十英鎊，相當於二千六百個弗洛林左右，買下他一批作品的倫敦版權，貝多芬立即又以約莫一千五百個弗洛林的價錢在維也納賣出那批作品。西伐利亞[20]新國王（又名：傑羅姆‧波拿巴[21]）在加冕典禮上提供六百個達克特金幣的薪水外加許多福利，請貝多芬擔任卡賽爾[22]的兼職樂長。

最後一項邀請出現在一八〇八年十月，長久來他一直威脅說要離開奧地利，他並沒有認真去設想生活在他方的狀況，但是隨著中年到來，他覺得維也納的城市官員應該

要提供他榮譽有給閒職，畢竟他是少數幾個在拿破崙興起後仍未失勢的在地大人物。海頓還活著，但也差不多了。一般認為，德國音樂的未來正掌握在貝多芬強悍的雙手上。

他首先向維也納皇家宮廷劇院理事會請願，保留他年薪二千四百個弗洛林的駐院歌劇作曲家職位。不看別的，光讀這封以第三人稱寫成的請願書字句，便顯示貝多芬的自尊心已經完全從「費德里奧事件」中恢復了…

因為整體而言他一輩子在事業上追求的目標不是賺錢，而是提昇大眾的品味，並

處終身投入音樂藝術的位置……

然而，他必須應付各式各樣的困難，卻還不足以在這裡達到一個讓他可以無憂無

微才停留在維也納的這段時間以來，自以為獲得了許多人喜愛與讚美……在國內外皆然。

19.　《幽靈》（Ghost）即為D大調鋼琴三重奏Op.70 No.1。

20.　Westphalia，德國西部的省份，與荷蘭及比利時（西）、下薩克森省（北）、黑森省（東）和萊茵蘭—巴拉丁省（南）接壤。

21.　傑羅姆・波拿巴（Jerome Bonaparte）為拿破崙胞弟。

22.　Kassel，德國黑森省北部唯一的一個大城市，也是黑森省內次於法蘭克福以及威斯巴登的第三大城市，當時是黑森省的首府。

讓他的天份臻至最高境界，甚至完美，無可避免的結果是，微才必須將他的獲利與優勢獻給繆思。

劇院理事會不理會他的請願。貝多芬利用傑羅姆國王重金禮聘一事來警告維也納，表示如果維也納不趕快留住他，他的天份也可能會往國外發展。他放出風聲暗示自己正在考慮北方捎來的樂長職，然後開始準備最後一場演奏會，旨在讓城市裡「高貴的低品味之人」了解「天才」的真正意義。

音樂會定在一八〇八年十二月二十二日於維也納劇院舉行。貝多芬宣佈所有的表演曲目都將是「全新而尚未公開演出的」，小心而重複強調的說法是為了要遮掩至少有一首曲目（第四號鋼琴協奏曲）曾經私底下在拉布柯韋茲宮中表演過的事實。上半場包括了 F 大調《第五號交響曲》，標題是「鄉村生活的回憶」（貝多芬極少在作品上冠上標題，這個拗口的稱號很快被替換成《田園交響曲》）。然後是一首女高音獨唱的詠歎調《喔！不忠實的！》（Ah! Perfido），還有 C 大調彌撒的《榮耀經》（Gloria）部份，然後是 C 大調彌撒裡的《聖哉經》（Sanctus），接著是他的鋼琴即興演奏，演奏會的盛大高潮是「由逐漸加入的整個管弦

樂團與合唱團作為終場的鋼琴幻想曲。」

熟悉貝多芬的讀者會發現貝多芬調換了他兩首交響曲的編號——今日《田園交響曲》是第六號，而 C 小調是第五號。但是在一八〇八年時情形並非如此，當時兩首樂曲都尚未出版，他以完成的日期來為它們編號（我們忠於出版編號），但事實上第五號比《田園》還晚完成。他認為這首曲子跟《英雄》一樣棒，簡直等不及「三支長號與短笛」從管弦樂團爆出喜悅音響的那一刻——「比六支定音鼓還大聲，而且還要好聽。」

但首先，他必須在十一月十五日舉行的募款會上擔任同一個管弦樂團的指揮，當作免費使用劇院的代價。有人說是在練習時，又有人說是在表演中——各家說法不同——貝多芬打翻了一個燭台，或是打倒一個合唱班男孩，或兩者都有。他任性地對大部份樂手發脾氣，這對十二月二十二日那個大日子來說並非好兆頭，他仍期望那晚可以替他大賺一筆，最好比他之前賺的都還多。

結果那一晚證明是個大冷場，用極寒的白藍色調裝飾的穴狀演奏廳從來沒有熱起來過。代班的女高音很糟糕（貝多芬與他原先僱用的獨唱吵了架），合唱班與管弦樂團練習不足，而理所當然深受耳聾干擾的貝多芬，不許樂團演奏出現足夠強烈的對比，一如作曲家約翰・萊希亞特（Johann Reichardt）諷刺的評價：「我們輕輕鬆鬆便聽到許多

好東西——不過音響還可以更大聲一點。」

三個半小時的演奏之後，貝多芬進入他《合唱幻想曲》Op.80的獨奏序奏部份，管弦樂團與聽眾對那音樂感到一樣陌生。直到最後一分鐘前，他還有大部份譜沒寫完：根據其中一個樂手所言，有些分部譜上的墨水根本還沒有乾。於是演奏進行到一半時，無可避免的時刻出現了，他必須避免悲慘的不和諧音樂，要大家停下來，然後重頭開始演奏這首長作品。

也許，用馬克吐溫的話來說，「讓我們行行好，就此閉幕吧[23]」會顯得仁慈些。

23.
此句引自馬克吐溫的小說《湯姆歷險記》。

第五章　不朽的愛人

一八〇九年一月七日，貝多芬接受了傑羅姆‧波拿巴的禮聘，擔任卡賽爾的樂長。這代表三十九歲的他已經準備好從世界首都移居到地方一省，放棄所有過去十五年他在維也納累積的贊助人脈與事業好評。

顯然除了他自己，這決定對任何人來說都沒有道理。雖然他不太熱門的演奏會對所有人來說都是一種試煉，但上自從包廂裡往下望的拉布柯韋茲親王，到躲在走廊角落的年輕鋼琴神童莫歇勒斯（Ignaz Moscheles），城裡每一個喜愛音樂的貴族都參與了這場盛會。《費德里奧》的失敗也沒有影響貝多芬的名聲。就算個性難搞，他仍被視為一個偉大的器樂作曲家。一八〇五年以來他寫的每一首大曲都贏得讚賞，除了C大調彌撒（他對此曲一直很引以為傲）與《拉祖莫夫斯基》四重奏之外。一八〇八年間，維也納至少有斯基》四重奏終究也開始引起某些冷門鑑賞家的注意。一八〇八年間，維也納至少有三十二場以上的公開表演演出他的作品，相較於海頓的作品演出只有五場，而莫札特作品更只有兩場。貝多芬的《第五號交響曲》註定要與《英雄》交響曲一樣，叫好又叫座，而《第六號交響曲》對維也納鄉村風光的甜美描繪已經夠吸引人了。

事實上，一八○九年新年時，貝多芬已經不想搬到西伐利亞，就像他不可能想搬到葡屬東非殖民地一樣。他再次讓自己成為維也納的文化偶像，迫切的原因是財務危機，他有了成功人士常見的尷尬問題——資金流動困難。

遠一點來看，那也可以說是他自找的，他花太多時間在《費德里奧》上，又沒有得到回報。他對慷慨供養他多年的李赫諾夫斯基親王忘恩負義，兩人雖重修舊好，但李赫諾夫斯基並沒有要重開金援的意思，而克萊曼悌承諾的英鎊也還沒下來，奧佩爾斯道夫伯爵還欠他一百五十個達克特金幣。貝多芬還冒險一搏，為演奏會僱用了許多樂手——四個獨唱者，整個合唱團，還擴大管弦樂團編制。他不確定門票出售的獲利會不會增加，但在聽到門票未售完的回報後，大概心裡早有底了。

自由作曲家都可能遭遇這一類運氣不好加上判斷不良的壞狀況，如果不是因為維也納弗洛林銀幣的跌價讓鈔票貶值，貝多芬無疑可以從困境裡恢復過來。奧地利長期與拿破崙征戰，造成的通貨膨脹開始對所有奧國人產生影響。這也解釋了為什麼他發現很難與贊助人和出版商討價還價，而他們付錢也越來越不乾脆。

本著極端精明的自我價值評估，貝多芬的反應是不討價還價了，他開始威脅別人。在一封他確定出版商布萊特克普與海特耳會透露給全德國知道的信裡，他宣佈自己要去卡賽爾擔任「一年薪六百個達克特金幣的樂長職」。萬事俱備只缺傑羅姆國王的行政

命令。一旦政令下來，他會開始打包。以下這段表現出貝多芬熟練的公關操作處理：

也許《大眾音樂新聞報》會再度收到此地寄出的文章，批評我最近的一場音樂會。我當然不希望任何關於我的惡評受到打壓，但是大家應該記得，沒有人像我那樣在維也納樹敵眾多。這事很容易了解，因為這裡的音樂情形是每下愈況。

接著他承認在演奏《合唱幻想曲》時中斷演出，在一個「全世界最簡單最平淡無奇的地方」他「突然叫樂手停下，大聲喊出『再一次』」──這類事情對他們而言從沒發生過。」但是在極端保守的皇室音樂家薩列耶里掌權的城市裡，我們還能怎麼辦呢？

貝多芬這封信裡的言外之意非常清楚：只有他能拯救受到戰敗污辱與廉價義大利歌劇所腐蝕的維也納音樂。但是他厭倦自己得赤裸裸面對「敵人」，因此除非有人出面保證他長久擁有某些權力，他就要帶著自己的天才遠走他鄉。

在將信寄至萊比錫前，為了確保之後信的內容得以昭告天下，他特地在信封後面寫上「我請求你們確保不透露我與西伐利亞的約定，直到我寫信告訴你們我已經收到任命為止。」

現在貝多芬住在克魯格街上，一幢屬於艾爾杜迪女伯爵（Countess Anna Marie

Erdödy）的房子裡，她是貝多芬最忠誠的樂迷之一。該處也位於李赫諾夫斯基的新公寓樓下。那封信也許會面朝下放在公寓走廊的銀盤上等待寄出。儘管傳記學者大可懷疑此種可能性，但事實是，艾爾杜迪女伯爵馬上發起了一場熱烈的活動，旨在將貝多芬留在維也納。她與格萊興斯坦男爵合作，遊說了城市裡許多最富有的贊助人，希望可以商量湊出貝多芬拒絕不了——而西伐利亞國王也出不起的高薪。

在這個貝多芬事業的重要時刻，我們可以來談談「貝多芬式英雄」的迷思，他與天意奮戰，從貧困中崛起，在王公貴族間擠出一條路，成為第一個驕傲而獨立的中產階級音樂「天才」。迷思並非毫無根據，雖然今日我們每天都可以聽見「英雄」與「天才」這兩個字眼，但貝多芬長期與耳聾奮戰，更長期受到自己欲臻至「完美作品」境界的折磨（就像詩人葉慈不同常人地要從生活中創造藝術），這與米爾頓對抗眼盲，或是讓‧穆蘭（Jean Moulin）對抗維琪時期的法國，都一樣具有英雄氣質。如果「天才」一詞還無法形容他的原創性、多產和想像力高度，那我們大概得造出某種尚未存在在英文裡的最高級程度的新詞才行。貝多芬的確捨棄了他在一七九五年就可以負擔的奢華生活，後來當他大聲地把某些貴族拿來比做驢子與豬玀時，就某方面來說，他正在重申自己的獨立性。

但是一如研究貝多芬的學者如索羅門，或特別是英國社會學家德諾拉（Tia

DeNora）所示，貝多芬從來不曾擁護中產階級價值。當馮布朗男爵告訴他應該將《費德里奧》改寫得更吸引一般大眾一些，貝多芬對他說：「我不替那些坐在便宜頂樓的聽眾寫曲！」他應該比較想要宣告自己與他所偏愛的聽眾（那些出身良好、高教育水準且超級世故的維也納富人們）之間的相互依賴。貝多芬需要他們提供他金錢與私人音樂廳（他發現那比公立音樂廳更加舒適），而他們則需要貝多芬提供他們一種在財富之上的整體質感。他的贊助人之中沒有一個可算是新富階級，或曾經追隨如約瑟夫皇帝那樣的「左傾」價值觀。現在約瑟夫死了——啊，死了！——他們幾乎全都往「右靠」，準備迎戰拿破崙主義的威脅。

李赫諾夫斯基、拉布柯韋茲、拉祖莫夫斯基、艾爾杜迪、馮布朗、布朗尼、「親愛迷人」的桂奇雅蒂、還有令人惋惜貞潔的約瑟芬、忠誠的史瓦森堡親王、仁慈的金斯基親王與其他許許多多流著貴族血液的人們，從阿波尼伯爵到「致最最最高貴出身的日枚斯卡男爵」：這些才是貝多芬理想的聽眾，他獻上作品的對象，他不得體笑話的笑柄，也是得以享受他難得但機伶諂媚的一群。就算貝多芬污辱他們，或舉止像隻匍匐在地而心不在焉的熊，朝他們鑲金的鏡子上吐口水，他都滿足了那些貴族們的渴望——認識一個「貨真價實」的「天才」，一個不羈的怪人（不像正經順從的海頓），一個全心全意致力於開發「更高級」音樂類別的「藝術家」，這件事本身就是最高層次的藝術。

這些贊助他的人絕對不是業餘的音樂愛好者，而貝多芬也不是隨意地嘲諷他們的

演奏，因為他們大部份都是非常傑出的音樂演奏家。李赫諾夫斯基王妃跟她丈夫一樣，

追隨莫札特學過音樂，可以當場視譜彈出《費德里奧》，李赫諾夫斯基伯爵是鋼琴家，

之後也與蕭邦結為好友，拉布柯韋茲是低音聲樂家與弦樂手，拉祖莫夫斯基通常是他

自己弦樂四重奏裡的第二提琴手，日枚斯卡是厲害的大提琴家，爾特曼男爵夫人則是歐

洲最好的鋼琴家之一，她可以彈奏貝多芬寫的任何東西，包括那首出奇困難的《華德斯

坦》鋼琴奏鳴曲。其他他所熟識的大人物還有歌劇劇本作家、書籍收藏家、舞台劇製作

人與作曲家。甚至老史韋頓男爵也曾經寫過十二首交響曲——「那些作品跟他本人一樣

僵硬。」海頓曾開玩笑說。

那位現已過世的男爵史韋頓，在一七九三年時將貝多芬送上「天才」之路，同時

間為貝多芬指路的還有轟夫與華德斯坦。我們記得男爵曾監督少年貝多芬研究賦格，

並邀請他到家裡過夜，介紹他認識維也納的頂尖音樂人。除了擔任奧地利教育部長

與皇家圖書館長之外，史韋頓還創立了一個貴族專屬，簡稱為GAC（Gesellschaft der

associierten Cavaliere）的藝術贊助協會，令人聯想起波昂那個幫助路德維希的閱讀學

會。

因此貝多芬的事業從一開始便是那些消息靈通人士、特權階級與有力人士的最

愛。要同那些把貝多芬變成迷思的傳記學者一樣，主張他完全是靠著自己爬上帕那索斯山，套句德諾拉的話來說，「是把天才神秘化」，也忽略了他的成功是諸多「社交界幹旋調解的結果」。

貝多芬在維也納的贊助人幾乎全屬於ＧＡＣ成員。他們把ＧＡＣ看作自己的使命，旨在表演與保護往日的頂尖音樂藝術，同時也鼓勵可能對後代產生重要影響的當代音樂。當貝多芬在那封給布萊特克普的洩密信裡寫著⋯⋯「這裡的音樂情形是每下愈況」時，他可能引用了城裡某個貴族的話，相信席克奈德想把大量通俗民眾帶進維也納劇院的想法是種粗鄙的威脅。他們的理想觀眾是那些數量一定，遵行同樣禮儀，並在不斷接觸「高級」的大師傑作中求進步的人。

就貝多芬這部份來說，他像個紳士般向那些贊助人致上他們應得的敬意，他思考要將每一首新作品獻給誰，跟他思考要寫什麼調性怎麼設定拍子一樣細心。他的第一首交響曲獻給了史韋頓，到一八○九年一月前他所出版的曲子裡，他選了六十一首獻給別人，其中有五十三首，或百分之八十七，是獻給有名號的貴族。這舉止看起來也許很諂媚，卻是公事公辦，因為獻曲是作曲家主要收入來源。有些顯貴甚至會競標，爭取把他的名字一起以花體印在某首奏鳴曲或協奏曲首頁上的機會。

同樣地，這是一種互依現象，兩方都以此為傲，跟一般音樂家單方面依賴大眾市

場的情況不同。不像莫札特或海頓，貝多芬從來不允許自己被「收買」。當拉祖莫夫斯基伯爵要他在Op.59裡放進一些俄羅斯旋律時，他選了一段非常不起眼的民謠，讓人幾乎認不出來。只有在第一號四重奏裡的最後他放進了幾小節非常緩慢而感傷的俄羅斯旋律。我們可以想見就在貝多芬插入那個突兀的終止式前，外交官是如何愉悅地隨音樂擺動他英俊的頭顱。

我們也許會覺得奇怪，他與維也納的音樂發展之間既然有如此的「友好協議」，為什麼他還費力去警告這城市他「接受」了傑羅姆的聘請。事實上，他真的有財務上的迫切需求。令人吃驚的是，奧國竟重新武裝起來，決定把提爾西特[1]條約拋在一邊，再次對法國開戰。如果拿破崙又率軍入侵，幣值不穩的弗洛林鐵定又會貶值，到時候連那些親王們都得好好檢查自己的財產報表了。先前由GAC主導的宮廷劇院理事會不願支付他的薪水一事，可見情況看來不妙。

以貝多芬的自戀傾向判斷，他大概會以為那些贊助人吃定他，想說他已入中年，健康欠佳而且難以相處，不可能考慮到國外任職。若如此，那麼艾爾杜迪女伯爵的警告足以嚇嚇他們。該高級貴族協會的其中三個成員馬上聚會，願意付給貝多芬四千個弗洛林的年薪，只要他保證絕對不會離開「奧地利皇帝陛下」的領土。

這份註明日期為一八〇九年三月一日的合約中，以恭敬的語言承諾要：「賦予貝

多芬先生職位，今後生活所需花費將不勞他操心，經濟來源亦不該成為他強大天份的阻礙。」

音樂史上第一次，這份合約無條件確保了藝術家在社會上的優越地位。接到這份合約，加上回絕傑羅姆‧波拿巴的禮聘兩事，讓他「性」致勃勃。

「你可以從附件中看出，」貝多芬寫信給格萊興斯坦男爵說：「如今我這一身贏得多少尊榮⋯⋯現在你可以替我找個妻子了。當然你會在你那兒找個漂亮的女孩，一個也許願意偶爾對我筆下的和聲發出一聲嘆息的女孩。」

他感到極端興奮激動，因為皇帝最小的弟弟，魯道夫大公（Archduke Rudolph）親手將那份合約交給他。魯道夫是那三個連署貴族之一，他一年將出一千五百個弗洛林，另外兩人分別是一年出七百個弗洛林的拉布柯韋茲親王，與一年出一千八百個弗洛林的金斯基親王。貝多芬認為，讓一個出身哈布斯堡家族的貴族簽下合約，並隆重出資讓他無後顧之憂，等同於皇室命令。在這個獲保證的「天才」心底，「貝多芬樂長的孫子仍然一心嚮往為宮廷服務。」

大公才剛滿二十一歲。他已與貝多芬熟識，至少跟著他學了一年鋼琴。他是一個有天份的音樂家，鍵盤技巧已經可以彈奏老師所作的大部份奏鳴曲。他想要學習作曲，

1. Tilsit，一八〇七年法蘭西分別與俄國及普魯士簽訂《提爾西特條約》，俄國將愛奧尼亞群島割予法蘭西，普魯士亦被迫割讓大片土地。

他與貝多芬的關係奇怪而又極端熱情，混和了老師與學生、男孩與男人、貴族與平民之間的複雜張力。魯道夫是個表情不多的有禮年輕人，他有一雙惺忪貌小眼，與哈布斯堡家族典型的下巴，不長但堅毅厚實。癲癇是他的苦難，而音樂是他的救贖。身為神聖羅馬帝國皇帝的小兒子，他顯然是天主教高等神職人員的候選人。

為了回報大公的慷慨，貝多芬的第五號鋼琴協奏曲已經差不多完成，可以讓他練習演奏了。這首曲子在鋼琴協奏曲文獻中可說是最長、最困難，但也是最誘人的作品，可讓年輕的大公在各方面大展身手。貝多芬自己並不會公開演奏這首曲子，[2]這首新作品跟《英雄交響曲》一樣，將調性設在如金的降E大調，它完全滿足了那份年金合約的期望，貝多芬會「寫出有深度的作品，振奮人心且提昇藝術。」

這首曲子也透露出貝多芬的一個癖好，我們可以從他的創作心理學裡看出這個傾向：他經常在一首重要創作之後接上一首完全相反的作品。就在那組充滿男性氣概的《普羅米修斯變奏曲》後，出現了女性氣質的鋼琴變奏曲Op.35，《英雄交響曲》之後跟著是明顯不太英雄的《第四號交響曲》。在壯闊的《華德斯坦》奏鳴曲之後，出現了F大調奏鳴曲Op.54，一首緊湊的、兩樂章的珠玉小品。然後是地熱般的《第五號交響曲》，沈澱下來接上充滿溪澗與鳥鳴的《田園》交響曲。現在我們已有第四號鋼琴協奏曲，一首最精緻透明的作品，然後緊接著第五號鋼琴協奏曲，彷彿瑪利亞・特麗西亞女

皇之後緊接著約瑟夫二世生氣勃勃地繼位。第五號協奏曲雖然獻給魯道夫大公，但它終究無可避免地獲得《皇帝》的稱號。

接下來，除了即將出現的例外，這將是貝多芬在「英雄時期」的最後一個成就。他會再寫出一些奢華、旋律性十足的大型作品，然後他的風格將出現深刻的改變。不過那些曲子缺少了《皇帝》協奏曲的軒昂步調、征服一切的獨奏與歡樂大合奏。貝多芬在曲子最後的高潮時，故意讓它崩垮，彷彿疲勞與某種極似恐懼的情緒介入，速度逐漸緩下到幾乎靜止的狀態，鼓聲一拍比一拍更弱，然後在告別的終止式與一片管弦樂團的小號聲中，向華麗的軍隊道別。

他也得向魯道夫道別。四月九日奧地利向法國宣戰，大公的三個哥哥被發派到前線指揮中心去。魯道夫年紀太小無法參與，但在五月四日，法國軍隊（還有誰比他們更了解「déjà vu」（似曾相識）這詞的意思？）再次包圍維也納，剩下的皇室成員只得離城。一星期後，城市遭到強烈砲擊，奧軍從城壘上回擊，砲擊持續了十七小時。一顆大砲落在海頓住所後院，當時海頓正重病躺在屋裡。貝多芬躲在卡司帕的地窖裡，用枕頭搗住雙耳，絕望地想保住自己僅剩的一點聽力。五月十二日，法國大軍再度佔領維也

2. 一八〇八年十二月他在《合唱幻想曲》裡的演出成了他搭配管弦樂團的最後一次獨奏。

納，拿破崙輕鬆地回到他已不算陌生的麗泉宮裡。

該月的最後一天傳來海頓的死訊。無論是在公開場合或私底下，貝多芬都對任何評論無動於衷。自從他在向《創世紀》致敬的表演上含淚親吻老人後，他已經與「老爹」和解了。他們曾彼此嫉妒，從對方身上學習，對某些觀眾來說，他們倆的擁抱象徵著過去。而貝多芬已經進入一個海頓無法跟上的音樂之境。

因此當他寫出一首主題是離別的新鋼琴奏鳴曲，甚至真的在它開場的三個音符上寫下「Le-be-wohl!」（再見之意）三個音節，他想的不是他的老師，而是老師的學生，那個剛離城的聰明男孩。這首曲子現在被稱為《告別》奏鳴曲Op.81a，作品充滿了青春模拙的激情，混合了獨自渴望的樂段。通常習慣從抽象表現的貝多芬，允許自己在第一樂章的結尾樂段透過模擬法國號在拉長的距離中遠近呼應的聲響，來傳達他個人的情緒。

那年夏天遭到法軍佔領的結果之一是他見了生命中第一個遠從法國來的朝聖者，來自拿破崙議會中，一個名叫維安尼[3]的年輕成員。這個年輕人發現貝多芬獨自一人住在瓦費斯街，情況告急：

你想像中最暗最亂的地方——天花板上有一灘灘濕漬，一台老舊的大鋼琴，上面放著許多份積了灰塵的音樂手稿或刻板，在鋼琴底下（我絕沒有誇張）則是一個沒

倒的便壺，在那旁邊，有一張小胡桃木桌，上面放著翻過來的寫字檯，一堆沾著硬墨漬的筆……然後則是更多的音樂。大部份椅子是藤椅，上頭擺著昨夜晚餐剩菜的餐盤，還有衣服等物。

從便壺與餐盤可看出貝多芬的女佣那天剛好沒來，但那幾年許多其他慕名而去的人都曾提到他公寓內務越來越邋遢一事。

貝多芬被維安尼迷住了，維安尼似乎熟知他所有作品，貝多芬鼓勵他多來拜訪。有一天他私底下為他舉行了獨奏，維安尼後來寫道：「除非我們能在他狀況良好、心情放鬆時聽見他即興創作，否則根本無法一窺他龐大的天才能到什麼地步。」

貝多芬小心翼翼地回應有關法國巡迴演出的想法，假設兩國真有和平的一日。

「如果我去巴黎，我一定得向你們的皇帝致敬嗎？」

維安尼認為不必，除非拿破崙下令他得這麼做。

「那你覺得他會命令我這麼做嗎？」

這問題聽起來反倒像一種嚮往，維安尼感覺到如果必要，貝多芬

3. 原作者註：Louis-Philippe de Vienney，Baron de Trémont。

會為了讓拿破崙注意到他而犧牲尊嚴，維安尼盡可能圓滑地回答：「他對音樂了解不多。」

七月初華格倫（Wagram）戰役成了拿破崙當時最血腥的一次勝利，兩方都死傷慘重，法國與奧國一樣急於求和。儘管如此，法國在十月十四日簽訂和平條約之後，仍持續佔領麗泉宮。對貝多芬來說，那是一段悲慘的時期，他大部份出身貴族的朋友都遠離城市，不過他仍照常工作，完成三首鋼琴奏鳴曲與一首弦樂四重奏，還有一些次要作品，包括十五首歌曲與一本為魯道夫所寫的、內容豐富的對位法練習書。

直到十一月二十日最後一列軍隊才離開，留下即將崩落的經濟。兩國條約中規定，法蘭茲一世得付八千五百萬法郎的戰爭賠償，並失去他所有沿岸領土的收益，與三百五十萬前國民的悲觀看法。他拿來換取權力的年薪已經貶值，貶到比傑羅姆·波拿巴當初提供的六百個達克特金幣還要少。史帝芬在作戰部擔任秘書，貝多芬一定感受到霍夫堡[4]裡傳來對財務的悲觀看法。「你對這種兩敗俱傷的和平有何看法？」他寫信給出版商布萊特克普與海特耳道：「我再也不期望見到什麼穩定的跡象……我們唯一確定可靠的只有機遇。」

這種悲觀主義也許造成了他在此段「英雄時期」某些敷衍馬虎的作品，現在他得替宮廷劇院將重演的歌德五幕劇《艾格蒙》編寫樂曲。貝多芬盡責地用他最得心應手的

小調轉大調、極漸強的方式將樂曲帶至勝利的高潮，但是有史以來第一次他聽起來彷彿在重複自己的創作。如果一如丹麥評論家布蘭第斯（Georg Brandes）所說，在拿破崙時代，德國浪漫主義的熱切抱負，表現出「一種偽裝成力量的無能」，而貝多芬已經開始察覺到這個謬誤了。

魯道夫回到城裡，急於重新開始上課。現在貝多芬有一大部份的創造力都用在發明各種藉口，說明為何他們無法時常見面。他愛大公，但他痛恨上課。對話對他來說很困難，而且他對年輕人沒有耐心。

他甚至對作曲表現出厭煩的態度，纏著布萊特克普與海特耳（他似乎把那兒當作出版商的情報交換所）的編輯，要求編輯寄給他歌德與席勒的作品全集，還有任何編輯們想得到的文本，無論新舊。「幾乎沒有什麼專著對我來說是學術性太強的。」他讀歐里庇底斯，[5] 的悲劇，當代德國劇作家阿沛（Johann August Apel）的詩集，發現自己強烈受到印度教書寫的吸引。他對同時代人的音樂從來沒有多大興趣，於是他開始研究巴哈、韓德爾與更古老的前輩。「古教堂調式裡的奉獻充滿神性⋯⋯上帝允許我有一天可

4. Hofburg，位於維也納市中心環城大道內的王宮建築群，曾是哈布斯堡王朝的王宮。

5. Euripides，古希臘悲劇作家。

以將它表達出來。」

在進入四十歲的當口，研究的衝動與削弱的生產力，在在顯示了貝多芬正面臨轉折期。他的筆記本充滿了未完成的樂思，有時他想即興創作但卻辦不到，某種大於「兩敗俱傷的和平」的東西正在影響他的心神。

也許是性渴望。從他拒絕卡賽爾的聘請到一八一〇年春天，貝多芬生命中模糊地記載了，許多關於慾望與失落的痕跡。某些事實或軼事片段也許沒有直接關聯（一如一些評論所指出），他們有時序上的關係，而且主角都是同一個。

就在艾爾杜迪女伯爵開始為貝多芬的年俸合約募款時，貝多芬聽說她偷偷提供他的僕人部份薪水。他幻想（這是學者索羅門的判斷）她付他僕人錢是為了性，他在《皇帝》協奏曲的手稿上潦草寫著：「你從我這裡得到僕人而不是主人……一個替代品！」之後不久，他便離開「那個叫賣女人」的房子，搬到瓦費斯街的房子，他知道瓦費斯街那房子裡有個妓院。他要求格萊與斯坦男爵給他找一個可結婚的美麗女孩，信中間夾了一個詭異的警告：「我沒辦法愛不美麗的東西——不然我就該愛自己了。」同一時間，史帝芬迷人的少妻茱莉死了，貝多芬忙著安慰他脆弱的摯友，一面說服自己茱莉愛的其實是他。（我們應該還記得類似的狀況也發生在桂奇雅蒂身上。）魯道夫在貝多芬《告別》奏鳴曲模擬法國號樂聲中也離城了，再見！年輕的維安尼安慰寂寞的他，然後也離

開了。再見！拿破崙也一樣，來了又走了，錯過了聽貝多芬指揮《英雄交響曲》的機

會。再見！

　在一八〇九年到一八一〇年的冬天，貝多芬迷上了他醫生的女兒，十八歲的泰莉

絲・瑪爾法蒂（Therese Malfatti），並譜出了大量的歌曲。他借了鏡子，買新衣服，緊

急要求人正在波昂的衛格勒幫他拿到受洗證明的複印本，好準備結婚。（這時也是他第

一次發現但仍然拒絕接受，自己的年紀比他一向相信的還要大了兩歲。）泰莉絲不大容易

說服，等春天回到維也納森林，貝多芬在癡迷與自憐間擺盪，「如果那個惡魔沒有住在

我耳朵裡，我應該……是個最快樂的平凡人。」他與性感的貝蒂娜・布倫塔諾（Bettina

Brentano）調情，但當他要求撫摸她胸部時，他沒法得到與歌德同等的待遇，然而，

他將自己比做海克力士。一八一〇年五月，泰莉絲拒絕了他，「再見了，受敬愛的

T7。」他寫道。

　我們不應該對貝多芬這些「狂野的行為」（用他自己的話來說）太過當真。許多

事多半是出自嘲諷而非真心——他幾乎是用一種讓自己分心的方式，來說服自己他還是

6. 這有趣的小故事是羅曼羅蘭（Romain Rolland）在他的《歌德與貝多芬》（Goethe and Beethoven）書中說的。

7. 泰莉絲（Therese）名字的縮寫。

獨自一人最好。「強壯的人，」他在某篇印度教文章上留下筆記：「是那些不受慾望束縛的人。」但是一段由貝蒂娜‧布倫塔諾所帶來的巧遇，給了他他無法掌握的慾望。

貝蒂娜是個富吸引力的女人，註定有朝一日會以貝蒂娜‧馮雅寧（Bettina von Arnim）為名，寫出《歌德與一個孩子的書信往來》一書而聞名。一八一〇年春天，她與在法蘭克福擔任銀行員的哥哥法蘭茲，還有她的奧國籍嫂嫂安東妮前往維也納拜訪。當地人稱布倫塔諾太太為「東妮」‧馮‧勃肯史塔克，她是維也納城裡一個最富有的藝術收藏家的女兒。老勃肯史塔克剛去世，東妮憂喜參半地回到故鄉維也納，準備整理清算父親豪宅裡的物品。在維也納出生的東妮從來無法適應北方的厲寒，有些人也許會懷疑她是否故意拉長整理房子所需的時間：那房子裡的東西大概可以堆滿三四間博物館。多虧了貝蒂娜，她是那種喜愛牽著新認識的名人周遊於各個晚宴廳之間的女孩，布倫塔諾太太很快地在貝多芬口中也成了「東妮」。

也多虧了東妮冷靜堅強的性格，貝多芬很快便忘了貝蒂娜、泰莉絲、約瑟芬、桂奇雅蒂以及其他他曾經喜歡過的女人。索羅門已證明，毫無疑問地，安東妮‧布倫塔諾就是接下來的兩年時間裡，貝多芬那位引起數千專著與論文辯論的，著名的「不朽的愛人」。

一八一〇年五月她才三十歲，是四個小孩的母親，也是個優秀的吉他手。她修

長、蒼白、精緻，也許讓貝多芬想起母親。她用她自己的冷靜風格（與裝腔作勢的貝蒂娜極為不同），讚賞貝多芬的人性與音樂特質：他的勇氣，好奇心，與熱烈的張力。在肉體接觸上她應該從來沒有屈服於他，安東妮就算不愛丈夫法蘭茲，仍是一個忠誠的妻子——一個天性善良的人，對待貝多芬一如對待自己兄弟。

這段感情並沒有一觸即發。一開始，貝多芬對貝蒂娜比較感興趣，她則在與歌德的通信中對貝多芬有長篇描述。偉人歌德大概很難相信貝多芬會說出「我是酒神巴克斯，從人類身上擠出榮耀美酒，讓他們靈魂迷醉」這種話。不過在貝蒂娜詞藻絢麗的行文裡，對貝多芬已有充分確實的描寫，讓歌德有興趣與這個寫出《田園》交響曲的作曲家見面。她描繪出一個對音樂著迷的男人，每天從早到晚工作，常常忘記吃飯，甘於一個朋友也沒有，詞句的韻律與內涵的意義對他來說一樣充滿靈光，對自己藝術作品的長久價值他有絕對信心，並聲稱音樂是「心靈與感官生命之間的媒介」。

歌德回信道：「向貝多芬致上我最真摯的問候，告訴他無論如何我很樂意認識他。」他提議可以在卡爾斯博德（Karlsbad）見面，「我每年都會到那裡去一趟。」當貝蒂娜告訴貝多芬這個消息時，他表示同樣有意願，但態度也同樣曖昧。德國文化史上兩個超級自我顯然都想搞清楚對方的想法，但又不想顯得太急切。

無獨有偶，貝多芬在德國文化的地位第一次受到權威人士的正面肯定，七月四日

與十一日，霍夫曼，針對《第五號交響曲》在《大眾音樂新聞報》裡發表專文。霍夫曼是作曲家、評論家、畫家、法學家與寓言作家，當時他尚未寫出那些讓他成名的奇幻寓言，但他的樂評廣受閱讀與討論。他在蕭邦與舒曼剛出生沒多久後所寫就的這一篇樂評，因認定貝多芬的「無止盡追尋正是浪漫主義的本質」而獲致經典地位。

他特別指出《第五號交響曲》中詠諧曲與終樂章之間的幽閉恐懼關係。霍夫曼談到從「一股胸腔中緊壓的恐懼」進入「燦爛眩目的陽光下」。除了這些意象，他還聽見了貝多芬音樂裡有新的東西，一種可以超越純粹聲音的美好，達到辯證的論證，那也是為什麼它比較適合以交響曲的形式而非歌曲表達。《第五號交響曲》的開場幾乎沒有旋律可言：只是持續不斷地重複那四個音符的動機，像代數公式一樣操演，朝和聲的邏輯推進。同樣的動機在接下來的每一樂章都不斷出現，將這些樂章緊密結合起來，第三與第四樂章實際上同屬於一整個大結構。不斷前進的堅持說明了貝多芬為什麼不能（霍夫曼覺得）吸引大眾。大部份聽眾沒辦法跟上他，會覺得他的音樂充滿想像力，但混亂。

貝多芬曾向馮布朗男爵承認：「我不替那些一坐在便宜頂樓的聽眾寫曲！」然而，霍夫曼批評他不是個天生的聲樂作曲家（相對於器樂作曲家）這點，仍對他造成了相當的傷害。這說法對慘敗的《費德里奧》無疑是一頓鞭屍，也忽略了《基督在橄欖山》的成功。也許因為如此，貝多芬遲遲等到十年後才對霍夫曼所寫的樂評道謝。

不過，至少終於有個懂文字也懂音符的人可以說出貝多芬所帶來的音樂革命。情感的年代——那些理性地運用音符與樂句以激起特定情感的年代結束了。辯證的年代開始：音樂真正與自身搏鬥，作曲家掙扎著要在相對的動力場間找到平衡，表演者掙扎著要克服難度——而聽眾也困在掙扎中，不知哪個力量會獲勝。《第五號交響曲》與《熱情》奏鳴曲的開場皆予人不祥之感，但誰能預料到一首會以勝利巨響結束，另一首則進入虛無狂躁？就算是貝多芬最寧靜的音樂《第四號交響曲》，也很容易看出是一場奮力與秩序搏鬥的戰役。然而在秩序之間，那作品的慢板樂章是如此深深騷動著我們最原始的情緒，連形容都困難，更不可能精確指出了。

霍夫曼的「Ahnungen Ungeheuren」，亞當斯（F. John Adams）譯為「巨人的預感」（a presentiment of the colossal）便是企圖要以文字形容出那種情緒。德語這個詞可以用來傳達他所謂的「浪漫主義精神」。（但對當時的英語民眾來說，華茲華斯的「從我們身上剝落，消失」[9]，也許說得一樣精準。）貝多芬自己讓他的交響曲充滿了「某種永

8. E.T.A. Hoffmann（1776│1822），德國短篇故事作者及小說家，其傑出的著作具有怪異的風格，為德國浪漫主義代表人物。他一生熱愛音樂，不僅寫了許多以音樂為主題的文學作品，亦有許多樂評以及音樂創作。

9. 華茲華斯（William Wordsworth, 1770-1850）是英國浪漫主義詩人，此一詩句引自他的詩作〈童年的永恆啟示〉（Ode: Intimations of Immortality from Recollections of Early Childhood）。

恆、無限、永遠無法被了解的東西」——或貝蒂娜以為她聽到貝多芬曾這麼說過。儘管那個極度浪漫的年輕女士只是正在表達自己對貝多芬音樂的初生感覺，但那個夏天，她的心靈跟霍夫曼站在同一條線上。

貝蒂娜很快搬到柏林去了，她嫁給年輕作家阿奇‧馮雅寧（Achim von Arnim）。安東妮留在維也納，經常臥病在床。儘管她無法接待訪客，貝多芬仍造訪勃肯史塔克大宅去慰問她，這讓她非常感動。貝多芬會對房子裡其他人視而不見，自己坐在她房間前廳裡的鋼琴旁與她說話，「用他自己的語言。」她這麼說道。當他「該說的都說完了，並表達安慰之意」之後，便安靜地離開。

一八一二年的新年時，她一心癡迷著他。「他像個在人間行走的神祇，」她寫信給她的哥哥說道：「他以崇高姿態生活在俗世裡，消化不良對他的折磨也只是一時的，因為繆思擁抱他，將他包覆在她溫暖的懷裡。」這段提及腸胃毛病的敘述與當時《大眾音樂新聞報》一月八日的一段報導吻合，報導說貝多芬的健康狀況「近幾年嚴重惡化」。同為病痛所折磨也許是另一個將他倆吸引在一起的原因。

無論是腹瀉、頭疼、或是令人分神的愛情都不能阻止貝多芬在三月完成他最偉大的鋼琴三重奏作品。顯然他已經從靈感沙漠中走出來了。這首獻給魯道夫而得名《大公》的三重奏作品，等同於鋼琴三重奏裡的《皇帝》，充滿了如金的旋律。這兩首作品

的慢板樂章都讓我們懷疑：史上還可能有更美妙的音樂嗎？當然這懷疑是種幻覺，但它
一直盤繞到樂章結束──兩曲皆如此不可思議。

貝多芬維持與歌德莊重又曖昧的書信往來，信裡充滿誇揚的文字。歌德希望貝多
芬方便到威瑪拜訪他。貝多芬希望「您閣下」若能對《艾格蒙》的音樂發表意見，那麼
就太好了。他請出版商布萊特克普與海特耳另外將音樂複印稿寄給歌德，可惜出版商拖
拖拉拉沒將音樂複印，而貝多芬則讓歌德的邀請隨著時間消逝。

然而他在八月時的確做了件不同與以往的事，他到泰普里茲　　旅行，想試試看波
希米亞的水質能不能治好他的腸胃問題。因為布倫塔諾一家習慣去那附近的卡爾斯
博德避暑，他可能希望可以在那裡遇見安東妮。在溫泉沐浴之間，他為即將在布達佩
斯上演的戲劇寫了兩組配樂〔《史帝芬王》（King Stephen）與《雅典的廢墟》（The
Ruins of Athens）〕，然後開始替第七號與第八號交響曲打草稿。後兩首曲子佔據他再
來約一年的時間，到一八一一年尾，他寫了一首深刻而強烈的歌曲《致愛人》（An Die
Geliebte），並把樂譜給了安東妮。我們永遠無法猜測她從這首曲子裡懂了什麼，但貝
多芬在這首鋼琴琴譜上加了一個極不尋常的伴奏譜：吉他。

[10]

10. Teplitz，現今在捷克境內北方的一個城市。

那年冬天大部份時間他還是生病，而且對奧幣大貶值感到苦惱。他的年薪一下貶了三分之二，更糟的是，拉布柯韋茲親王與金斯基親王遲遲沒有付出一季一次的薪水，前提是如果他們付得出來的話：謠言傳說拉布柯韋茲的財務出現重大危機。然後二月十二日，《皇帝》協奏曲在維也納首演，徹爾尼擔任鋼琴獨奏，演出極為失敗。

簡言之，對貝多芬來說這是一個令人不滿的冬天。但是我們如果需要證明俗世憂慮與音樂表現之間絕對無關的話，那便是他《第七號交響曲》的樂譜了，完成日期正是這段黑暗時期之後。「那樂音！」孟德爾頌曾說。宏大，充滿男子氣概，比他其他作品都還要大聲，配上大型彎曲的法國號與持續低音重擊，這是一場超人精力持久爆發的表演。接著很快出現了《第八號交響曲》，照例是一種反動，短小聰明而美妙。但高昂的氣魄仍顯狂暴（包括那響亮故意的不和諧吹奏），我們不禁會滿懷歉意地猜測也許「東妮」終於允許貝多芬跟她同床了。

事實是，一八一二年七月七日當他帶著尚未完成的《第八號交響曲》樂譜，再次跟著她到泰普里茲時，她又懷了法蘭茲‧布倫塔諾的第五個孩子，而且還整理好了父親留給她的財產，接下來的秋天她將關閉維也納的豪宅，並永遠回到法蘭克福，也許心不甘情不願，但她的忠誠催促她得這麼做。

當引用貝多芬在他到達泰普里茲前夕便下筆開始寫的《致不朽的愛人》信件時，

我必須重申，直到現代才有人認定收信人是安東妮・布倫塔諾。索羅門在一九七二年第一次發表對此事件的調查，比起其他刺激的偵探故事有過之無不及。在許久以來爭執不下的說法裡，有說收信對象是約瑟芬，甚至是艾斯哈吉公主，但那些論點裡曲折離奇的想像力只能存在於學術界。索羅門的論點（細節冗長在此無法詳述）則是不證自明。同樣不證自明的還有貝多芬這三封未寄出的信件，其熱情在兩世紀後的此刻仍能撼動人心。信中半懇求半幻想，我們只能節錄：

我的天使，我的一切，我的自我——……我們對於必然的事實為什麼要抱持如此深沈的憂慮——我們的愛情除掉經過犧牲與不求全外，還有其他方法實現嗎？你不完全是我的，我不完全是你的，你能改變這樣的事實嗎——天呀，看看美麗的自然，對於那些必然之事你要放寬心——愛情要求一切，那完全是對的——因此我之於你，和你之於我都是如此。只願你千萬不要忘記我必須為你我而活，如果我們完全結合，你一定會和我一樣不會感覺到這種痛苦……我們不久便會再見面……我有滿懷心事要向你傾訴——唉——有時我覺得再多的言語文字也毫無用處——開心點——做我忠實的，我唯一的愛，我的一切，恰如我也是你的……

七月六日星期一晚

我最親愛的人兒，你正受折磨——……啊，無論我在何方，你也同我在一起——我將設法讓我們能一起生活。沒有你，這是何等生活！——我到處受到人們的善意追隨——我覺得自己不配擁有，也不願意擁有——而人對人的謙卑，讓我心痛——當我思考自己與人世整體的關係，我是什麼而他人又是什麼——我們會認為怎麼樣的人可稱為偉人——然而——當中存在人類的神性——……跟你愛我一樣——我更愛你——但在我面前絕不要把你自己隱藏起來——晚安——我洗完澡便必須去睡了——唉，上帝——這麼近！又這麼遠！……

早安，七月七日

雖然我仍在床上，但種種思念都集中在你的身上，我不朽的愛人，時而喜不自勝，時而又悲痛欲絕。期待著命運，不知它是否會垂憐我們——我只有跟你生活在一起才感到完整，否則便根本無法活——……誰也不能夠擁有我的心——絕不——絕不——喔，神啊，人為什麼必須遠離他所愛的。而我現在在維也納的生活則充滿煩惱——你的愛情使我同時成為最快樂與最不快樂的人——在我這樣的年紀，需要的是一個穩定美滿的生活——我們的關係能做到這一點嗎？……冷靜下來，唯有

冷靜思考我們的存在，我們才能達到生活在一起的目的——冷靜下來——愛我——

今天——昨天——我因思念你而淚如雨下——你——你——我的生命——我的一

切——再見。——啊，你要繼續愛我——永遠不要誤解你愛人最忠實的心。

L.

永遠是你的

永遠是我的

永遠是我們的

第六章 心靈的山巔

「真正的藝術家沒有自尊。」貝多芬在一八一二年七月十七日給學生愛蜜莉·M的信裡寫道。當時他仍待在泰普里茲，浸溫泉並試著適應失去安東妮·布倫塔諾的生活。像許多其他遁世者一樣，他需要寫信向陌生人訴苦。

「不幸的是，」貝多芬繼續寫道：「他了解藝術是無限的，他秘密地感受到，離目標還很遙遠，而或許當他人崇拜他時，他正悲泣自己尚未到達那個讓自己的天份如遠方驕陽閃耀的境界。」

如果愛蜜莉不是只有十歲的話，她也許會比較了解他一點。然而她能做的只是寄給他一封仰慕的信。現在貝多芬已經是一個只對自己說話的人了。

隨著他的《第八號交響曲》逐漸成型，整個總譜也即將完成，他更任意寫了許多「大眾」音樂。他已經不再自然而然地寫出那種在過去十年裡讓他成名的、高貴而奢華的風格。現在他筆下出現的是一種內向含蓄的新風格，尚未完全成熟，此風格傾向極度壓抑甚至拒絕甜美的和聲或旋律。從一八〇六年的《拉祖莫夫斯基》四重奏，以及《華德斯坦》與《告別》奏鳴曲精簡的慢板樂章裡，我們已經可以一窺端倪。這傾向在他最

近的 F 小調弦樂四重奏則更加明顯，該曲沈重、陰鬱、跟醃胡桃一樣苦澀。

要說貝多芬已經進入他創作的「第三時期」還言之過早，事實上他正處於一個長期心理轉變過程中的前陣痛期，不只是從一個風格過渡到另一個風格，也是從前中年期過渡到後中年期，並慢慢接受了自己很可能會一輩子單身且全聾的命運。「對你來說，除了在你的藝術裡自處之外，已經沒有其他快樂可言。」這話呼應了十年前的《海利根城遺書》，他繼續寫道：「喔，上帝！給我征服自己的勇氣，再也沒有什麼一定會把我禁錮在生命裡的事了。」

再來的十年，某個非關音樂的問題威脅著他的安全，甚至精神狀態。有些傳記學者暗示他在完成《第八號交響曲》之後，創作力變得貧乏，這麼說並不公平。他的作品數量的確遽降，到了一八一七年幾乎沒有作品問世。然而他創造與實驗的範圍則到達了無人之地──從他為安東妮的其中一個孩子所寫的三重奏，到取悅大眾或者反常到讓人迷惑不解的奏鳴曲都有。

那首三重奏只有一個樂章（降 B 調，WoO 39），獻給馬克西米蘭‧布倫塔諾（Maximiliane Brentano），該曲近乎不可能地，以符合小女孩風格的技巧，卻不流於起居室樂¹慣有的多愁善感。只有舒曼在他的《兒時情景》（Kinderszenen）裡才寫得出如此恰到好處，大人小孩都喜愛的作品。這首曲子是起居室樂中用來告別的一部份，貝多

芬在布倫塔諾一家要永遠離開維也納前寫成的，讓他們帶走留念。其中許多首曲子他提寫給「東妮」，但並沒有哪一首是正式獻給她的。也許她了解他並不急，總有一天他會寫出符合他對她情感的作品。

那年夏天，在泰普里茲與卡爾斯博德兩地至少四個不同場合，歌德與貝多芬終於見面了。但是他們似乎在迴避深入對話，起初那詩人感到印象深刻：「我從來沒遇過如此專注、如此精力充沛、如此『inniger』的藝術家了。」歌德在日記裡寫道。他用了一個無法翻譯的形容詞「inniger」，在德文裡「inniger」表示一種綜合內在正直與外在熱情的特質。再來的信裡，歌德對貝多芬多了一點批評：「他的天份讓我驚異。但是他不幸地，他有著徹底不羈的性格，他覺得這世界可憎，這並沒有錯，但是他並沒有因此把它變得更怡人一點——無論是對他自己或對他人而言。」

貝多芬對歌德同樣失望。一八一二年，泰普里茲擠滿了渡假的王公貴族（全都在討論拿破崙入侵俄國一事），而他感覺到歌德嚮往那些人的上流社會。「歌德太喜歡宮廷氣氛，因而喪失了詩人的尊嚴。」他寫信給出版商布萊特克普與海特爾：「當一個應該要做民眾導師的詩人，為了虛華而拋開一切時，何須嘲諷那些音樂家的愚行？」

1. 一種流行樂形式，如名所示，「起居室樂」旨在讓一般中產階級民眾在自家起居室中彈奏娛樂用。

「為了虛華而拋開一切」，這句話背反了貝多芬對詩人的信仰，他相信詩人這角色應是道德與美學的模範。他渴望扮演相同的角色，喜歡稱自己為「調性詩人」（Tondichter），而不是作曲家（Komponist）。在事業的這個階段，他顯然與史賓諾沙與席勒一樣，相信一個有創造力的藝術家應該不為討好皇室，不為上帝垂愛，只為追求具理性與美感，會啟發並提昇人類整體的作品。越偉大的天才，直覺將越正確。貝多芬對於自己的偉大與正確從不存疑：「力量是偉人的道德規範，也正是我的道德規範。」

此番如雷貫耳的大道理在藝術世界裡聽起來沒什麼不對，但在日常生活裡他其實是既狹隘又不理性。卡司帕已經發現這一點，現在輪到約翰·貝多芬來體驗路德維希驚人的記恨能力了。

約翰剛好有顆傑出的生意頭腦，四年前他散盡家財在林茲（Linz）買了一間藥房，意外地成功，存貨價值翻了五倍，在通貨膨脹讓他變窮的同時，貝多芬不了解為什麼他弟弟會變有錢。不過跟他面對耳聾時的憤怒比起來，這怨恨並不算什麼。一八一二年十月初，三十六歲的約翰決定跟隨卡司帕，步上紅毯另一端。

消息傳來的時間，大概也是東妮離開維也納回到法蘭克福時，貝多芬發狂了。他衝到林茲去，發現約翰不只要娶曲線豐滿的泰莉絲·奧柏梅耶（Therese Obermayer），

還已經開始「當家」。泰莉斯顯然不乏性經驗，已經有了一個跟前人所生的孩子。反感的貝多芬直接去找林茲的大主教，要求暫停他們的婚姻。他運氣不好，隨後轉向市議會申請，不知何故拿到警方命令，可以用生活不檢點的理由將泰莉斯逐出城。約翰抗議，貝多芬反應粗暴，讓他那位冷靜的傳記學家泰耶爾，在半世紀之後，無法冷靜下來將細節公諸於世。約翰的解決之道是在十一月八日，警方命令生效的兩天前，與泰莉絲結婚。

貝多芬回到維也納（同時拿破崙從莫斯科撤退──兩人像跳了一段不知不覺的雙人舞），聽見另一個壞消息：金斯基親王死於騎馬意外。這悲劇在他眼裡是重大的麻煩，只要金斯基的財產還延宕在遺囑認證的狀態，他便隨時可能失去他最優渥的年薪。他不顧金斯基王妃的感覺，馬上開始了一場官司，強迫她要履行她丈夫的承諾。

這些醜行並沒有阻礙他寫出他最可愛的小提琴奏鳴曲，G大調Op.96。這曲子記錄了貝多芬進入一個新境界，他解放了震音，讓它成為一種音樂空氣動力學，隨心所欲地漂浮騰昇，而不永遠是一種到達其他音符的方式。從這時候開始，震音將在他作品裡蔓生，達到一種令人癡迷的長度，阿勞[2]曾把它比做「靈魂的顫動」。十二月二十九日這

2. 阿勞（Claudio Arrau, 1903-1991）：享譽國際的智利鋼琴家。

首奏鳴曲在拉布柯韋茲親王的宮殿裡舉行首演，法國音樂家皮耶・侯德（Pierre Rode）演奏小提琴部份。鋼琴部份則由魯道夫大公演奏。

接下來孤獨的一年，最忠誠的魯道夫大概是唯一一個與貝多芬親近到可以安慰他的人。安東妮離開了，貝蒂娜結婚了，約瑟芬再婚，里斯移民他鄉，而格萊興斯坦男爵則不再提供免費經理人服務。經過了之前的爭吵，他與艾爾杜迪女伯爵、史帝芬・馮・布洛寧與李赫諾夫斯基親王的關係早已不如以往。他與約翰和卡司帕（健康欠佳，看來像是得了遺傳性結核病）現在都變得非常疏遠了。

大公也生病了。除了癲癇，他還受痛風與關節炎折磨，能彈奏鋼琴的時間不多了。有著正面樂觀靈魂的他彌補自己的方式是，研讀作曲理論——只要他能叫貝多芬分享作曲技巧的話——還有建立一個稀有音樂書籍與手稿的圖書館。他讓貝多芬自由使用這些資料，並吩咐宮殿裡的僕人忍讓他老師的怪癖。雖然如此，他還是典型的哈布斯堡王族，當貝多芬把他想要的作品拿去獻給別人時，他馬上會顯出不快。結果是，他不僅是《告別》奏鳴曲與《大公》三重奏的主人，第四號與第五號鋼琴協奏曲也是獻給他的，現在貝多芬又加上一首新的小提琴奏鳴曲。接下來的幾年還有四首獻曲，歷史上其他贊助人所得到的獻曲，無論在質與量都比不上大公名下的樂曲。[3]

到了一八一三年春天，卡司帕的健康狀況糟到一個地步，貝多芬主動想與他和

解。貝多芬用一種折磨人的方式愛著他的兩個弟弟，渴望他們同時又不與他們親近。儘管如此，他這個舉動並非沒有動機，四月十二日，他哄誘卡司帕在另外四個證人面前簽了以下文件：

鑑於我哥哥路德維希・范・貝多芬正直坦率的性格，我希望在我死後由他來擔任我未成年小兒，卡爾，的監護人。我在此要求公正的庭上在我死後指定我上述的哥哥成為監護人，並請求我親愛的哥哥接受這項職務，在各方面負責小兒的言教與身教。

這份聲明最明顯的特徵是完全沒有提到卡司帕的妻子約韓娜。

她也許不是一個模範母親，約莫兩年前，她因非法持有一串珍珠項鍊被捕，差一點點就被送進大牢。這事件的記錄曖昧不清，卡司帕本身是個投機商人，他似乎也涉入其中。儘管這對夫妻擁有一間大公寓，且生活奢華，但財務經常出狀況。貝多芬認為他們的婚姻缺乏感情基礎，對他姪兒來說不是好事，這事他也許說對了。

3. 原作者註：四首曲子分別是鋼琴奏鳴曲Op.110與Op.111，《莊嚴彌撒》Op.123與《大賦格》Op.133。

現在卡爾六歲半，他是個聰明的孩子，而且很可能是（除非他那在林茲的叔叔決定中年生子）貝多芬家族下一代唯一一個孩子。若說他跟約翰娜的關係比跟卡司帕還親，一點也不令人驚訝：卡司帕是個無情的父親與丈夫，有一次還用刀子刺穿了約翰娜的手。卡爾每天都得看見那道疤痕，跟著母親一起體會著脆弱無助的感覺。

貝多芬成為這男孩新指定的監護人後，並沒有記錄顯示他對此事的感覺，但是我們可以從卡司帕的病稍見起色時他冷淡的反應看出一點跡象。從母親瑪利亞・瑪格達莉娜死後二十六年來他第一次落入如此憂鬱的境地。「喔，上帝，上帝啊，請垂憐不快樂的B吧。」他在日記裡寫道。大約在安東妮離開前後，他開始在那冊子上塗塗寫寫。

「不要再讓日子這樣下去了。」

引用一個在巴登遇見他的藝術家的話：他變得「真的很髒」。兩個製造鋼琴的老朋友，約翰與奈聶特・史采赫（Johann and Nanette Streicher）被他衣服骯髒的程度嚇到，甚至幫他的衣櫃添購新衣。他承認自己狀況很差：「一連串的不幸真的逼得我瀕臨瘋狂。」他去妓院發洩性慾，然後飽受懊惱與道德罪惡感折磨：「空有肉體而無靈魂的結合跟獸類沒兩樣，此事永遠都不會改變。」

這時他的耳聾嚴重到一個程度，別人跟他交談得非常費力。小提琴家史波爾（Ludwig Spohr）說：「人們得用吼的，聲音大到三個房間遠的距離都聽得見。」貝多

芬開始迴避陌生人的目光，我們可以從雕刻家法蘭茲·克蘭在這個時期為他製作的石膏像（現保存在波昂），想見那些人眼中的貝多芬：緊抵的雙唇，凹陷的雙頰，可怕的皺眉，突出的額頭下那雙低垂的雙眼。畏畏縮縮，我們第一個想法是，跟許多頭角崢嶸的巨人英雄半身像比起來，貝多芬怎麼會這麼矮小。如果這便是偉人的面貌，同時我們也會想起霍普金斯[4]的詩：「心靈的山巔」（mountains of the mind）超越了所有量綱，從他們自身的穹窿下升起[5]。

有時甚至連偉人都會感到山巔虛白一片。到了一八一三年下半年，貝多芬一首樂曲也寫不出來。唯一的例外（如果那可以稱作音樂的話）是用英法進行曲主題所作的《戰爭交響曲》，建議他寫這首曲子並替他打草稿的是哈布斯堡的「宮廷機械學家」梅爾澤耳（Johann Nepomuk Mälzel）。拿破崙戰爭時期，人們喜歡壯觀華麗的音樂，最好有真正的砲轟，與最響亮熱鬧的吹奏聲。但是因為這些表演都費時耗力，若想長途巡迴演出有一定難度。梅爾澤耳認為他可以發明一種理想的機器來解決這個問題——並可在奧國與英國撈進大把鈔票。他稱這個發明為「百音琴[6]」，這樂器包括一個巨型風箱，安

4. 霍普金斯（Gerard Manley Hopkins, 1844-1889）：英國詩人。

5. 原作者註：石膏像見書前附圖。

6. Panharmonicon，一譯為「自動管弦樂團」。

置許多軍樂銅管樂器，並由風箱從內部加壓，力量大到可以用「最強且無休止」的音量吹奏所有樂器。上頭可以插入一個有按鍵且會旋轉的圓筒，像音樂盒一樣，控制音符的位置與長度。

梅爾澤耳給貝多芬的提議是，他們可以一起發明這個圓筒並從中獲利。西班牙解放戰爭的維托利亞之役（the Battle of Vittoria）捷報消息在七月十三日抵達維也納，這樂器可以用來慶祝勝利。大眾認為這場戰役是拿破崙衰敗的前兆，也讓英國將軍衛勒斯里爵士（Sir Arthur Wellesley）榮升為威靈頓公爵。因此貝多芬必須（在梅爾澤耳堅持下）重複引用「天佑吾王」（God Save the King）曲調，甚至把它編進最後的小賦格裡，彷彿可見英國國旗冉冉升起。他也必須挖苦一下法國的自大，嘲諷地引用了一首古老戰歌「Makbrouk s'en va-en guerre」（此曲傳到大西洋彼岸成了兒歌「小熊過山來了」（The Bear Went Over the Mountain）的旋律。）

貝多芬竟也接受了上述指示，我們多少可以看出他的緊張毛病。不過，他的確欠梅爾澤耳一個人情，這位機械學家曾替他設計打造了四副助聽器，幫助他對抗耳聾毛病[7]。貝多芬接下了這個工作，用他一向的專業，寫出《戰爭交響曲》（在德國慣稱《威靈頓的勝利》），把它增編至兩個樂章，並適時把《大不列顛之治》[8]放進去。為百音琴編完樂譜後，他又為大管弦樂團另外編了一個版本。這個版本讓他可以陶醉在他

喜愛的軍鼓聲裡，開場便是以相反節奏彈出兩聲漸強巨響，彷彿領著他的聽力前進。

接下來的「戰爭」裡，他為隆隆砲火下了一八八個確切的標記，實心圓是英軍砲，空心圓則是法軍，加上用連接震動顫動的幽靈音，來代表二十五排特定長度與方向的步槍子彈，他精準地協調這些槍砲聲與音樂，到樂曲的衝突高潮時，每三秒鐘會有六個大砲與兩個子彈一起響起。

學者專家一致同意這首《戰爭交響曲》是貝多芬作品裡最譁眾取寵，最糟糕的一首，既幼稚又吵鬧。然而那些貶損的人忽略了一件事，貝多芬顯然寫得滿高興的，而且這首作品在流行市場上獲得極大的勝利，加上十月中史瓦森堡親王在萊比錫擊敗拿破崙的激勵，將貝多芬拉出了絕望之淵。

十二月八日在一場替戰爭受害者舉行的慈善義演上，貝多芬指揮交響樂團首演的肢體動作一點也不像一個正與憂鬱症搏鬥的人。史波爾在小提琴部第二排演奏，他對當

7. 原作者註：貝多芬也同意替這位宮廷機械學家的最新發明背書，那是一個直立的小型鐘擺，可以讓音樂家事先選擇所需節拍來練習演奏。直至今日，在世界各地的鋼琴上頭，我們仍可見到嘀嘀作響的「梅爾澤耳節拍器」。

8. Rule Britannia，英國海軍軍歌，亦有「英國第二國歌」之稱。

9. Ghost note，幽靈音為一種節奏音型，通常故意削弱強度，到聽起來若有似無的地步。

時的描述成為未來伯恩斯坦[10]的一抹靈光：

起先他雙手橫抱胸前，彷彿慍怒，每次只要出現突強，他便大力扯著雙臂。輪到弱音部份時，他彎下腰來，他需要的音越弱，身體便彎得越低。如果出現漸強，他便漸漸站起身來，當強音出現時，他一躍而起。要更加強那個強音，有時他會一起跟著大吼，但自己似乎毫無所覺。

根據當時一份報紙報導，《威靈頓的勝利》一曲獲得的掌聲「到達了瘋狂的地步」。但對貝多芬而言，騷嚷的《第七號交響曲》所受到的歡迎一定讓他更滿意。該曲也在同一時間舉行了首演，聽眾在第二樂章要求安可，這個關於第二樂章的先例幾乎持續了整個十九世紀。

我們也許會好奇，不知道十六歲的舒伯特那晚有沒有出現在觀眾席裡。現在開始席捲歐洲的「貝多芬熱」，他是最早幾個受害者之一。事實上貝多芬《第七號交響曲》小快板樂章裡「慢─快─快─慢」的節奏，幾乎成了舒伯特後來音樂作品裡的固定格式。

音樂會非常成功，四天後又加演一次，淨賺至少四千個弗洛林。然而對貝多芬來

說並不是多好的消息，因為所有獲利都進了慈善團體口袋，他的財務漸有起色但速度緩慢，一如奧國本土，拿破崙主義正緩慢地由西邊撤出。貝多芬仍在等候拉布柯韋茲親王與金斯基遺產將欠他的年俸撥還，但他似乎不懂節流，從一八〇九年至今竟能花去一萬八千八百個弗洛林。就算是現在，他仍然無法緊縮自己諸多公寓租金的奢侈開銷，以及那些慷慨花在僕人、複印稿與昂貴書籍上的金錢。

因此當卡司帕要求貝多芬幫忙支付那嚇人的醫療帳單時，貝多芬發現手上沒有可挪用的現金。他自己做保人，安排其中一個出版商史坦那借給卡司帕一千五百個弗洛林，並克服了對約韓娜的厭惡，讓她掌管那些錢。

當病痛、金錢問題、家庭政治跟古怪脾氣全混在一起，像一八一三年到一八二〇年之間貝多芬個人所必須面對的混亂情形一樣，便有人猜測當時他的腦袋面臨的危機可能比傳記裡描述的要糟糕許多。我們甚至無法確定他是否意識清楚能控制自己。畢竟他是個藝術家，大半時間都依潛意識衝動行事，更深受幻覺與憂鬱所苦。然而若小卡爾是他那些年裡最主要的執迷，那許許多多與約韓娜以及法律的小鬥爭背後似乎還是應該有一種清醒意識下的目的。

10. 伯恩斯坦（Leonard Bernstein, 1918-1990）：美國指揮家與作曲家。

舉例來說，索羅門相信，先前我們引用那段貝多芬寫於一八一三年五月十三日的日記，是因為前一年他無法與安東妮結婚感到太沮喪所致。這假設看似有理，因為在同一篇日記裡，貝多芬承認他因「渴望家庭而感到挫折。」然而他記下這個挫折感的日期更接近卡司帕指定他為卡爾監護人的日期。因此另一個可能的假設是：那年春天貝多芬所幻想的家庭伴侶不是一個妻子，而是個兒子。

上段最後一個詞其實不會太過誇張。貝多芬自己很快便開始用這個詞稱呼卡爾，而不稱他為「姪子」。而我們再回頭看，那份慷慨而明白的貸款，看起來倒像一個陰謀，為了讓卡司帕與約韓娜感到有愧於他。

這些只不過是一場拖了七年的法律長戲，比起《詹迪士對詹迪士》[11]一案有過之無不及。兩個維也納精神分析家伊迪莎與理查‧史特巴（Editha and Richard Sterba）為這個故事寫了一本內容紮實的書，結論是，「作曲家」貝多芬用完美的藝術作品來自我救贖，同一時間裡，「凡人」貝多芬的「心理狀態嚴重不穩，甚至患有精神疾病。」儘管心理傳記學的本質便是推論出無法得證的論據，他們的論點仍相當具說服力。基本故事很簡單，跟法律一樣老套。C死了之後，訴訟人L與J爭奪K的監護權，在一場拖延耗時的法律戰中，法院自己也開始出現爭端，訴訟人L一開始輸，最後贏了。不過，貝多芬對判決的反應很特別：他吐出了音樂創作史上最宏偉壯麗的長篇。

一八一四年一直到一八一五年初，卡司帕病情轉緩，無論貝多芬替小卡爾的未來做了什麼安排，都只得延後一年半。這是他作曲家生命中最奇怪的一個時期，生產力回暖，但仍少了原創靈感。諷刺的是，他這時寫的新作品——除了那首可愛但呆板的 E 小調鋼琴奏鳴曲之外——都被認為是回歸「英雄時期」風格的創作，適合突然搖身一變又成了歐洲權力中心的維也納。因為這時奧國外交部長梅特涅（Clemens von Metternich）正召開維也納會議，與各國討論如何建設一個沒有拿破崙的未來。來訪的各國代表都認識有名的貝多芬，認為他是當下最理想的音樂詩人，這個桂冠作曲家擁有那種把格格不入轉為和諧的天份。我們不能怪他在這段時間裡快速寫出了許多吵鬧、呆板、許多政治人物會覺得是藝術的大規模作品。貝多芬不是笨蛋，他也會見機行事。（「為大眾創作的，通常是那些寫得最美的，還有那些寫得最快的。」）他注意到，若那些官員閣下對他印象夠深刻，回去後便會對出版商和音樂會經紀人稱讚他。維也納會議對他而言，一如大衛 [12] 在拿破崙執政時期一樣。

11. Jarndyce v. Jarndyce，引自英國作家狄更斯小說《荒涼山莊》（The Bleak House），小說描寫了一件爭奪遺產的訴訟案，由於司法人員從中營私、徇許，竟使得案情拖延二十年。主人約翰·詹狄士（John Jarndyce）成為一對表兄妹的監護人，等待法官做最後的判決，最後跟訴訟案有關的人死的死，發瘋的發瘋，整筆遺產正好全數支付有關的法律訴訟費用。

一八一四年一月二日，他在維也納最壯觀的會堂雷杜德大廳（the Grosse Redoutensaal）舉行了一場個人營利性質的音樂會，為接下來野心勃勃的一年揭開序幕。他自己的宣傳單上寫著此次曲目除了一些合唱音樂之外，還有「我針對『威靈頓勝利』所創作的大型器樂曲。」完全沒有提到這首曲子是梅爾澤耳先想到的，更別說他曾參與計畫並大力推銷了。對此毫不在乎的貝多芬指揮了一場比首演還要成功的演出，大廳左右兩側並走道上真的有輕敲的鼓移動靠近。雖然因為耳聾問題有些音沒對準，但是觀眾又為之「瘋狂」（這是《維也納日報》的用詞），希望可以「再一次並且更常」看見貝多芬指揮。

顯然他手上有首受歡迎的曲目──而這一次，賣座進帳也都是他的。一月二十四日的日報上刊登了貝多芬的「感謝小啟」，他感謝許多對此音樂會有貢獻的人，仍然沒有提到梅爾澤耳。他也宣佈將在二月二十七日舉行另一場演奏會。

在此同時，三個皇家宮廷歌劇院的主要歌手促成了一件重要性無法估量的事件，他們在聽了第一場音樂會之後，深受裡頭美麗的合唱曲目所感動，便找上貝多芬，希望他可以考慮重演《費德里奧》。那齣歌劇的失敗可說是一八○五年法國佔領維也納所造成，現在拿破崙聲名狼藉，而盟軍也包圍了巴黎，狀況是整個顛倒過來了。維也納民眾的士氣正高昂（很明顯可以從《戰爭交響曲》的受歡迎程度看出來），而《費德里奧》

裡關於獄中拯救的主題，很容易便可看作奧國從法國二十年侵略下解放出來的象徵。

他們無須費多少唇舌便說服了貝多芬。八年來《費德里奧》一直是他心中的痛。

他答應的條件是，他可以找宮廷歌劇院的駐院劇作家與舞台經理特萊奇克（George Friedrich Treitschke）來幫他改寫這齣歌劇。歌手們非常高興。到他第二次演奏會舉行時，貝多芬已經完全沉浸在重新創作《費德里奧》的工作中，一幕接著一幕，一個音符接著一個音符，「我一定得重新找回我的想法。」

特萊奇克果然是個理想的合作對象：創造力強、高度專業、並且極端包容貝多芬，因為他從來搞不懂「交稿日期」這詞的意思。特萊奇克馬上看出把下半部《費德里奧》的場景設在地牢裡是這齣劇的最大阻礙。他建議把場景改到「日光直射的翠綠色庭院裡」，將佛洛斯坦與萊奧諾拉重返自由、快樂結合的一幕變得更加戲劇化。貝多芬接受這個提議，在第一幕做了刪節與修改。那些改寫的舞臺效果聰明到霍夫曼可能會想收回他對貝多芬「主要是器樂作曲家」的評價。跟任何一個劇作家看到作曲家居然會自動

12. 大衛（Jacques-Louis David, 1748-1825）：法國畫家，新古典主義的奠基與代表人。曾在法國大革命中因身為雅各賓黨成員而被捕入獄，一七九七年拿破崙掌權後重新起用他，他成為拿破崙一世的首席宮廷畫師，為拿破崙創作了許多大型歌頌作品：《加冕儀式》、《授旗式》等等。

撕掉樂譜中整首曲目一樣，特萊奇克也感到很驚訝。

更讓人驚訝的是——我們必須記得貝多芬來自一個歌唱家庭——他願意調整自己，從前無論劇情走向如何，他內心深處總是渴望讓男高音主唱唱些高音詠嘆調。而由一個名叫拉迪契（Radicci）的義大利男高音擔綱演出的新佛洛斯坦也不例外，儘管到第二幕開始劇情讓他被綁在一顆大石頭上，又累又餓，貝多芬仍然已經寫好一首驚人的詠嘆調等著他來演唱，以 F 小調很弱音結束。但是現在要怎麼重新分配角色卻又不毀掉這一幕呢？特萊奇克有個跟主人翁狂亂有關的補救辦法，他建議讓瀕死的佛洛斯坦在萊奧諾拉的幻像中達到狂喜。貝多芬把握了這個機會，等不及趕快讀到新寫的歌詞。

就這樣過了七個晚上之後，歌劇完成了。詩人後來回憶道：

我把劇本拿給他。他讀了，在房裡跳上跳下，時而喃喃自語，時而低吼，這是他用來代替唱歌的習慣，然後他猛力打開鋼琴蓋。我妻子通常求他彈琴給她聽但都遭到拒絕，今天他把譜放在面前，然後開始創作，太美妙了——流暢的樂音，沒有任何魔法可以停止它。從那串音樂裡他似乎可以抓出詠嘆調的動機，許多個小時過去了，但貝多芬仍然持續即興彈奏。他本來打算跟我們一起吃晚餐，晚餐準備好了，但他不受任何事物打擾，直到時間已晚，他擁抱我，婉拒了餐點，然後匆

匆回家。

接下來的兩個半月裡，貝多芬的心神完全放在他稱為《費德里奧一八一四》的作品上，實際上這是此齣歌劇的第三個版本，戲劇張力更強，音樂性更豐富。「老天啊，」他寫道：「我的王國在空氣中飄盪，如風一般，曲調在我四周旋繞，更長駐我靈魂裡。」當他如此用力工作時，幾乎無法像一般人一樣生活。儘管少數的家務備忘錄顯示他盡力了，其中一段筆跡寫著：「有人來訪時擦鞋用的刷子」；還有「休息和找些別的事情做，為了讓創作藝術時更有力量。」還有謎一般的「舉例來說，醫生對我生活的診斷──如果再也不可能恢復，那我應該用⋯⋯？」

他似乎完全沒有注意到拿破崙在四月四日退位，也沒有意識到在同一個月裡，他最親愛的贊助人李赫諾夫斯基親王去世了。他唯一公開露面的場合是十一日的《大公》三重奏首演。關節毛病讓大公本人已經病到無法彈奏。因此貝多芬同意代彈。史波爾聽到他練習，懷疑他彈得不會比生病的魯道夫大公好到哪兒去：「他在強音的樂段會敲打琴鍵，直到琴弦發出刺耳噪音，然後弱音時，他會彈得非常柔，甚至略去一串音符⋯⋯我對命運的殘忍深感哀慟。」

待他真正登台時狀況似乎好些。在場的莫歇勒斯注意到，貝多芬的演奏雖然不如

以往清楚或精準，但聰明的元素仍在，而且還保留了許多他之前的「偉大」手法。貝多芬現在只靠目測來配合其他音樂家。他的眼睛彷彿在彌補他鈍去的耳朵，跟山貓一樣靈光：他甚至可以用看的便知道樂手是不是沒注意到寫在譜上的表情記號。但是他沒辦法光靠感覺來評估自己調性對了沒。之後，除了幾週後的三重奏加演，以及某次衝動下，替一位唱他所寫的歌曲《阿黛萊德》（Adelaide）的歌手伴奏之外，他再也沒有公開表演過。

《費德里奧》在五月二十三日重演，貝多芬來不及為它寫另一首新序曲，有人發現首演那天早上他睡著了，身旁有一根燃盡的蠟燭與一個酒杯，還有一堆手稿散落在床舖和地板上。凱爾那多劇院經理不顧一切地把《雅典的廢墟》拿來作為序曲，這首曲子只有在布達佩斯表演過，在維也納還是新的。觀眾沒那麼聰明，但指揮的貝多芬覺得很丟臉。另一件啃蝕他自尊的事是：他聽不見管弦樂團的聲音，必須讓另一個指揮烏姆勞夫（Michael Umlauf）站在他身後糾正他的節拍。不過，練習了五個星期後，演員跟樂手的狀況都令人相當滿意，而且很快便有跡象顯示《費德里奧》一定會成為一齣成功的歌劇。據報導：「第一幕結束時，貝多芬先生在如雷貫耳的呼喚聲中再度出現，受到觀眾熱情的歡迎。」

三天後，量身訂做的序曲「獲得熱烈的掌聲，作曲家又出來謝兩次幕。」貝多芬

仍是貝多芬，他持續執迷於修改與重寫，因此一直到七月十八日那次演出，《費德里奧》的創作才算是告一段落。宣傳上面寫著：這一次表演屬於私人收益性質，但仍一票難求，連之前免費送出的票都得宣告無效[13]。貝多芬知道演出將會座無虛席，他在《和平報刊》上買了一小塊版面刊登「給樂迷的一些話」。從內文看來，他已經跳出年前的憂鬱狀態，自尊完全恢復了：

多少次你因為他的深度沒有獲得讚美而感到懊惱，你是否曾表示範，貝多芬寫的樂曲是給後代子孫聽的！沒錯，他們曾說服你你錯了，直到你看見他不朽的歌劇《費德里奧》激起了大眾的熱情，在場的觀眾從這齣偉大而美麗的作品裡發現了同胞精神與同情心，那些將再也不只是後世的特權了。

於是，經過指點的觀眾在演出後獻上如雷掌聲，相同的景象持續了將近兩個世紀。《費德里奧》贏得了貝多芬自己擺在廣告宣傳裡的形容。在所有歌劇裡，這齣劇特別在於它的主題論及了人性，它的情緒擺脫了傷感，它的音樂非常純粹。

13. 原作者註：當時十八歲的舒伯特賣了他的教科書才有錢買票觀賞這場《費德里奧》重演。

我們仍可以把它看作是一齣同時具備普世與自傳性質的長劇，其中理想主義、堅貞與肉身的勇氣克服了迫害與敵人蓄意的殘酷。整齣歌劇的隱喻（讓我們想起貝多芬某些早期作品）是啟蒙主義，或說從黑暗到光明的過程。歌劇史上沒有哪個時刻比它第一幕還動人了，獄囚出場，在萊奧諾拉的央求下他們可以在監獄中庭的陽光下稍作散步。貝多芬讓他們唱歌，一開始安靜地幾乎聽不見，不和諧的大二度音程，彷彿他們根本無法表達他們的興奮之情：「喔，多麼歡樂，可以在戶外自由地呼吸！這裡只剩下生活，我們的監獄有如墳墓。」不和諧音漸漸擴大匯成四部男聲大合唱，興奮達到了高潮，最後當獄囚們被送回地下時，歌聲逐漸褪去成了呢喃。

觀賞重演的觀眾群裡，史帝芬‧馮‧布洛寧大概是最了解最後萊奧諾拉與佛洛斯坦二重唱與合唱的曼妙旋律「啊，神啊！啊，多美妙的一刻！」來自何處。一個音符接著一個音符，這根本是十九歲的路德維希替《獻給皇帝約瑟夫二世之死》清唱劇裡一個高潮處所寫的簡單抒情曲。這段從未演出的旋律在他內心燃燒了將近二十五年，現在終於找到了理想出口：「啊，神啊！多麼美妙的一刻，啊，無法言喻的甜蜜歡樂！」

兩場賣座的音樂會加上《戰爭交響曲》與《第七號交響曲》的雙重成功，當在維也納會議演出的《費德里奧》最後一幕緩緩落下時，貝多芬理當懷疑，自己還能比現在更成功嗎？當然可以。十一月二十九日在雷杜德劇院來了幾位尊榮的國際貴賓，包括俄

皇亞歷山大一世與普魯士國王威廉二世，他們都為貝多芬的最新作品（慶祝維也納會議而作的一首清唱劇）大力鼓掌。若要說有什麼不一樣的話，這首作品比那首浮誇的戰爭作品（該曲也在當晚節目表裡）還要糟糕。清唱劇題為《光榮時刻》（Der glorreiche Augenblick），這似乎是對《費德里奧》最後一幕的嘲弄。這是他以最低水準作品來達到事業最高峰的一刻。

精美皮革裝訂的清唱劇複印本以二百個弗洛林的天價開始販售，貝多芬的前樂迷，捷克作曲家托馬塞克悲傷地發現他「原來跟那些最愚蠢的利益主義者一樣」。但是上流社會對他的關注很短，短短四天後，當貝多芬想要再加演以賺取更多錢時，雷杜德大廳只剩下一半觀眾。於是他只得放棄另一場演奏會計畫。維也納會議繼續，但再也沒人注意到他，除了會議裡某個貴族給了他四千個弗洛林獎賞。然後那一年的最後一天，拉祖莫夫斯基伯爵那幢輝煌美麗的宮殿在大火裡被夷為平地。

比起維也納民眾，那裊裊黑煙所散出的嗆鼻氣味讓貝多芬聞起來更悲傷、更具象徵意義。維也納人不在乎這城市的貴族金援傳統是否已入尾聲，這些小資產階級正轉而要適應更民主的生活，現在拿破崙已經被流放到艾爾巴島，在一個個舞會與接待會之間，維也納會議代表們正重劃古老疆界，給原本的奧國人民帶來一種不必再服膺「大國主義」的解放感。神聖羅馬帝國已成歷史，啟蒙時代的光成了日常的光，再也不需要

嚴格、苦行與英雄——關於這些特質，奧國人民一向覺得他們的德國表親表現得比他們好，其中一個來自德國，當然指的就是路德維希・范・貝多芬。雖然現在他住在維也納的時間已經多過他住在波昂的時間，他的北方口音與毫不妥協的工作倫理，都跟舒適風格與比德邁風格[14]背道而馳，而那些休閒輕鬆的特質很快地便成為城市年輕一代的常態。

不過，一八一五年的前幾個月他心情還不錯，因為拉布柯韋茲與金斯基王妃又重新將他的年俸支付給他，兩人都同意遵照通貨膨脹前的標準來付款，並溯及以往。「雖然我有理由因為貝多芬對我的行為感到不滿，」拉布柯韋茲說道：「但身為一個熱愛音樂的人，我很高興看見他偉大的作品開始受到人們重視。」他們一人積欠了約三十個月的薪水未付，而另一個則積欠了將近四十個月的薪資，合計這筆意外之財約有七千個弗洛林，加上他在一八一四年至少賺進了四千個弗洛林，以及終生保證的一年三千四百個弗洛林年金，貝多芬的財富超出人們想像（當時一般中產階級民眾薪水低於一千個弗洛林）。但是再多的錢都沒辦法讓他感到安全，他賺得越多，就越挑剔欺瞞，越近逼出版商與贊助者的容忍限度。他似乎相信某種災難就要來臨。而就在一八一五年三月七日，從熱內亞傳來的震撼消息似乎應驗了他的想像。拿破崙在十天前逃出了艾爾巴島。

緊接著傳來的情報顯示波拿巴正領著一隊新軍向巴黎前進。參與維也納會議的八

大國簽署了一份支持路易十八的合約，卻聽到國王陛下從杜勒麗宮撤出，讓位給之前那位佔領者的消息。到了三月二十日，拿破崙再一次掌控了法國，威靈頓公爵趕緊離開維也納，前往目的地富蘭德斯。[15]

「因此一切都是幻覺——友誼、王朝、帝國、都只是一縷輕霧，一陣風便可吹散，重塑成不同的形狀！」四月八日貝多芬在寫給某個布拉格收藏家的信中說。事實上，他正用他笨拙的方式開另一事的玩笑，但他根深蒂固的想法是，除了藝術真實，所有的現實都不可信了。另外，他仍未忘記法國的窘境。「告訴我，」他在同一封信裡繼續寫道：「你想要一首替流亡國王獨白所寫的配樂，還是要一首關於篡位者的歌曲……？」

威靈頓在滑鐵盧的勝利終結了拿破崙的百日王朝，那場勝利也蓋過了人們對維托利亞勝利的記憶，這故事我們不必再重述。那段時間維也納會議持續舉行。就在滑鐵盧之役的前九天，六月九日，所有參與國簽署了最後決議書，該決議維持了再來四十年歐洲各國間的權力平衡。

14. Biedermeier，一八一五年左右到一八四八年在德國和奧地利發展的藝術、家具和裝飾風格。「比德邁」一詞源自漫畫《比德邁老爹》（Papa Biedermeier）裡一個虛構的人物，是中產階級貪圖安逸、注重家庭生活、追求業餘嗜好的詼諧化形象。

15. Flanders，位於今比利時北部。

這就是貝多芬的萬變論，那年春夏如果有什麼是如迷霧持續散去的，那便是他自己的創作能力。他試著寫第六首鋼琴協奏曲和另一首三重奏，兩首都失敗了。兩齣關於異教徒的歌劇，一齣關於希臘一齣關於羅馬，也都逐漸放棄。他有幸完成的作品要不是華而不實，就是從其他創作衍生出來的。除了一些例外：一組精彩的大提琴奏鳴曲Op.102，與替歌德《平靜的海與幸福的航行》（Meerestille und gluckliche Fahrt）所寫的合唱與管弦樂伴奏。（英語系國家負責曲目編排的人偏愛使用英文版曲名「Calm Sea and Prosperous Voyage」，原因再明白也不過。[16]）

然而在這一年中間，就在他寫出最後一段音樂之前。最後一抹靈光佔去了貝多芬的心神，夜晚他走出房裡，來到一片星光下，突然，不知從何處傳來那首任何愛樂者都認得出來的主題旋律：

他趕緊記下整首曲子，加上「賦格」與「緩慢結束」的註解，然後讓這首未來的

第九號交響曲沉進他的潛意識裡。

16. 此曲的德文原文最後一字「Fahrt」（航行）讀起來剛好與英語裡的「放屁」（fart）一詞一樣。

第七章 狠心的母親

一八一五年秋天，卡司帕‧范‧貝多芬的結核病已到末期，路德維希又開始下定決心要領養小卡爾。十一月十四日他設法在卡爾簽署遺囑前，要他更改下面這個句子：

「我指定我的哥哥路德維希‧范‧貝多芬與我的妻子一起擔任共同監護人。」路德維希不知道用了什麼方法，讓卡司帕刪去了「與我的妻子一起」一句，並把「共同監護人」改成了「監護人」。

同一天約韓娜‧范‧貝多芬也發現了，剛好來得及表達她的震怒。卡司帕在遺囑上加了附加條款，承認了「我哥哥與妻子之間永遠無法達到和諧狀態。」考慮到路德維希希望把卡爾「完全佔為己有」並「讓他遠離母親的監管與培養」，他更改了他的遺囑：

我絕不希望我的兒子離開母親身邊，而只要未來情況允許，他應該永遠與母親在一起，因此監護他的任務必須由母親與我哥哥一起負責……為了我孩子的福祉，我要求妻子遵守指示，也要求我哥哥節制他的行為。

隔天卡司帕便去世了，享年四十一歲。

貝多芬對此附加條款的怪異反應是，他指控約韓娜毒害了她的丈夫，他的妄想甚至嚴重到要醫生開棺驗屍，但驗屍報告顯示卡司帕並沒有遭到謀殺的跡象。在此同時，帝國皇家邦法法院（Imperial Royal Landrecht）一個負責貴族事物的法庭收下了修改過的遺囑。

相關官員並沒有要求檢查卡司帕的貴族證明，便接受了遺囑。畢竟他是名人「范・貝多芬」的弟弟，從一七九三年起貝多芬開始在維也納上流社會活動。沒有任何一個當地的勢利鬼（或是北方來的勢利鬼）曾經提到荷蘭文裡的「范」（van）並不等於德文裡的「馮」（von），所以不是出身貴族的保證。在某些皇家秘密警察檔案裡，路德維希甚至被寫作「馮・貝多芬先生」，因為在最近的維也納會議裡他不是可以自由地與那些冠蓋們平起平坐嗎？不是有報導寫他是普魯士皇族後裔嗎？

貝多芬自己從不懷疑他的家世，他覺得自己像貴族，他創作高貴的音樂，貴族們都聽他的。對他來說有這些事實就夠了，顯然對邦法來說也是。相對之下約韓娜給法院的印象一定是個無可救藥的中產階級。

他稍停戰火，待自己被命為維也納榮譽市民之後，馬上又在十二月十三日對他的

弟媳擁有共同監護人的身份提出異議，表明他「可以找出重大事由讓那寡婦完全被排除在外。」他希望監護權最高委員會知道她在非婚時期便懷了卡爾，而且在國內曾因偷竊罪被捕。邦法法庭表達關切，貝多芬同時又向較低階的法庭申請過去曾反對約韓娜監護的記錄。就在聖誕節休庭前夕，他仗著這些證據要求邦法法庭，基於范・貝多芬女士缺乏扶養她兒子長大所需的「道德與智慧特質」，法庭應駁回遺囑的附加條件。

一如拿破崙在維托利亞遇到威靈頓軍隊一樣，約韓娜受到貝多芬在法律與公關方面的閃電戰攻擊，猝不及防。一八一六年一月九日，法庭裁定貝多芬獲勝。他成為九歲小卡爾的唯一監護人，十天後得到他的監護權。二月二日小男孩被帶離開家，住進維也納一間高級的私立住宿學校：吉安那塔西歐學校（Giannatasio Institute）。沒有他伯父的許可（而這幾乎是不可能的事）約韓娜不准去探望他。「這就對了，」貝多芬寫道：

「他再也不會看見或聽到那個畜生母親的消息了。」

如果她曾收到他這時期在音樂稿紙上起草的惡毒信件，她一定會感到更迷惑。貝多芬顯然只差一步就要變成妄想偏執狂，他詬罵她「惡毒的技倆」，與可疑的「友善」表演，說她絕對騙不了他。他字跡潦草且缺乏連貫性：「你無法免於懲罰——法律會在你死——或是我亡——之前發揮它的作用。」

這只是開始，他反約韓娜的惡意活動很快便成了他主要熱衷之事，其中並帶有強

烈的淫亂指控，也許是為了掩藏他的情慾。有時貝多芬深信她跟蹤他，有時深信她為了不便指出的原因，提供他僕人金錢。在他的腦袋裡，約韓娜很快變成一個混合體：一半是妓女，一半是莫札特《魔笛》裡那個聲音尖銳刺耳的母親。「昨天晚上，」他在二月中寫信給卡耶譚・吉安那塔西歐（Kajetan Giannatasio）說：「夜生活皇后在藝術家的舞會裡待到半夜三點，不只暴露她的內心想法，還暴露她的身體──只要二十個弗洛林就可以擁有她！大家竊竊私語，喔，太可怕了！」

把約韓娜想成另外一個歌劇角色也許對他來說會更容易一點。為了見卡爾一面，她鋌而走險地嘗試了許多方法，最悲慘的一次，莫過於打扮成男人溜進去學校操場，只為了要看小卡爾一眼。我們可以聽見《費德里奧》第一幕哀傷的法國號，萊奧諾拉的聲音朗讀：「內在的衝動驅使著我。」

然而現在在這場真人實境的拯救劇裡，貝多芬正在扮演他自己的角色。「為了讓這個貧困不快樂的男孩掙脫他失職母親的箝制，我正在打一場硬仗。」他寫信給東妮・布倫塔諾。重要的是，他要讓一個像東妮一樣稱職的母親體認到，他變成了英雄。一八一六年春夏，他的角色迅速變化，越來越接近妄想。「把K當作你自己的孩子。」他在日記裡告訴自己。然後寫信給艾爾杜迪女伯爵：「現在我是我死去弟弟的兒子真正的親生父親。」然後他寫給衛格勒：「你是丈夫也是父親，我也是，只不過我沒有妻

子。」之後在他的信裡，姪子變成「兒子」，伯父變成「父親」，弟弟變成「丈夫」，寡婦變成「妻子」──除非最後那個詞他指的是離去的東妮。

他寫給東妮的信似乎又激起了他對她壓抑已久的渴望。因為四月裡他開始寫下《致遠方的愛人》一系列了不起的歌曲，主題皆是無法實現的慾望。每首曲子都由上一首轉變而來，序奏的思念主題──一段熱烈升起只為墜落的樂句──跟《崔斯坦與伊索德》[1] 那齣劇一樣充滿依戀。樂句在歌曲最後又出現，結束時的和弦表達無法滿足的那份渴望。舒曼對這組歌曲主題著迷，二十年後把它用在他的 C 大調鋼琴幻想曲裡，該曲亦帶有情愛之意。

音樂上貝多芬最具情感自傳性的作品大概就是《致遠方的愛人》了。作品完成後，他對卡耶譚·吉安那塔西歐承認，五年前他曾與一個女人相戀，但他無法向那女人求婚。對她來說，婚姻是「不能考慮的，幾乎是不可能，是痴心妄想。」然而，「現在一切仍像熱戀第一天一樣。」這些由吉安那塔西歐的女兒芬妮所記下來的心情，呼應了《致遠方的愛人》裡的情緒。歌曲讓人想起藍色地平線，以及一份穿越時空的愛情。

1. Tristan und Isolde，華格納的歌劇，為一部三幕劇。

他第一次用音樂表現了遙遠的思念——卡司帕‧大衛‧菲特烈[2]繪畫的雲景，以及歌德的詩句「你可知道那片土地」[3]亦將同樣的情感表現得淋漓盡致。事實上，幾年前貝多芬曾將歌德那首詩編為歌曲，但拙得可以。這也進一步證明了《致遠方的愛人》顯示，一八一六年的混亂情緒刺激了他感情意識的演化。

那年夏天他唯一另外的作品是 A 大調鋼琴奏鳴曲 Op.101。這是一首非常奇特的作品，突出的進行曲節奏與怪異的賦格驅走了親密的情感表達，只惹得大眾謠傳他寫不出「美麗」的音樂了。或像布倫斯維克姊妹裡某一個人寫給朋友的信裡所說：「我昨天聽說貝多芬發瘋了。」

今日的鑑賞力會在那首奏鳴曲的開場與慢板樂章中察覺出一種新的抒情性，濃縮而純粹，永遠也聽不膩——最後一個特質絕對是任何藝術裡的最高美感。不過那一年在維也納紅透半邊天的兩種風格都缺乏這個特質，包括了甜美傷感的「比德邁風格」的起居室傢俱，以及羅西尼（Gioacchino Rossini）活潑輕佻的歌劇《賽維里亞的理髮師》（The Barber of Seville）。不幸的是貝多芬醞釀多年，最後在 Op.101 開始成熟出最著名的「第三時期」風格，但大眾口味卻背棄他。監視範圍包括文化藝術的帝國秘密警察已經發現這個正在成型的現象：「佔壓倒性多數的藝術鑑賞行家們從此完全拒聽他的作品。」

警察口中的「鑑賞行家」指的是那些一向覺得貝多芬作品太激進的保守人士。從前他們喜歡派謝羅（Gioranne Paisiello）與薩列耶里，現在他們轉向羅西尼。他們喜歡那些名字以母音結尾的作曲家[4]，那些人寫曲一定會好好維持在同一個調性不會亂轉。貝多芬對那些花俏、充滿附點的義大利風格從來不感興趣，他甚至在鋼琴奏鳴曲Op.31第一號的慢板樂章裡嘲弄模仿這風格，「有大腦的羅西尼」我們也許可以這麼形容那首曲子。而他的最新嘗試是在奏鳴曲Op.90的迴旋曲裡添加比德邁風格，但效果如同讓歌德寫女性羅曼史小說一樣：一種高度嚴肅的態度不斷介入那首作品裡。

事實上貝多芬連模仿自己［都辦不到。現在比以前更加明顯，他的每首新作都必須獨一無二。寫完德語裡最棒的連篇歌曲之後，他並不想再寫另一個連篇了。不過若歌劇裡充滿未解決不和諧音，聽起來一定很有趣……或其他任何性質矛盾的點子都很有趣。他的「內在衝動」驅使他穿梭古今，他精通在巴哈看來都古老的對位法技巧，同時又發

2. 卡司帕・大衛・菲特烈（Caspar David Friedrich, 1774-1840）：德國浪漫主義畫家，喜好自然景色觀察，常以歐洲北部風景為主題。

3. Kennst du das Land，此句引自歌德《迷孃之歌》（Mignon's Song）開場，全句為「你可知道，那片檸檬花開的土地？」為女主角迷孃來到德國後，懷念南方義大利故鄉的心情。

4. 字尾母音是義大利文的典型特徵，此指那些義大利作曲家。

明未來的聲音，比如隆隆作響的低音部長震音，以及表情豐富的怪異滑音。周遭能夠了解那些音樂（更別說演奏了！）的精英份子逐漸消失。金斯基與李赫諾夫斯基都死了，華德斯坦破產，死時是一介貧民，拉祖莫夫斯基被召回俄國，帶走了舒彭齊格與其他四重奏成員。那年年尾，拉布柯韋茲也死了，維也納最後一個私人性質的管弦樂團解散了，連本性善良的魯道夫大公也患了消化不良症，並開始對進入教會一事顯出強烈的興趣。

索羅門曾說一八一六年前後是「音樂史上的轉捩點之一」，不只是貝多芬，還有許多年輕的時代音樂家正準備迎接成熟古典主義時期的結束。韋伯二十一歲，正要開始創作他充滿魅力的歌劇《魔彈射手》（Der Freischutz），舒伯特十九歲，剛寫出典型日耳曼風格的《魔王》（Erlkönig），白遼士十二歲，孟德爾頌七歲，蕭邦與舒曼六歲，而李斯特才四歲。他們每個人在培養出自己的反知識份子風格時，都遙望著貝多芬。

儘管貝多芬有著無遠弗屆的驚人想像力，他仍然是理性時代的產物。「貝多芬音樂的奇蹟是，」樂評保羅‧亨利‧蘭（Paul Henry Lang）寫道：「在自由與獨特的個人風格中，仍維持著組織力與說服力。」無論創作了多麼反常的形式、和聲或複調音樂，他的衝動永遠依循著邏輯。就算在寫「極熱情」（molto appassionato）的樂段時，他的情緒仍是理性的⋯他後期作品裡最震撼的高潮是通過對位法出現的，一如《致遠方的愛

人》可證，他不願意屈服於內心情感不是因為笨拙，而是他單純要以專業來挑戰，逼近一種「理性」與「熱情」並存，「無限拓展」與「濃縮」並存的音樂——又是許多對立的特質，並且可以適用於所有的形式與組合，從鋼琴獨奏小品到管弦樂與合唱的史詩型作品都包括在內。至今只有巴哈做到這一點，但是從頭至尾巴哈的風格並沒有多大改變。「我的範圍更大了，要到達我們的帝國可不容易。」貝多芬在給萊比錫的一個友人的信裡寫道。

一八一六年下半年貝多芬在藝術上受到前所未見的孤立。以他在 A 大調鋼琴奏鳴曲 Op.101 上所達到的創新為前提，我們不難想見他會將下一個創作計畫延後將近一年，現在他所有的憤怒精力都轉而集中在卡爾身上。

芬妮‧吉安那塔西歐在她的日記裡寫著，貝多芬拜訪寄宿學校時，他「嚴厲的面容」與「冷酷的行為」，讓她「感到極不舒服。」她猜測他很快就會放棄他的姪子，並發現他已顯露出要掌控一切的意圖。「我問小男孩為什麼哭，他回答說他伯父不准他說」。小卡爾所指何事，芬妮從來沒有機會知道。

貝多芬打算與約韓娜「爭奪」卡爾的決心非常堅定，當九月卡爾開刀治療疝氣時，她寫信要求參與醫療過程，遭貝多芬拒絕。「完全不能讓他見到她，以免 K（卡爾）會改變過去的印象，我們絕不容許此事。」在此同時，他自己則離維也納遠遠的，

住在巴登一個夏季公寓裡。他總是在狀況緊急需要他時脫逃，而當情況好轉時才恣意表

露情感，若有危機需要他表達罪惡感。「你可以想見，我希望知道我的愛兒現在

他也意識到自己自私，並表達罪惡感。「你可以想見，我希望知道我的愛兒現在

過得如何，」卡爾手術後他寫信給卡耶譚。「也許你會認為我是冷漠的

半野蠻人⋯⋯然而知道自己無法替我的 K（卡爾）分擔痛苦，我深感悲痛。」

貝多芬「每個麵包都要與侍者討價還價，」隔天早上他臉上還出現刮傷，因為跟僕人起

一旦 K 情況好轉，可以承受十五哩的旅行來找他，貝多芬的悲痛顯然和緩許多。

芬妮一路陪著這個正在康復的小男孩，小男孩伯父的暴力激動讓她覺得害怕。晚餐上

了爭執。芬妮與當時另一個訪客卡爾・馮・柏西都覺得貝多芬近乎全聾的狀況對當時他

的偏執妄想更是火上加油。「惡毒的怒火在他心中燃燒。」馮柏西在日記裡寫道：「他

憎恨一切，對什麼東西都不滿意，大聲詛咒奧國，特別是他在維也納的生活。他說話很

快，動作很大，常常暴力搥打鋼琴，整個房間都充滿回音。」

這也帶出了「貝多芬是否曾打過卡爾」的疑問，就像他小時候被自己的父親揍一

樣。對此一說我們缺乏證據，不過他肯定曾鼓勵吉安那塔西歐在有必要管教時賞卡爾幾

鞭。作曲家佛斯特（Emmanuel Forster）的兒子曾提到，某次冬天上鋼琴課，貝多芬用

「那種女僕拿來織粗毛衣的鋼製或鐵製織針棒」敲打他凍僵的手指。

我們無法不談這些形象——眼前是一個將近五十歲，緊張、暴躁的男人。然而我們必須承認貝多芬的正面形象也同樣強悍，他的身體與心靈皆充滿力量。卡爾是個聰明熱情的孩子，他聽從貝多芬但不怕他。伯姪倆很快發展出一種緊密的關係，旁人很驚訝地發現貝多芬與卡爾相視時，眼裡居然也會出現快樂的神色。一則讓人感到窩心的軼事是：有一晚貝多芬彈著其他作曲家的作品，小男孩睡著了。當琴音突然出現變化時，卡爾醒過來微笑說：「這是我伯伯寫的音樂。」

同時，約韓娜・范・貝多芬跟每個媽媽一樣，對兒子被綁架一事開始採取反擊。她尋求法律幫助，希望知道如何可以讓邦法法庭改變判決，或至少讓她可以擁有共同監護權。但是只要卡爾還待在吉安那塔西歐的學校裡，狀況便不太可能改變。而一八一七年一整年卡爾都在學校裡。因為那間學校聲譽良好，約韓娜無法主張卡爾沒有受到妥善照顧。有好一陣子，貝多芬允許她一個月見卡爾一面，條件是她必須拿出二千個弗洛林分擔孩子的學費。她被迫賣掉房子才能拿出錢來。這件事讓貝多芬出現難得一見的悔痛時刻：「上帝，神啊，我的避難處，我的磐石，我的一切。」他在日記本裡寫著，「你看見我的內心深處，我為了寶貴的卡爾好，被迫讓他人受苦，這讓我感到多麼難過啊！」但是很快他又與吉安那塔西歐一起計畫要如何驅走約韓娜。

那一年他的健康狀況非常糟糕。大部份時候他受「會引起發燒的嚴重支氣管炎」

折磨，他害怕自己可能得了結核病，經常談到自殺，並且出現了強迫吐痰的習慣。六月時結了婚的里斯從倫敦捎來一封信，勉強讓他高興一點。信中包括一封邀請函，請他在下一季造訪倫敦，並且以倫敦愛樂協會的名義提供他三百個基尼（guineas），請他創作「兩首大型交響曲」。貝多芬接受了，但是接踵而來的病痛迫使他將行程與創作委託往後延。

一八一八年約韓娜的機會來了，經過一個冬天之後，貝多芬的健康持續惡化，他的耳聾已經到了別人必須把問題寫在「對話簿」上才能與他交談的地步。他借了約翰·史采赫店裡最響的鋼琴，掙扎著要完成史上最長的鋼琴奏鳴曲，一首特地為古鋼琴所寫的（降B小調Op.106）。該曲最後的賦格部份充滿不和諧音，加上超過一百個發抖的震音，我們只能可憐他住在節特納街（Gärtnergasse）兩旁的鄰居。用貝多芬自己的意象形容——他居住的「船骸」是前所未見的破，然後他的脾氣也沒有好到哪裡去，甚至曾用一把重椅攻擊他的管家。在一切亂七八糟的狀況下，他衝動地把卡爾從寄宿學校中領出來，並讓他「待在家裡」。

約韓娜為了要準備打這場官司，必須向邦法法庭證明貝多芬在家務方面條件不好，不能成為男孩的監護人。貝多芬自己也了解這一點，於是他雇了一個新管家與新廚子，還有一個全職家教，作為吉安那塔西歐學校的替代方案。但是僱人意味著他要成為

老闆，貝多芬覺得一面要讓僕人們餵飽他，一面他也得餵飽他的僕人，實在是太麻煩了。因為天性多疑，他完全無法信任那些員工，每一毛錢都得爭個半天，而且他瘋狂地監視著家裡的小東西，如抹布、鹽、襪子等，深怕被僕人偷走。他指定家教該教什麼，而下課後這個沒有媽媽的十二歲小男孩還得聆聽貝多芬的不知所云。

他只能盡力阻止約韓娜發現他原來是個無能的家長，避免讓她知道他身心病得有多嚴重。對於這一點，卡爾與吉安那塔西歐是最有力的證人，因此他不讓約韓娜有任何接近他們的機會，他甚至不讓她知道卡爾已經跟他住在一起。當然，約韓娜還是發現了，六個月無法接近兒子的她，著急地買通了貝多芬的僕人。

此事並不難，貝多芬對這批新助手很不好，就跟幾年來他對待無以計數據稱要騙他、毒害他、搶他、背叛他的僕人們一樣。反觀約韓娜給他們咖啡、糖與錢，他們則大力回報她。五月時，就在貝多芬與卡爾要搬到莫德靈（Mödling）之前，他們設法讓男孩與母親暗中見了一次面。這是超過兩年來，約韓娜第一次單獨與卡爾在一起的時光。

似乎有匿名紙條將這次密會告知貝多芬，他的反應是「恐懼」（這是他自己用來形容心理狀態的重要字眼），他轉而把卡爾送到莫德靈的私立教會學校裡，並開除兩個僕人。但是損害已經造成⋯約韓娜已經取得她想要的情報。「這件事讓我嚴重感到心煩意亂，幾乎無法恢復⋯⋯」貝多芬寫信給史采赫夫人說：「不過還沒有必要把我送到瘋

人院去。」

接下來兩年裡，他感覺自己逐漸無法掌握卡爾的狀況，有鑑於隨之而來的嚴重妄想，也許監禁對他來說會是個仁慈的選擇。但若如此，我們便不會見到他開始他最偉大的交響曲，最偉大的變奏曲，最偉大的合唱作品，以及他接下來將完成的偉大鋼琴奏鳴曲。這些作品全都是從精神疾病中產生出來的，彷彿宇宙深處拉出的星雲。雖然它們跟貝多芬日常生活之間的關聯，跟其他作品沒什麼兩樣，也許在那寧靜的漩渦中心，是它們讓貝多芬不至於崩潰。

邦法法庭夏季休會之後在九月開庭，約韓娜馬上向法院訴請要貝多芬不得再控制她兒子的受教育狀況。她的請願即遭駁回，她又再次遞件，引用貝多芬耳聾與健康不佳為證，要求當庭允許她把卡爾送到國家教育機構，帝國皇家大學附設的教會寄宿學校裡去。貝多芬已經開始請家教幫助卡爾準備進入中學，不管法院傳票裡使用的「共同監護人」字眼讓他產生警覺，他用一封精簡的律師信代為回答。

信裡提醒法庭，之前對貝多芬太太不利的判決是基於她「道德上的不適任」，並指責她「思想卑劣」，才會想把焦點移到「她所聲稱的耳聾一事」上。他堅持自己與熟人「用最簡單的方式」溝通，用語中巧妙地避免提到對話簿的事。他聲稱大學附設教會

寄宿學校的探訪規定過於寬鬆，容易讓約韓娜在不受約束下與他的「被監護人」有所聯繫，並強調他為了讓卡爾能獲得最好的教育，已花了許多錢。「連最體貼的父親也無法做得比我更好了。」

十月三日，法院駁回了約韓娜的第二次請願，卡爾成了中學生，同時也在家學習音樂、法語跟繪畫。然後在十二月三日晚上，他決定自己處理這件事，他投奔母親，留下一封責備伯父的信件。

隔日當涕淚潸下的貝多芬帶著那封信來找吉安那塔西歐的時候，芬妮剛好與她父親在一起。「他竟然以我為恥！」約韓娜則表現負責，馬上寫信說她會把卡爾送回來，但是考慮到她「很久沒見到他」的事實，她並不急著在天黑前把他送回貝多芬住處。貝多芬相信在那段時間裡，約韓娜的意圖是要把卡爾拐出城，帶他到貝多芬自己住在林茲的弟弟約翰那兒。貝多芬在精神錯亂下，似乎幻想約翰（他們已有六年不曾說過話）跟約韓娜正共謀要把他的「兒子」帶離他身邊。

「看到這人如此痛苦，看到他啜泣，讓人同情！」芬妮在日記裡寫道。她似乎覺得這戲非常精彩。貝多芬趕緊爭取要官方幫忙帶回卡爾，約韓娜自己則在當天下午四點將男孩帶到警察局裡。約韓娜除了非常堅強之外，顯然對法律事務相當了解。這事件是她申請重新開庭的絕佳機會，而她可不想表現反抗，造成對她不利的狀況。

當晚卡爾睡在貝多芬的公寓裡，並沒有因回家而感到難過的樣子。他是性格冷靜的孩子，跟他滿腹惱怒的伯父不同。這男孩顯然有許多時間，把約韓娜與她的律師想知道的事情通通說了出來。例如：他逃家是怕貝多芬會因為他偷錢買糖果而懲罰他。貝多芬的威脅與卡爾的不當行為都可以作為監護不周的證據。

隔天早上，十二月五日，卡爾又回到吉安那塔西歐寄宿學校。接下來的法律行動無可避免，貝多芬認為卡爾還是有專人照料比較好。「他告訴我這事讓他心急如焚，他必須花些時間才能好好思考，」芬妮寫道：「一整夜他都可以聽到自己的心跳聲。」這句話出自一個聾人口中，聽起來別有說服力。

結果一八一八年十二月十一日成了貝多芬一生中最羞辱的日子。他受召到邦法法庭裡，被迫聽了許多對他極為不利的證詞。約韓娜與卡爾誠實而冷靜地接受質詢，他們表明自己對貝多芬不抱惡意，當卡爾被問到貝多芬是否曾虐待他時，他的回答在法庭報告裡是這樣寫的：「他經常懲罰他，但只有在他該受到懲罰的時候。只有一次受到虐待，那是他回家之後，伯父威脅要勒死他。」

約韓娜並沒有說自己的兒子，只說當她有會面機會時，「孩子並不在場。」為了要支持她重新訴請成為共同監護人，她遞出了一封令人印象深刻的請願書，出自她繼叔哈切瓦（Hofconzipient Jacob Hotschevar）之手。這位顯貴曾擔任許多貴

族孩子的家教，與貝多芬三兄弟都是舊識。他告知庭上他們三人都是怪人。在他接下來的證詞裡，他五度用「怪人」一詞稱呼路德維希，同時他也一再告知庭上，儘管貝多芬對卡爾所作所為皆出自「好意」與「仁心」，然而還是不能讓貝多芬獨自掌控那「擁有引人注目的天份」的男孩，「否則極可能對他不利，造成身體與道德反常。」

約韓娜還有兩份反貝多芬的有力文件。一份是莫德靈教區的神父寫的，表示卡爾不受教又狡猾，單單運用「狠心的母親」一詞就能操縱他伯父的觀感。另一封信是卡司帕・范・貝多芬寫的，抱怨路德維希一千五百個弗洛林的借款強迫他簽署轉移監護權的文件：「如果不是因為久病花了我許多錢，我絕不會簽下這種法律文件。」

貝多芬替自己辯護的方式，只是嘶吼說約韓娜賄賂他的僕人，並說她與莫德靈的神父共謀，企圖讓他難看。他說自己曾跟卡爾談到他母親，他要卡爾「只說實話」，卡爾說過他不愛她。現在貝多芬的計畫是，要不是馬上替卡爾找個全職家教，便是將他暫時送回吉安那塔西歐學校。

然後他發表了一段無可挽回的傲慢言論，速記員記錄如下：「半年後他會把他送到莫克爾學院附設教會寄宿學校裡，他曾聽別人大力推薦那所學校，或者，要是他是貴族出身，他便會把他送到泰雷西亞姆學校[5]。」

5. **Theresianum**，一所專供上流階層子弟就讀的教育機構。

法庭抓住這段證詞。貝多芬兄弟們真的是貴族嗎？「他有文件可以證明嗎？」

三年來，貝多芬一直靠著邦法法庭的貴族裁決確保他能持續控制卡爾。現在他赤裸裸站在那兒，在卡爾、約韓娜與維也納媒體之前，自尊全失。這一刻是他自找的，而他無法撒謊：「范，」他回答：「這名字在荷蘭語裡並不一定只有貴族才能使用。他沒有文件也沒有其他的貴族證明。」

十二月十八日，「貝多芬訴貝多芬」一案被轉到專為平民設立的法庭。新年過後沒多久，到法庭舉行聽證會之前，貝多芬喪失了對卡爾的監護權，約韓娜奪回兒子。貝多芬第一次知道被法律奪去孩子是什麼感覺，他在二月一日寫信給市政法庭，口吻近乎發狂。他的抗議聲明我們並不陌生，但這次他使用的語言若不是帶有性意涵或幼稚意味，就是極端自負：

菲利浦不認為自己將兒子亞歷山大的教育責任轉給偉大的亞里斯多德，是有損尊嚴的事……如此母親，企圖把她兒子拉進她自己粗鄙邪惡的秘密環境裡……喚醒他有害的情慾與慾望……道德教養必須及早開始，尤其是當這不幸的孩子竟得吃這種母親的奶水……

這封信決不是貝多芬接下來的一年內寫過最瘋狂的東西，凡人貝多芬與作曲家貝多芬一同捲入一場充滿訴訟、幻想、陰謀與各種活動的混亂中，最後產生兩樣沈澱……一是給所有相關人士帶來痛苦，二是創造出一首純粹、莊嚴、宏偉而不可思議的音樂。這首音樂作品如史詩般壯闊，必須在混亂停止時才能完成創作。即便如此，一八一九年與一八二○年初，我們有了《莊嚴彌撒曲》的前兩樂章，E大調鋼琴奏鳴曲Op.109的第一樂章，還有《三十三首迪亞貝里變奏曲》（Thirty-three Variations on a Waltz by Diabelli）的其中十九首。不過貝多芬把他為《第九號交響曲》寫的草稿先擺在一邊，這麼做需要一些自制力，因為那充滿想像力的開場在他腦袋裡早已完譜了。

在他其餘較無法掌控的感覺中，有無數的怪物、妖女、騙子還有詛咒他的敵人，讓他「在各方面不堪其擾，像個野獸般遭到誤解，經常受到最卑劣的對待。」這些怪物的領導人當然是那個邪惡的狠心母親，她的胸脯泌出毒藥與乳汁，有時她變成種女巫喀耳（Circe）、成為毒蛇、成為「狂怒的米蒂亞」（Medea）。她「病臭的呼吸」侵入他「充斥著瘟疫的街坊」，散佈「跟我有關的卑鄙誹謗與邪惡影射」。是她在法庭上質疑他的貴族血統，是她讓卡爾逃家，她勾引了神父，她是在安息日飲酒的罪人，用藤條鞭打小男孩的虐待狂。而卡爾，卡爾屬於「畜生母親的毒子。」他麻木不仁，冷酷，竟然兩次——兩次——放開貝多芬的手。「我把他放在心裡，為他流了許多眼淚，那個沒用

的傢伙。」

三月二十六日，市政法庭回應他信件的作法是，指定其中一個督導員圖舍（Matthias von Tuscher）代替他成為監護人。貝多芬很受傷，但並非全然感到氣餒。事實上，是他建議說可接受圖舍成為替代監護人的。市政法庭看似特地去配合這個關係良好的名訴訟人的訴求，但事實上他們實在無法忽視一件讓貝多芬丟臉的醜惡意外：他還負責照顧卡爾的時候，有一次他把他從椅子上拉起來，因為動作太粗暴以至於小男孩的疝氣開刀傷口竟開始流血。

六月時，約韓娜成功地說服市政法庭將卡爾送到布勒林格（Joseph Blöchlinger）所辦的著名男子學校裡去。如果不是因為布勒林格允許她跟其他家長一樣可以去探望兒子，貝多芬可能會尊重這個法院命令。「我的心都碎了。」貝多芬寫信給校長，卻對姪子寄來那封充滿感情的信件不為所動。

路德維希偏執的敵意也轉向了約翰·范·貝多芬。約翰決定與約韓娜一起與市政法庭合作，只為了保護卡爾遠離貝多芬危險的妄想。現在貝多芬的行徑成了維也納的話題。「有人說他是個瘋子，」德國作曲家策爾特（Carl Friedrich Zelter）寫信給歌德提到。在一八一九年夏天與秋初，這說法顯然滿接近事實。雖然我們應該相信貝多芬是一片好意，他對卡爾的愛亦出於真心。他想要「完全」擁有卡爾的慾望非關肉慾。他曾運

用安東妮‧布倫塔諾的影響力讓卡爾得以進入巴伐利亞一間頂尖的寄宿學校就讀，還好市政法庭反對，不然接下來四年他見到卡爾的機會便微乎其微。我們得說，他們兩人之間不可能有任何一丁點性關係存在，在男孩與男人短暫的相處時間裡，每一分每一秒都有人看著，那些住在一起的僕人們、家教，還有大量來拜訪貝多芬的客人。再者，如果約韓娜曾收到任何關於變童行為的暗示或情報，她一定會緊咬不放。

而貝多芬的確也有理由質疑在道德上她對卡爾會有影響，最少，她在金錢與性關係方面還滿隨便的。她在藝術家舞會裡的「夜生活皇后」表現，以及在卡司帕死後不到三個月便多了個愛人，都不是一個負責任母親的樣子。但是卡爾原諒她一如他原諒伯父一樣。他可能還有點崇拜她：記錄顯示約韓娜是個難纏的法律高手，也是維也納城裡少數幾個不怕貝多芬的人。佛洛伊德出生的前七十年，精明如她便已經感覺到她大伯對她的敵意可能源自於情慾，而且也在法庭裡提出這一點。貝多芬十一月的對話簿裡有一行友人伯納（Joseph Karl Bernard）寫的字：「我也知道市政法庭聽到什麼就相信什麼，比如說，她說你愛著她。」貝多芬對此的回答是口語而非文字，但他的回答卻模糊不可聞。

簡言之，約韓娜知道如何折磨他。她另一個刻意刺激貝多芬的作法是，建議讓約翰當監護人。我們不能怪她想出這些策略，貝多芬的法律人脈讓她筋疲力竭，在階級地

位上也是遠遠不及。貝多芬利用魯道夫大公在霍夫堡操作有利於他的輿論。我們甚至還要感謝她在整件事最後發明最有創意的挖苦手法，給一連串卑鄙的故事加了一抹幽默。聰明的她到被擊敗之後才祭出下面之舉。她懷孕了，生了一個非婚生女兒，受洗名為「路德薇卡」（Ludovica）。在當時每個人都多少懂一點拉丁文，大家都可輕易認出那個名字是「路德維希」的女性型。

貝多芬贏得官司的方式類似他作曲的方式：以憤怒的精力航向解決式，重複拖延，由於自己一意求難因此似乎永遠沒有解決的可能。這方法讓最後的解決和弦——由法蘭茲一世自己發出，駁回約韓娜最終請願的命令——跟他的交響曲一樣讓人滿足。在平民法庭訴訟輸給約韓娜三次之後，一八二○年一月七日，貝多芬向帝國皇家上訴法院請願，希望逆轉他之前被逆轉的判決，附上的是四十八頁滿是牢騷的「回憶錄」，照理說這應當足以讓他被關進精神病院裡。但上訴法官卻在四月八日判他獲勝。（貝多芬對三位法官中的其中兩位進行私人遊說，才是主要決定因素。）他們再次相信他可以照顧卡爾，並指定法庭督導彼得斯（Karl Peters）為贊助監護人。判決同意接下來三年卡爾將留在布勒林格先生的學校裡。七月二十四日，約韓娜得知案子終結，當時她肚子裡正懷著小路德薇卡。

貝多芬的肖像檔案中有好幾個空白，我們沒有他母親的肖像，沒有卡司帕或約韓

娜的肖像，但是所有空白裡最引人注意的是一幅現已佚失的貝多芬肖像畫，一八一八年夏天繪於莫德靈，時間就在他失去「貴族血統」前，也在那段他幾近失去理智的時期之前。我們可以看到那幅畫的上半部，因為畫家克勞伯（August von Klöber）曾用文字描述那幅畫，而且部份鉛筆草圖現在還存放在波昂的貝多芬博物館裡。貝多芬站著，風吹散了他閃著藍光的灰髮，他的面容凹陷，但看來黝黑堅毅，他穿淺藍色的寬鬆大衣，大衣上鑲著黃鈕扣，裡頭是白色背心與白領巾。他手裡拿著筆記本與鉛筆，我們可以假設，上頭是《漢馬克拉維》奏鳴曲的部份樂譜。他的表情嚴峻但安祥，而在他腳邊，那倚著大樹乘涼的，是他永遠十二歲的「愛兒」。

第八章　沉默的另一端

「藝術的世界，一如我們所有偉大的創造，主要目標即是自由與進步。」貝多芬在寫給魯道夫大公的信裡這麼說。當時卡爾已經順利進入布勒林格學校裡就讀。

他聽到消息宣告魯道夫將升為樞機主教，並在一八二○年三月九日受任命為奧慕茲（Olmutz）大主教之後，心中便有個想法。這想法讓他在大公了不起的音樂圖書館裡鑽研了好一陣子。他想要為那個日子寫一首彌撒曲，讓世人知道貝多芬還有能力創造出天國般的音樂效果。「當我寫的高級彌撒曲在您殿下的莊嚴儀式上演奏，將是我生命中最光榮的一天。」他熱烈地說。他認為魯道夫可能也期待能更顯榮耀。「神會給我啟示，」他匆匆補充道：「這麼一來我貧乏的才能也能為那莊嚴的日子奉上榮光。」

如前面所提，貝多芬確實在一八一九年寫了《莊嚴彌撒》的開場樂章——包括慈悲經（Kyrie）、大型的榮耀經，甚至還寫了一點更巨大的信經（Credo）。但是他開始從這些開場篇章看出籠罩其上的作品規模，這讓他了解他不可能即時在大公就任之前完成。因此他將它擱在一邊，專心打最後階段的官司，官司後期與魯道夫的升職時間重疊了一個月。

他同時從教學與訴訟之中解脫了。貝多芬很高興能用這些時間來換取身為藝術家的兩個渴望：「自由與進步。」貝多芬很少討論作曲的創作面（也許他覺得那非言語能表達），因此他寫給魯道夫的信值得深思。他說得很清楚，沒有學問知識的累積，不可能達到「自由」——超越限制的想像力，與「進步」——持續不斷的原創實現。我們必須研讀巴洛克時期的大師，他們的音樂與莫札特與海頓都不一樣。「在那之中，當然只有德國的韓德爾與巴哈是天才。」但就算是那些比較沒有才能與名氣的音樂家，或是再早一點，回溯到帕勒斯提那[1]時期，都有一些我們可以學習的地方。貝多芬崇拜他們創作的對位旋律中的複雜性。「我們現代人，」他告訴魯道夫：「在完整性上遠不及我們的祖先。然而我們愈趨精緻的習慣拓展了我們許多概念。」

以獻給魯道夫的《漢馬克拉維》奏鳴曲為證，他詳列了許多自身風格的要點：大量的自由轉調與變奏，入無人能至之境的前衛感，臻至完整性的密集對位樂段，意外昇華轉如喜歌劇，[2]一般輕盈富旋律性的樂段，以及一種與長度無關的整體延展感——儘管我們很難想像會有哪首賦格可以比《漢馬克拉維》最後一章還要長了。貝多芬顯然不像認同先人一樣認同後人，他對舒伯特一無所知。而同樣在這種賦格裡，荀白克與布梭尼[3]追隨了巴哈，貝多芬自己則創作了鋼琴所能發出的最可怕聲音，直到晚年的李斯特才算與他有志一同。

相對之下，《漢馬克拉維》的慢板樂章瞻前又顧後，它結合了過去、現在與前衛

的構想，創造了具永恆質感的音樂。那是（如果大公殿下的痛風手指可以彈奏的話）巴

哈式的旋律綻放成讓人猜不透的華麗裝飾，令人暈眩的調性轉換，奇怪的舞蹈節奏，驚

人的沉默，歌劇似的換幕，義式與法式樂句連接，加上貝多芬專屬的聲音效果：低音

部的「騰躍」聲，弦樂器加弱音器及不加弱音器的持續輪流演奏，以及不規則的單音回

聲，如風鈴音。其中最顯著的就是和聲中的空曠感：在同一個重心中心曳引下，鋼琴最

高與最低音域之間的距離是前所未見的。4

由此可見貝多芬在尚未開始創作《莊嚴彌撒》之前，便已經達到他為人所知的風

格。如今魯道夫的「莊嚴大日」已經過去了，貝多芬不再急於完成這首作品。他決心讓

這曲子成為鉅作，從《費德里奧》與《英雄》交響曲的經驗中，他知道傑作有其專屬的

1. 帕勒斯提那（Giovanni Pierluigi da Palestrina, 1525-1594）：義大利文藝復興時期的作曲家，是十六世紀羅馬音樂學院的代表，對羅馬天主教會音樂發展有重要的影響。

2. Opera Buffa，十八世紀中期起源於那不勒斯的一種喜歌劇體裁。從歌劇幕間演出的間奏曲發展而成。

3. 布梭尼（Ferruccio Busoni, 1866-1924）：義大利作曲家、鋼琴家與指揮。

4. 原作者註：多半是出於貝多芬的要求，維也納鋼琴製造家必須將樂器的音域拓展到六個半的八度音（共七十八個琴鍵）。

時勢與力量，目前他還沒有三十歲時期曾有的那種靈感回奔的跡象。但是他持續不斷有各種想法冒出來，如今他不再掙扎著想要將它們琢磨至完美境界。這些日子他主要工作是避免老調重彈⋯⋯絕對不要寫出那種傳統的音樂樂段，就算是莫札特曾寫過也不要。他必須抓住、測量每個音符的力量，然後在腦袋的隔音箱裡「聽見」那些聲音。

又聾又近視，貝多芬經常抱怨自己「感官受限」，而事實上當他調整自己適應「沉默的另一端」的生活時，他的音樂在聲音上更加豐富了。英國人約翰・羅素（John Russell）在一八二○年拜訪維也納，是少數幾個親眼看見貝多芬在鍵盤前與自己溝通的人⋯⋯

當他彈奏極弱音時，通常一個音符也沒彈出來。他用自己「心靈的耳朵」聽見那些音，而他的眼睛與那幾乎無法察覺的手指動作，在在顯示他正跟著自身靈魂的曲調經歷一種逐漸消逝的層次變化，音樂家聾了，樂器跟著啞了。

貝多芬甚至從崩解的聲音中創造藝術──舉例來說，在他替歌德的《平靜的海與幸福的航行》譜曲中，當表達死亡般平靜的音節，彼此分離時，每一個個輕嘆的子音都伴隨撥奏技巧，讓乾燥的指尖輕拂過琴弦。

有時他的殘疾讓他估算錯誤，例如第八號交響曲第一樂章，在即將回到主題的地方，管弦樂的巨響蓋過了低音。但是這類例子仍是少數。貝多芬晚期作品裡類似的時刻只有程度上的不同。他「聽見」不和諧音，就跟他從《莊嚴彌撒》的寂靜的「因祂神聖」（et incarnates est）唱詞部份聽出那縝密計算的細微差別一樣。那部份仔細地加註「非常溫柔」（dolcissimo）的表情記號，需要弦樂出奇節制地加入封閉無調性的和聲，彷彿加入一組文藝復興時代的六弦提琴。在男子唱詩班的歌聲中，獨唱稱頌了瑪麗懷胎的神秘，同時長笛獨奏像鳥兒一樣，以極高的頻率吱喳響著：如白鴿的聖靈。

貝多芬研究彌撒曲與神話，他有可能讀到一些中古世紀神學家所抱持的一個信仰，認為處女是經由耳朵而懷孕的。某個面向看來，他也曾經由同樣的管道，第一次在波昂聽見教堂鐘響與葛利果聖詩歌聲，而獲得了陶醉的經驗。但是我們不應該再猜下去了。神秘經驗引出了音樂與宗教的神秘性。貝多芬在人生晚年不再抱怨耳聾一事，他傾向將靈感來源隱藏起來。

談到個人信仰，貝多芬便不那麼害羞了。卡爾跟他住在一起的時候，他堅持早晚

5. 「To-des-stil-le」為死寂之意。

都要跪地禱告。壓力大時，他以傳統的虔誠語言說話寫作。但是他不上教堂，年輕時在波昂當管風琴師早把他對儀式的耐心用光了。傳統的天主教對他來說不如一般自然信仰重要，若要大致形容，自然神信仰的特點便是無拘無束。夏季時這信仰更回到一種更模糊的泛神論，異教式的音符（指吹笛的牧羊人），從遠方傳來。「當然灌木叢、樹林與岩石會發出人渴望聽見的聲音。」他寫道，但沒發現自己下意識與華茲華斯相呼應。他最鍾愛的一本書是史多姆（Christoph Christian Sturm）的《反思神在自然領域的大工》（Betrachtungen über die Werke Gottes im Reiche der Natur）。他覺得自己的《田園》交響曲是宗教表達，而非音樂印象主義，因此特別注意把模仿鵪鶉、杜鵑與夜鷹的部份定型化，才不會被說是天真的「音畫」效果。

然而他為了創作《莊嚴彌撒》所作的研究，無可避免地激發了他對基督教神學的興趣，同時官司的遺痛讓他在各種宗教文字裡尋求慰藉。他與安東妮的友人，天主教自由改革家塞勒爾（Johann Michael Sailer）通信，也抄寫來自地中海地區、印度與遠東的心靈箴言。三句內容重複的古埃及箴言讓他印象深刻，他用大寫字母把它們全抄下來，並用玻璃表框：「我即是我，」「我便是現在、過去、未來；沒有世人曾經掀起我的面紗。」以及「他獨自一人，從此才存在萬物。」這些文字與他的自負相呼應，而我們也能從彌撒的四音主題「Cre-do, Cre-do[6]」聽見一個個音節的自我認同。

貝多芬花了三年時間，用一塊又一塊的音石，建立起此曲巨大的結構。加上他已經寫好的部份，他總共花了整整四年才完成，這是他費時最久的創作。他中間曾暫停，但是仍集中了長時間心無旁騖的精力——二十九個月——在這曲子上。在這段時間裡，他又拾回多產的能力，寫了大量頂尖的鋼琴作品。若不算歌劇《費德里奧》，《莊嚴彌撒》便成了他最長的作品：整整八十分鐘的音樂，雄偉、深入、飄逸、原始等各種風格輪流出現，說到它要求歌者與聽眾配合的不妥協姿態，更可用殘酷來形容。貝多芬無疑認為這是他的傑作，並也這麼說了（雖然再來還有作品會讓他改變主意）。這首樂曲是他信仰的表現，也是所有技巧的實現，完全等同於巴哈的 B 小調彌撒，而組織完整性甚至超越了那首偉大作品。巴哈從早期為不同功能所寫的音樂中築起那首彌撒，貝多芬也在同樣一塊基石上裁切琢磨。

在魯道夫就職後，恢復信經創作之前，他接受了三首新鋼琴奏鳴曲的創作委託，那年夏天一回到莫德靈安頓好，他便開始寫第一首（ E 大調 Op.109）。這首曲子從一小撮只有兩個音符的動機發展起來，浮在他的草稿本上，與《莊嚴彌撒》的設計同在一起。貝多芬晚年風格的弔詭在於，他的音樂屬巨型主義，卻能容納微型細節——這也許

6. Credo為信條之意，亦是《莊嚴彌撒》的信經。

就是他寫給魯道夫信中說的「精緻」與「拓展的概念」。

在一首又一首的奏鳴曲，與按部就班創作的彌撒曲之間，貝多芬開始顯出早衰的跡象。以現代醫療研究用語來說，自維也納會議後他變成了「一個永遠無法康復的病人。」到一八二○年十二月十六日他五十歲生日之時，他累積的病痛計有：潰瘍性結腸炎，風濕，肺炎，發燒，心臟衰弱，迅速惡化的視力還有一再復發的嚴重頭痛。然而相對之下，之前有好長一段時間他都維持得不錯，他矮壯過動的身軀還有力氣表達欣喜。

但整個一八一二年他幾乎都在生病中度過。先是由風濕所引起的六星期高燒。「所有藝術界的朋友都擔心他，」《大眾音樂新聞報》如此報導。他也得了長期黃疸，可能因肝病所致。他感到自己的身體正邁向死亡。五月，拿破崙死亡的消息讓他飽受打擊，因為長久以來他一直認同那個普羅米修斯的形象。現在他自己的生命之火也逐漸熄滅，他拒絕寫一首悼念作品，「我已經為那場大災難創作了一首適合的音樂了」──說的大概就是《英雄》交響曲的送葬進行曲。或他其實想到了十九歲時為另一個皇帝寫的送葬清唱劇？下述幾件事也許有其意義，大約就在這個時期，貝多芬開始談到他要回萊茵地區的故鄉，「看看我父母的墳墓，」並特別指出自己可能會死於腦中風，就跟他祖父一樣。

同樣是那一年，他對約瑟芬的死沒有發表任何意見。雖然他仍繼續與「不朽的愛

人」通信，使用的語言也努力不讓她丈夫起疑，他對女人不再表現出感情上的興趣。他晚年的朋友、助手與安慰他的人清一色是男性。他仍然會與人笨拙而怪異地調情，需要的時候也會上妓院。在他的對話本裡有一段值得注意的邀請：「你想跟我妻子睡覺嗎？天氣很冷。」也許是開玩笑，但寫出這段話的卡爾。彼得斯正要出城幾天，而彼得斯太太在床上則是出名的好客。顯然貝多芬只受她招待過一次，因為後來在同一本對話本裡，彼得斯拿「只來找我妻子一次」一事逗他，而另一個朋友則寫道：「我向你致敬，喔，阿多尼斯！」

貝多芬仍有在怪時間聽見怪聲音的毛病，但是大部份時候他連附耳尖叫都聽不見。越來越多時間他以鏡片來「聽」，他熱切詳讀別人寫下的問題，健筆如飛地回答。當別人練習他的作品時，他觀察手肘與指頭的動作，演奏者若脫稿演出他可以馬上看出來。他作曲時越來越不需要鋼琴，但是當英國鋼琴公司布洛伍德（John Broadwood & Sons）送給他一架有六個八度音的鋼琴作為禮物[7]。

我們會猜：也許降 A 大調鋼琴奏鳴曲 Op.110 最後一個極強和弦，曾在那台鋼琴的音箱裡迴響。一八二一年聖誕節那天貝多芬正好完成那首作品。除了正在寫的彌撒曲，

7.
後來這件歷史悠久的樂器歸李斯特擁有，現在則存放在布達佩斯的匈牙利國家博物館。

Op.110是他生病那一年裡完成的，唯一一件實實在在的作品，而且大部份還是被腹瀉折磨得不成人形時寫的。新年時他受耳痛所擾（「這種時候就會發作的老毛病」），還有接下來好幾個月的「胸痛風」，有兩個月他幾乎只能躺在床上。然而他的創造力突然又冒出來了，一八二二年除了完成《莊嚴彌撒》的第一份草稿之外，他開始策劃「兩首偉大的交響曲，彼此都不同，每首都與我所創作過的交響曲不同。」他寫了他最後一首鋼琴奏鳴曲，C小調第三十二號Op.111，以及十一首鋼琴小品Op.119，《劇院獻曲》（Consecration of the House）序曲，還有數首合唱曲與歌曲。最後他完成了自己最大型的鋼琴作品，他曾暫時擱下這組曲子好一陣子⋯《三十三首迪亞貝里變奏曲》Op.120。此曲立即成了一個規模龐大的惡作劇，同時也是嘔心瀝血的傑作，歷史上唯有巴哈的《郭德堡變奏曲》能與之匹敵。

一八一九年，維也納音樂出版商安東尼奧·迪亞貝里（Antonio Diabelli）邀請五十個作曲家，包括舒伯特與當時匈牙利的年輕天才李斯特在內，替他一首輕快的創作主題各寫一首變奏。貝多芬拒絕跟這些後學扯上關係，並說那首曲子跟「鞋匠的補釘」一樣。但是隨後他發現那首華爾滋的和聲結構太妙了，強悍地足以撐住任何音樂的重量——後來他果然用了三十三首彷彿出自三十三個作曲家之手的變奏曲，證明了這件事。他寫的每一首都比迪亞貝里的五十首要好，一八二三年六月當他的變奏曲要個別出

版時，出版商寫了一則具罕見說服力的促銷廣告，到現在都還適用：「我們在這裡獻上這組非比尋常的世界級變奏曲，一組值得與任何不朽的老古典作品並列的偉大重要傑作。」

貝多芬把《迪亞貝里變奏曲》獻給安東妮・布倫塔諾，自此音樂與她對他來說代表了什麼意義，盡在不言中。

如今貝多芬已經準備好，要開始寫他延滯許久的《第九號交響曲》，以及三首受俄國鑑賞家加利欽親王（Prince Nikolas Galitzin）委託的弦樂四重奏。源源不絕的音樂想法在他腦中流動（「我感覺好像才剛開始作曲一樣！」），他必須先處理掉最重要的包袱：《莊嚴彌撒》的大型手稿。彌撒曲手稿還沒賣出，這全然是貝多芬自己的錯。迪亞貝里曾與他商量，只要他同意可以馬上出版，就出價一千個弗洛林買彌撒曲，另加二百個弗洛林買變奏曲。但貝多芬最新的執迷似乎是替那首彌撒作行銷。現在他已經確保卡爾是他的兒子與財產繼承人，他希望彌撒曲能讓他變得比有錢還有錢，比有名更有名。他堅持這首彌撒是「我到目前為止寫過最偉大的作品，」應該要保證他不只經濟無虞，更得讓他永垂不朽。

甚至在一八二○年魯道夫就職之前，便有極多人表達對樂譜有興趣。貝多芬再度大受歡迎，大部份得歸功《費德里奧》，該劇又重演了數次，讓倫敦、巴黎、萊比錫、

柏林與維也納的出版商更加興奮。然而他們一個一個都收手了，貝多芬與他們打交道時的欺瞞態度，讓出版商感到不解與憤怒。從此之後，尷尬的「聖傳作者」們一再試著要證明，《莊嚴彌撒》背後的天才，心地並不像樂譜譜號那樣扭曲。

提到「聖傳作者」這個詞，在這裡我們得介紹辛德勒（Anton Felix Schindler）。他是那種蒼白乏味的年輕學生，遇到偉人就如吸血鰻一樣貼上去。一八二二年十一月，辛德勒開始緊跟著貝多芬。他本是個有抱負的小提琴手，但當他見到貝多芬困在洽談彌撒的過程裡，並急需一個助手時（格萊興斯坦男爵不再擔任經紀人之後，本由奧立瓦（Franz Oliva）接手，但是他被調回聖彼得堡去了。）他便放棄小提琴學習了。辛德勒死後所傳下的形象，包括標準的「貝多芬友人」，以及偽造文書成為那本影響深遠卻大量扭曲事實的傳記作者。然而這些都無損他對貝多芬很好的事實，直到後來兩人因吵架而分離，但他最後還是回來了。

從對話本看來，我們不知道一開始貝多芬有多信任辛德勒，但是一封現存的信件，日期為一八二二年十一月二十二日，確實說明了貝多芬為了要議價，將《莊嚴彌撒》變成兩首曲子。「這是關於彌撒的狀況，」貝多芬告知萊比錫的彼得斯出版社：「我已經完成了第一首，但是另一首還沒完成。我還不知道你會拿到兩首裡的哪一首。」然後接下來是冗長的抱怨，說這些事讓他分心無法工作。各方不斷來騷擾……」

那一年早些時候他特地將《莊嚴彌撒》以「至少」一千個弗洛林的價碼賣給彼得斯出版社，但是彼得斯只是眾多受騙出版社的其中一個。第一家以為可以以九百個弗洛林拿到彌撒合約的是波昂的出版商新羅克（Nikolaus Simrock of Bonn），他曾盛大出版《克羅采》奏鳴曲。貝多芬一面創作彌撒的信經部份，一面指定了安東妮的銀行家丈夫，法蘭茲‧布倫塔諾成為他的出版經紀人，開始從他身上榨錢，預支合約裡的款項。

一八二一年，他向布倫塔諾表示彌撒已經寫完了，同時偷偷地以一千個弗洛林的價錢賣給柏林出版商阿道夫‧許萊辛格（Adolf Schlesinger）。許萊辛格殺價，以九七五個弗洛林買了（或他以為他買了）彌撒曲，同一時間貝多芬又用一千個弗洛林將譜再賣給維也納的阿塔里斯，先接受了三六〇個弗洛林的預付款。錢都還沒落袋，他又把譜賣給維也納的阿塔里亞出版，寫了上頭那封「彌撒有兩首」的信給彼得斯，然後威脅新羅克得提高價錢到一千個弗洛林才行。到了一八二三年，《莊嚴彌撒》又進化成三首，沒有任何一個出版商親眼看過譜。接著他密謀要從原稿生產美麗的複印稿，供皇室貴族私人訂閱。他希望這麼做可以讓統治階級紛紛用金錢支持他，頒給他獎章。貝多芬一份複印稿要價五十個達克特金幣，並同意一段時間內不得出現大眾印刷版的樂譜，在這兩項共識下，總共有十人訂閱。包括了俄皇亞歷山大，法皇路易十八，與永遠忠誠的魯道夫（貝多芬的音樂似乎從來無法吸引皇帝法蘭茲一世）。就是在這個時候，迪亞貝里想用一千個弗洛林買

下彌撒，但就算貝多芬如此貪婪，也會擔心在那些贊助人拿到複印稿前，把他們的獨家樂譜再賣掉會有什麼後果。因此他至少等到某些訂閱者手中的複印稿墨水乾了之後，才又把彌撒再賣給另外一個出版商──這次是阿道夫的兒子莫里茲‧許萊辛格，他在巴黎有另一間出版社。萊比錫的普羅比公司（Probst）也接到了類似的合約。同時，緬因茲的碩茲（Schott's Sons）請他為他們的雜誌寫一篇文章，他拒絕了這個請求，卻用一千六百個弗洛林的價錢一起將他的彌撒與新交響曲賣給他們──他已經從私人訂閱中淨賺了差不多這樣的錢。（一個月後他又用一千個弗洛林將交響曲賣給普羅比。）最後《莊嚴彌撒》的樂譜終於在一八二五年一月送到了碩茲那兒。

這些還只是六年來貝多芬對出版商所出過最差勁的老千，其他還有許多大大小小的作品都出現過同樣的一稿多賣。雖然貝多芬得靠辛德勒與其他仲介幫忙，但我們沒有證據顯示，除了他自己之外的其他人有意欺瞞。到底他是否有意識──意思是說，在腦袋清楚下──貪財背德，此事很難說。持平地解讀他的商業書信往來，你會看見一個智慧高但不安全感更高的男人，一般認知上會覺得他不適合處理自己的事務，因為他每天想像、希望或承諾的，對他來說只有當下是真實的：現在比昨天簽的合約更真實，比任何長期欠款更真實。他唯一真正了解的貨幣是音樂。他面對那些要他償還預付款的法律信件，反應是給他們一袋尚未出版的小玩意兒，或是一首「快要完成」的新作──那是

貝多芬口中「還沒開始」的意思。

他算術不行的事實——他不會乘法與除法，加法與減法也常常出錯——並沒有阻止他在生命中最後幾年變成算計狂。沒有一塊紙張空白處或廁所門板能逃過他的計算。對貝多芬來說，挑戰能鼓舞人心。問題越難，他越興奮。「困難之美，之好，之偉大。」在意氣相投的音樂理論世界裡，那帶來了美感與秩序。換到生意上，一如某個同情他的友人所說，那讓他「頭腦不清」。

某種程度上，身為出售自身商品的商人，頭腦不清將是個大麻煩。他用在《莊嚴彌撒》上的技倆雖招來利益，同時也給了出版商們無法信任他的印象。「老天爺行行好，千萬不要跟貝多芬買東西！」一個倫敦出版商警告經紀人尼特（Charles Neate）。但從貝多芬處理事務的方式，我們可以輕易看出他有一種不顧一切的衝動——顯然那也可以從他一輩子的舉止裡看出：他有衝動要擁有，控制每件事與每個人，不管他夠不夠格。奧國詩人葛利爾帕澤（Franz Grillparzer）一邊在胸口畫十字一邊說貝多芬「變成跟野獸一樣」。

他留下的一千七百封信件中，大部份與商務交易有關。主要可以看見一個性喜操縱的人，出現，計畫，拖延，指揮，欺騙，重來，拒絕，許多時候大言不慚地撒謊，叫人驚訝的是，真正發怒的受害者竟極少。（法蘭茲・布倫塔諾是其中一個，他從來沒有

原諒貝多芬。）在某種更高層的感覺上，貝多芬的音樂也是性喜操弄：主題或和聲群，幾乎一定是成對被放在一起或被分開，為了營造混亂被打散，然後又被放在一起，那強迫的力量大到彷彿每一對都被焊在一起似的。

那股力量在一八二二年尾達到最強，當時他一天工作十八小時，興沖沖地修改《莊嚴彌撒》的最後一章。「感謝上帝，貝多芬又能寫曲了。」兩個來自國外的創作委託幾乎同時出現：加利欽親王要他寫「一首，兩首，或三首新四重奏，」另一封信則是里斯捎來的，他代表倫敦愛樂協會，以五十英鎊的價錢希望貝多芬寫一首新交響曲。雖然第一個委託有利可圖的潛力大上許多（加利欽願意付任何價錢），但他渴求迎戰另一個委託案的巨大挑戰。貝多芬兩個委託都接受了，他給親王一個可遇而不可求的交稿日期，然後一頭鑽進《第九號交響曲》的創作裡。

在他所有的作品裡，這是構思最久，也是最野心勃勃的嘗試——甚至超過《莊嚴彌撒》——他要用上所有樂器與合唱的技巧。之前我們提過貝多芬在少年時曾經發誓要將席勒的〈歡樂頌〉「一詩節接著一詩節」把它轉為樂曲，還有一八一五年一個星夜裡出現在他腦裡的主題旋律，以及一八一七年寫的，充滿想像力的美妙開場。

有多美妙呢，我們可以從一八二四年五月七日它在維也納的凱納索索劇院（Kärnthnerthor Theater）造成的效果略窺一二。滿場觀眾的情緒高漲，因為早幾年已有

謠傳說貝多芬不再尊敬維也納的音樂口味，而且加利欽親王也已經第一個排隊要在聖彼得堡舉行《莊嚴彌撒》首演。此話不假，而且加利欽親王也已經第一個排隊要在聖彼得堡舉行《莊嚴彌撒》首演。三十個有影響力的奧國人在《劇場報》（Theater Zeitung）上寫了一封公開請願書，央求「我們所有人所公認世上最重要的人」，不要拒絕讓維也納第一個聽見「出自您手的最新鉅作。」貝多芬受寵若驚，他同意在維也納首演，並讓辛德勒去張羅他生命裡最後一個盛大的音樂會。

音樂會裡，因為彌撒非常長，他們只表演了三部份，加上《劇院獻曲》序曲，中場過後，便是宣傳上說的「偉大的交響曲，終樂章將有獨唱與合唱一起演出席勒的詩歌〈歡樂頌〉。」貝多芬無法指揮，原因不必重述，但他與烏姆勞夫一起站上指揮台，替全部四個樂章決定速度。

因此，是貝多芬的第一拍展開了交響樂史上最具革命性的聲音：先是一個悠長，幾乎聽不見的上方五度音A，看似沈靜但充滿風暴，在雲層上，彷彿遠方閃電投影，是一系列破碎的五度音，極弱又極慢地落下。不斷重複，沒有漸強，但越來越多，而同時籠罩的五度音沒有讓我們有越來越快的加速感。奇怪的管樂器加入低音部A音，（是整個宇宙都正在調音嗎？）然後，意外在弱拍處出現了巴松管低音D。仍然沒有漸強，我們隨即感到演奏廳空間多出了一個面向，這不是A調交響曲，而是D調的史詩。現在那

碎五度音開始發狂地繁衍，低音嗡嗡漲成低吼，由所有元素組成的巨大主題旋律以極強音砸了下來。貝多芬的《第九號》來了，再來的世紀裡，每個交響曲作家掙扎著想寫出更響亮的作品，但都徒勞無功。

下列這事是何時發生的，各家有不同說法：要不是在詼諧曲後（驚人的鼓聲獨奏在弱拍閃爍主題旋律），便是在合唱終樂章後（以高潮的雙重賦格讚美歡樂並擁抱大眾），不管是在哪一個時候，觀眾歡欣鼓舞，而貝多芬背對音樂廳站著，沉醉在面前的樂譜裡。這時其中一個獨唱，女高音卡洛林．恩格（Caroline Unger）只得輕輕拉住他大衣袖口，帶他轉過身去，他才見到了滿場激動歡呼的觀眾。

「我這一輩子，」辛德勒稍後在對話本裡寫道：「從來沒有聽過如此瘋狂卻真摯的掌聲。」事實上，這首交響曲被癡迷的大眾打斷四次，直到城市警察官員要求保持秩序才停止。只有皇家包廂裡安安靜靜，理由很簡單，包廂是空的。十年前在《光榮時刻》首演上，貝多芬是歐洲貴族的最愛，而現在，也許這是他音樂事業裡最奇異的轉折點──他竟成了人民的英雄。《第九號交響曲》史無前例地成功（他必須馬上安排加演），而且貝多芬完全沒有屈尊俯就，勉強敲下最流行的音符。鑑賞家們尊敬它嚴謹的對位法與複雜形式，也讚嘆細節：如在慢板樂章主題，那個在C音上的長倚音，尖銳地幾乎讓人無法承受。但大眾則感受到，那段國歌一樣的終樂章曲調，還有那最後針對

「人類全體」的祈願五重唱在對他們說話，讓人不由自主跟著一齊唱。

四年前，約在貝多芬贏得卡爾監護權，並開始從一片音樂與精神混亂中解脫時，與他同時代的形上學哲人雪萊（Percy Bysshe Shelly）出版了一首偉大的詩作，碰巧叫做〈普羅米修斯獲釋記〉（Prometheus Unbound）。序詩描述了一個難忘的景象：「心靈的雲朵正在釋放收來的閃電。」雖然雪萊是在描述即將誕生的浪漫主義，他的暗喻也可以用在《第九號交響曲》開場上，當時貝多芬已經構思好整個形式，音樂裡充滿了浪漫風格，就在暴風雨終於來臨時：許多跳躍的律動與渴望的和聲，一如閃電。

雪萊再來的文字也很符合這首曲子，他寫道：「體制與民意之間的平衡……即將恢復。」藝術家貝多芬釋放了他最後一件公開作品，此曲由上流社會所委託，但同時受到民眾的愛戴。現在，在一八二四年夏天，他可以自由地投入他自接下《拉祖莫夫斯基》四重奏以來，一直想做的事：致力於音樂中最具理智的形式。

貝多芬自由了，除了得馬上替約翰‧范‧貝多芬寫幾首鋼琴小品，而約翰是個連什麼調都分不出來的人。兩兄弟曾對卡爾的教育方向意見不合，但現在已經重修舊好。部份原因是，約翰已經富有到可以退休在靠近克里姆（Krems）的葛耐森多夫（Gneixendorf）買下一大塊地，同時在維也納城裡還保有一幢公寓。路德維希的財務爛賬常常需要救急，而約翰總是非常大方。因此他必須跟他打好關係，容忍他，有時也得還

錢。約翰是老好人，面對有名的哥哥總是覺得自卑，而且一直都渴望那些有品味的人可以接納他。因此他很高興收到這組小品禮物，這足以讓他原諒路德維希當時欠他的一千五百個弗洛林。

貝多芬花了點時間，毫不領情地開除了辛德勒（「我有種恐懼，覺得有一天我會因你而遭致大禍」），然後回到巴登寫了這六首鋼琴小品Op.126。六月時，他決定用他「英雄時期」作品最常見的調性降E大調來寫第一首受加利欽親王委託的弦樂四重奏。他彷彿向年輕的自己與莫札特與海頓的鬼魂致敬，先寫了三個豐富的主和弦、屬和弦及下屬和弦和聲——那是古典風格的樑柱，然後讓最後一個和聲在音樂裡飄散，不新，不古，而是經典。沒有任何一個作曲家，甚至連盲眼的巴哈或是八、九十歲的威爾第，都不曾如此完全地超越自己年輕時的音樂。

貝多芬的創作生涯又維持了兩年半。在最後這段期間，伴著長期削弱他身體的病痛，他以降E大調弦樂四重奏Op.127完成了加利欽的委託，然後又寫了兩首，降B大調Op.130跟A小調Op.132。他無法停止源源不絕的靈感，接著又寫了最後一對曲子：升C小調Op.131與F大調Op.135。一般都同意，這全部五首加上《大賦格》，足以代表西方樂器音樂的巔峰。貝多芬則將Op.131視為自己最完美的單曲。

除了克爾曼[8]與溫特[9]，啟發性十足的技巧分析之外，任何形容這些四重奏作品的文

字都顯浪費。它們用最精準的語言替自己發聲——舉例來說，你會突然聽見《致遠方的

愛人》那渴望的主題旋律，從升C小調四重奏的音窗裡飄出。對一個細心的聽眾來說，

貝多芬對逝去愛情的召喚，與莫內《繫紅頭巾的女人》[10] 裡年輕女人在窗外的影像，同

樣讓人悸動。

一八二四年秋，卡爾滿十八歲。他是個圓滑、吸引人的年輕人，貝多芬對他的佔

有慾已比當年和緩，但對他來說仍是主要問題。現在他是維也納大學的哲學系學生，與

伯父同住，嚮往軍旅生涯。十八歲正是男性性慾高漲的年紀，卡爾偶爾在外過夜，他認

為那是他自己的私事，但卻讓貝多芬又憂慮又憤怒。他幻想卡爾與管家有姦情，遂安

排別人監視他：「每個人都會擔心正在成長的年輕人，這種如蛇蠍的惡毒口氣是怎麼回

事？」他對卡爾最好的朋友抱著強烈敵意，伯姪兩人，或說「父子」之間的爭吵大聲到

他們在約翰尼街住處的房東請他們離開。

不出意料，貝多芬反對卡爾從軍，若他從軍很可能便得遠赴他國。一八二五年

春，卡爾順應潮流進入綜合技術學院讀商，貝多芬又搬到巴登，嚴重的結腸炎與肺病

8. Joseph Kerman，美國音樂學家，曾為加州大學柏克萊分校教授。

9. Robert Winter，加州大學洛杉磯分校音樂教授。

10. 原作者註：這幅畫現存在克里夫蘭美術館（Cleveland Museum of Art）。

讓他非常衰弱（「我吐了好多血……經常流鼻血」），同時又鎮日擔心姪子會離家而去。這期間家裡捎來的三十五封信讓卡爾根本無法專心課業，信中滿是抱怨、大量的購物清單，要他週末回家，表達關愛，索求同情（「我越來越瘦了……我現在又是哪裡受傷了，受折磨？」）。卡爾安排不出時間回家看他，讓貝多芬絕望震怒，有一封信還署名「你不幸的父親或最好不是你父親的人」。他威脅不替卡爾付學費，咒罵他是個賠錢貨。約翰（再度與路德維希疏遠了）與約韓娜又成了他的假想敵，另外加上約翰的太太與繼女，「他那與混蛋與胖子一樣的妓女……那些比我低等許多的生物。」

貝多芬顯然又身陷另一場偏執妄想的風暴裡。然而同時他也寫下這些作品：他的腸炎正逐漸康復，他寫了A小調弦樂四重奏Op.132的慢板樂章，在上面寫著「一個病人在康復期對對上帝的讚美詩。」從白鍵開始的古希臘利地亞調式[11]（Lydian mode），散發出一股超自然的平靜。

那年秋天，貝多芬搬到維也納的黑西班牙人之屋（Schwarzpanierhaus，因曾有西班牙聖本篤修會修士居住而得名），經證明此處是他最後一個居所。他被喚作「西班牙人」的日子早已不再，現在他的面容灰黃，頭髮斑白。

那個夏天卡爾很高興可以自己住，但秋天只好心不甘情不願搬進了他們的新居。

年輕人受不了又要在貝多芬強制監視下度過另一個秋冬，他的情緒逐漸崩潰。他在

一八二六年又積極註冊回到綜合技術學院，開始離家獨居，不只是為了性，也是為了拒絕貝多芬愛的怒火與非難。伯父不替他付錢讓他負債，他也害怕自己考試失敗，種種壓力讓他飽受折磨，留下一點與自殺有關的曖昧暗示後，買了一對手槍。八月六日星期六，卡爾來到巴登城外勞恩斯坦（Rauhenstein）的廢棄城堡裡，用兩把槍對著自己頭部射擊。

一顆子彈沒射中，另一顆則安全繞過大腦。他被一個趕集的人發現，血淋淋地抬下山崖。恢復意識後，他要求把他送到人在維也納的母親住處。盛怒的貝多芬也就在那兒找到了他。

「不要罵我也不要抱怨了。」卡爾在遞上的對話本裡草草寫道：「都過去了。」

過去的是貝多芬掌握與控制他的力量。卡爾動手術取出子彈後，在維也納醫院裡逐漸康復，他談到他加入軍隊的決心。一個地方行政官員需要他說明為何想自殺，他只是回答：「因為我伯父太煩了。」

自此事後，貝多芬開始看起來像個七十歲的老人，他承認失敗。「我所有的希望都空了。」他寫信給辛德勒的代替品——年輕小提琴家霍茲（Karl Holz）。「我只是希

11.
中世紀教會調式之一，因此聽起來有聖詠詩的感覺。

望，可以有個獲得我真傳的人留在我身邊！」

回到正題。約翰·范·貝多芬的形象像個高地荷蘭來的以迦柏·克蘭恩，步履僵硬，斜視，雙唇緊閉，高貴的維也納人總是嘲笑他的新富階級服裝與染黑的頭髮。那幾年裡無論他跟路德維希有沒有吵架，他都會不斷邀請哥哥到葛耐森多夫來住一陣子，並保證「混蛋跟胖子」（指他的太太與繼女）不會打擾他。

九月二十五日，卡爾出院了，約翰再度寄來邀請，表示也許克里姆的美麗酒鄉假期對他們伯姪倆都有益處。路德維希又得了黃疸，並還出現長期水腫的狀況，他需要一段安靜的時間與無微不至的看顧，才能完成他最後一首弦樂四重奏 F 大調 Op.135。卡爾則需要一段時間長出頭髮，才能參加史都特韓元帥（Field-Marshall von Stutterheim，他嚮往加入之軍團的指揮官）面試。所以九月二十八日，兩人便出發前往多瑙河谷。

他們在隔日到達。約翰的住所與附近鄉間讓貝多芬愉快地想起「萊茵地區的鄉下……我年輕的時候。」房子本身是高牆隔出的大莊園，從葛耐森多夫的村莊開始延伸約半哩。貝多芬的房間高挑寬敞，可遠遠回望維也納。他滿意地住進這房子，馬上開始他的鄉間慣例，早上五點半起床，喝杯濃濃的咖啡，然後在桌前工作幾小時。他寫曲時，用腳跟敲出節拍並唱歌。他與家人吃過早餐後，會帶著筆記本到田野裡散步，大吼大叫打著手勢。當地人不知道他是誰，見他破爛的衣服與腫脹的腳踝，總以為他是弱智。

沒有出門寫曲時，貝多芬會坐在房間裡創作 F 大調四重奏。他在十月中完成這譜，以兩行謎樣的密碼為終樂章基礎：三個慢音寫著「Muss es sein?」（非如此不可？）然後三個快音寫「Es muss sein !」（非如此不可！）。這些警句──舒曼稱為「人面獅身謎」──跟「不朽的愛人」一樣都讓學者們猜不透。有些人說那是宇宙陰陽二元論。貝多芬沒有解釋，依照他古怪的幽默，也有可能是他故裝神秘。我們知道到最後，有時他能聽見刺耳的聲音。有沒有可能通篇樂章反覆不斷的沙啞四度音「非如此不可」一句，代表了葛耐森多夫某隻雄雞啼聲？

無論如何，這首曲子不是他最後一首。在回到維也納過冬前，他還有另一首得完成：他得替降 B 大調四重奏 Op.130 寫全新的最後一章，代替之前的《大賦格》。阿塔里亞出版社願意額外出錢買下。他們認為大賦格太長又太難，應該單獨出版才對。到了十一月二十二日，替代樂章已經寫好寄出了。

儘管約翰很高興哥哥來他的莊園受他招待──他們小時候的共同記憶是一間很糟的

12. Ichabod Crane，美國作家華盛頓・爾文（Washington Irving）《斷頭谷傳奇》（The Legend of Sleepy Hollow）筆下的小說人物，以迦柏是個學校老師，據說有大耳、大鼻與一雙長手臂。

住所——他開始發現路德維希似乎不急著打包行李。十二月來臨，原因逐漸明白：貝多芬是為了要留住卡爾而故意拖延離開的時間。很快天氣就會太冷，不適合病人旅行。因此約翰寫了一封以「親愛的大哥」為開場的紙條，催促他帶著「這個有天份的年輕人」回到城裡，參加徵召面試。「如果你不想將來感到愧疚或是受人非難，你得盡快讓他去發揮他的專長，這是你的責任。」

此信造成了一場充滿激烈爭執的離別。寒風刺骨的十二月一日清晨，約翰沒有讓他們使用他的廂型馬車。貝多芬與卡爾必須擠進一架敞篷馬車，往南通過迎風高原，接上東行往維也納的驛馬路。這是一趟緩慢的旅程，他們被迫在一間沒有暖氣也沒有冬日窗板的鄉間旅舍裡停留一晚。午夜時，貝多芬咳嗽又高燒，身體兩側如刀割一樣疼痛。他如往常一樣處理高燒，喝了幾口冰水。之後他還是睡不著，隔天早晨必須靠人把他抬上馬車，他患了嚴重的胸膜炎。而前頭是一整天的長途旅行，顛簸跋涉。

當初出門時，粗心的貝多芬只帶了夏日衣物，他沒有厚大衣可穿。然而有件東西他鐵定緊緊帶著：一首尚未完成的弦樂五重奏手稿。自他寄出Op.130四重奏最後一章，人還在葛耐森多夫時便開始寫這首曲子。所以也許約翰弄錯了他不想離開的原因。許多年後，迪亞貝里盡力把那些片段收集起來，以《貝多芬最後的音樂思考》（Beethoven's Last Musical Thought）發行。

告別

一八二六年十二月二日星期六，貝多芬一回到黑西班牙人之屋就被放上床，卡爾與霍茲忙著照顧他，找最好的醫生。十二月五日，他們找來執業內科醫師與教授瓦儒許（Dr. Ignaz Wawruch）。貝多芬的對話本裡有這樣的句子：「一個極推崇你的人會盡一切力量幫你減輕一些痛苦。」

他發現貝多芬有肺炎、胸膜炎還吐血。不到一週，瓦儒許醫師實現了承諾，貝多芬已經可以下床走路與寫信。他還沒恢復到可以創作音樂，只能寫一些輪唱曲，幾段幽默歌曲——那些他習慣在給朋友的信上塗塗寫寫的東西。

同時已確定卡爾可以加入史特韓元帥的軍團，並得在十二月十四日入伍。是日前夕，瓦儒許醫生發現貝多芬「感到極端煩亂且全身出現黃疸。」前一晚他因「巨大的傷痛」而「嚴重暴怒」，「他發抖打顫，怒氣讓他肝腸發疼，只得彎著腰，他的腳本來還不算太腫，現在卻腫得可怕。」

積水是致命浮腫在十九世紀時的同義詞，此病讓貝多芬又躺回床上。當他在對話本裡讀到卡爾寫著「我會再待個五六天」時，感覺好了許多。訂做制服與其他手續讓年

輕人啟程日更往後延，約翰‧范‧貝多芬也從葛耐森多夫趕來了，帶來專業的藥材知識。

十二月十六日，貝多芬五十六歲。

到了二十號，他積水嚴重到覺得自己無法呼吸。瓦儒許醫師必須在卡爾、約翰還有陰魂不散的辛德勒面前為他做腹部穿刺術。二十五磅的水噴了出來，貝多芬還有力氣開了一個玩笑：「教授，你讓我想到摩西用他的權杖敲石頭的樣子。」但是之後水仍不斷流出，總共一二五磅，他陷入極端沮喪的境地。

這時一個在倫敦的樂迷史坦夫（Johann Stumpff）送來一份大禮，四十冊的韓德爾音樂作品。這些書體積非常龐大，貝多芬只消把書打開倚在牆上便可以閱讀。他一邊翻頁一邊嘖嘖稱奇，有人聽見他說：「韓德爾是史上最偉大、最有能力的作曲家。我仍可從他身上學到東西。」

他的聽眾之一是史帝芬十三歲的兒子，傑哈‧馮‧布洛寧，他也是另一個在那些日子裡經常出現的人。史帝芬與貝多芬第一次相遇時也是十三歲，這些往昔的幽靈，和另外兩個老朋友（法蘭茲與依蓮諾‧衛格勒）的熱情信件（「難道你永遠也不想再看到萊茵河了嗎？」）讓貝多芬益發思念波昂。他記得衛格勒有一次把他的房間整個刷白，他一直保存的依蓮諾肖像剪影，那似乎象徵著「我年輕時一切美好」。（「讓我大吃一驚。」）而他一直保存的依蓮諾肖像剪影，那似乎象徵著「我年輕時一切美

好的事物。」

那年的聖誕假期，卡爾對他特別溫柔，他知道自此之後他們不太可能再見到面了。一八二七年一月二日，卡爾無法再延遲入伍時間，遂離開維也納去了伊格勞，也是他所屬軍團所在地。隔日清早貝多芬抓了紙筆，顫抖地寫下：「在我死前，我宣告我親愛的姪子卡爾·范·貝多芬，為我所有財產唯一且完全的繼承人。」因此在臨終之際，他終於放棄卡爾是他兒子的想法。但他接到第一封來自伊格勞的信上則清清楚楚地稱他為「我親愛的父親」。

對卡爾不錯的史都特韓元帥獲贈獻曲升 C 小調弦樂四重奏 Op.131——他立刻成為史上最有面子的軍人。

貝多芬繼續拖了近三個月，又接受三次的腹部穿刺，最後一次在二月二十七日。他仍然好與人爭執，瓦儒許醫師只得讓瑪法蒂醫師接手，瑪法蒂醫師就是貝多芬曾想娶的泰莉絲·瑪法蒂的父親。他開了一個處方，讓病人會很快活，同時也可能很快死，一種養生的水果酒精凍酒，還有其他摻酒精的熱敷藥。他早就知道貝多芬極愛喝加烈酒，不出意料，貝多芬濫用他的處方，變得又醉又腹瀉。浸在濕熱的甘草屑與甘藍葉之間的

1. Iglau，現為捷克共和國的伊赫拉瓦（Jihlava），伊格勞為其德文名。

自然蒸氣浴幫助不大，只不過讓他感到更渴而已。他消化不良又想著波昂，遂求緬因茲的出版商碩茲給他寄來「幾瓶萊茵紅酒，或是摩薩爾白葡萄酒。」

之後他著名的壞脾氣又爆發一次，他看見某間出版商的平版印刷標題寫著：「約瑟夫・海頓的出生地（Joseph Hayden's Birthplace）」他馬上就注意到拼字錯誤，臉因憤怒漲紅：「到底是誰寫的……連大師海頓（Haydn）的名字都不會拼。」

憂鬱再次喚醒了他對財務狀況長年的擔憂，他給倫敦愛樂協會寫了一封悲慘的信說明自己很窮。協會馬上寄來一百英鎊（相當於一千個弗洛林），錢在三月十五日抵達，貝多芬高興到腹部傷口爆開。他引用許多拉丁戲劇的老話說：「鼓掌吧，朋友，喜劇結束了。」

貝多芬將死的傳言充斥維也納，朋友們的關心一點也不少：莫里茲・李赫諾夫斯基伯爵、舒彭齊格（現在他從俄國回來了，經常在貝多芬晚期的四重奏中擔任主奏）、迪亞貝里、格萊興斯坦男爵與史采赫，甚至從前的房東，皆不計前嫌並帶來各式禮物與糕點。許許多多的來訪者在黑西班牙人之屋踩出了一條道路，但其中有個年輕人太害羞了，長久以來他一直在貝多芬身邊打轉，卻不敢跟他說話：那便是虔誠崇敬的舒伯特。

三月二十三日，貝多芬在史帝芬的建議下，在遺囑上加註了一行話，確保他的遺產會傳給卡爾與卡爾的後代。他在後面署名「路維希・范・貝多溫」（Luwig van

Beethoen），寫完後他丟下筆。「好啦！現在我什麼也不寫了。」

隔天從緬因茲寄來一箱一八〇六年份的呂德斯海姆白酒，但是當時貝多芬已經受了臨終的聖餐禮。「可惜，可惜──太遲了！」他低聲說。到了晚上他已經陷入昏迷，躺在床上與箝著他喉嚨的死神奮鬥了四十八小時。三月二十六日傍晚，厚雲聚集在維也納上空，陰沉沉就要下雪。辛德勒與史帝芬去韋靈墓園（Währing cemetery）尋找合適的墓地，留下舒伯特的朋友作曲家胡頓布蘭諾（Auselm Hüttenbrenner）照顧貝多芬。房間裡另一個人是個不知名的女人，也許是貝多芬的管家。

下午五點整──許久以前三月天裡同一個時間，神童貝多芬曾第一次登台──閃電映上窗戶，接著是轟然猛烈的雷聲。胡頓布蘭諾目瞪口呆，誓言自己看到貝多芬舉起右手握緊拳頭，瞪著雙眼，過了幾秒鐘，然後手落下，死了。

雷電與風暴突然在當晚帶來大雪。安東妮·布倫塔諾的朋友寫信到法蘭克福給她：「簡直就像自然在反抗，不願偉大心靈死去。」

三月二十九日，一長串的送葬隊伍跟著貝多芬的靈柩走出黑西班牙人之屋，經過韋靈地區來到墓園。群眾之多估計約有一萬到三萬人。「彷彿整個維也納都動了起來。」傑哈·馮·布洛寧如此描述。銅管樂隊與合唱班走在棺材前方，八個宮廷樂長拉著罩棺的巾布。舒伯特手持火炬，頭戴大禮帽走在那二十二人隊伍裡，明年結束前，他

會跟他的英雄埋在同一處，只隔一個墓碑，於生於死，那響亮的名字將永遠籠罩著他：

── 貝多芬 ──

尾聲

驗屍顯示貝多芬死於巨大結節肝與後肝炎造成的肝硬化，這不是那種喝酒產生的肝硬化，雖然貝多芬的確跟他父親與祖母一樣，是個經常飲酒的人。他們發現他的聽覺神經「萎縮且無髓」，而旁邊的聽道則「腫得比烏鴉羽管還粗，像軟骨一樣。」血管上的診斷加上貝多芬廣為人知生氣臉紅的習性，推測他的耳聾可能與血管疾病有關，長期腹瀉更讓症狀加劇。但是如果他真的在一七九六年夏天得過斑疹傷寒，之後第一次發現自己喪失聽力，那麼根據醫學史學家拉金博士（Dr. Edward Larkin）所說，他很有可能得了「一種叫做全身性紅斑性狼瘡的特殊免疫系統疾病，成人病患的典型症狀為發燒……並出現精神困擾，這是長期疾病，中間會有暫不發病的時期，也會階段性情緒不穩。」貝多芬臉上的瘡斑、結腸炎、類風濕關節炎與肝臟血管疾病皆吻合這個推測。

在無人領取的資產變賣完畢後，他全部的遺產約為一萬弗洛林，皇家愛樂協會對此感到非常生氣。不過要不是辛德勒偷走許多珍寶，本來價值還會更高。辛德勒拿走了一三八本對話本，數不清的手稿跟重要紀念物品，還有「致不朽的愛人」信件。幾年後，辛德勒在許多對話本裡加入幻想的對話（也刪掉其他對話），以示他跟這個偉人有

多麼熟識。一八四〇年辛德勒出版了對後世影響重大的《貝多芬的一生》，把那些貴重遺物賣給普魯士國王，靠著收益活到一八六四年他死去為止。直到一九七〇年代研究學者才發現他造假一事。

辛德勒最重視的文件之一就是「海利根城遺書」。他在拍賣同時也將遺書發表在《大眾音樂新聞報》上，這封信讓世人徹底感受到殘疾給貝多芬帶來的哀痛，沒有任何回憶錄可比擬。今日此信保存在德國漢堡大學圖書館。

貝多芬死後五星期，史帝芬也死了。留給兒子傑哈他在拍賣會前搶下來的兩張小肖像畫，現存在波昂的貝多芬博物館。兩張都是女人，畫在象牙盤上。一張很早就被認為貌似桂奇雅蒂，也就是他獻上《月光》奏鳴曲的對象。有超過一世紀的時間，人們相信另一張是艾爾杜迪女伯爵，但近來研究顯示，那杏圓大眼，柔軟的捲髮以及長頸，應屬於那位「不朽的愛人」。

安東妮・布倫塔諾比貝多芬多活了四十二年以上，她死於一八六九年，享年八十八歲。她晚年不幸，兩個孩子發瘋，還有其他家庭問題。但是宗教力量與那幢滿是藝術品的大廈支撐著她。歌德經常造訪那房子，該處後來還成為舊法蘭克福的社交中心。

卡爾成了傑出有名的軍官。五年後他離開軍隊，一八三二年結婚，在一八四八年

繼承了約翰‧范‧貝多芬的四萬二千個弗洛林遺產，加上他早年獲得的遺產，讓他很早便得以退休，在維也納過著富有的生活。他五十二歲時死於肝病。

卡爾的五個孩子裡只有一個是兒子，他生於一八三九年，受洗名為路德維希。他長期變賣各項遺產維生，包括許多偽造的紀念物品，接著開始幹些不法的小勾當，最後入獄。這個路德維希維的五個孩子，只有一個名叫卡爾‧朱利亞斯‧瑪利亞的男孩活了下來，他終身未婚，以軍人身分死於第一次世界大戰，是最後一個姓貝多芬的人。

卡爾‧朱利亞斯的伯祖與舒伯特一起躺在瓦靈墓園裡，直到一八六三年他們的遺體被轉到維也納中央公墓。但原墓碑還在那兒，如今該處已成了舒伯特公園——從維也納底下的水泥與柏油看來，不久之後人們想到那名字大概會先想到汽車，而不是樹林草地。

一九七〇年貝多芬兩百歲冥誕，意料中湧出了許多自傳、研討會與唱片錄音，包括一套要價一千元美金，設計成手提箱的「大全集」唱片。這一切給貝多芬增添的聲望，跟六年前的莎士比亞四百歲冥誕給大詩人增光的程度差不多。當然兩百歲冥誕唯一可見的結果大概就是消耗掉大眾的精力跟金錢。波昂、維也納、巴登與莫德靈的「貝多芬景點」，充滿了觀光客導向、紀念品商店林立等讓人厭煩的特質。導覽上引用了辛德勒偽造的故事，負責人面對詢問也只會聳肩。其中有一兩個實在而安靜的地點：如果你

在海利根城（許久以前已併入維也納都會區）搭乘街車，從教堂沿著一條小街往上走，拜訪貝多芬寫遺書的房間，仍將是令人感動的經驗。庭院對面是貝多芬協會博物館，他們保存了一些紀念物，幾乎不曾開放。

另一個景點是在克里姆山上，看起來樣子幾乎沒有改變。那是約翰在葛耐森多夫城外的莊園，四周高牆仍聳立，你可以沿著大路旁的堆著糞肥的小道漫步，把二十一世紀的喧囂留在身後，小心地踏入一八三○年代。哞叫的母牛等著擠奶，偶爾有公雞高啼，「非如此不可！」空氣中傳來畜糞與蜂蜜的味道，果樹之上的房窗清楚可見，貝多芬曾在裡頭寫下「最後的音樂思考」。在這片土地上他搖搖晃晃地大叫並揮舞雙手，絲毫沒有意識到別人好奇的眼光。我們可以跟隨著他腳步，直到一個「囚房17B[1]」的歷史遺跡暫時打斷你的思緒。

本書一開始提到了一九七八年二月那場癱瘓新英格蘭的C小調天氣，直到天氣晴朗，以及貝多芬第五號交響曲的C大調號角聲帶來復甦的生氣。現在我們也可以以另一個新英格蘭的場景作結。二○○四年夏末，康乃狄克州瀑布村（Falls Village）的音樂山音樂節（Music Mountain）正舉行最後一場音樂會，曲目是貝多芬的弦樂四重奏系列。

在那個炎熱的夏季午後，上海弦樂四重奏在二五○位穿著短袖涼鞋邊搧涼的觀眾面前表演。樂手正演奏《大賦格》的開場小節時，音樂屋──一個杉木製的廂座，像把

巨大小提琴的共鳴箱，讓聲音產生共鳴——正將樂音傳送至坐在草地上的觀眾耳裡。

十五分鐘後，音樂節負責人打斷掌聲，宣佈附近一間房子著火了，但是火勢不大已受控制，村裡已經派遣消防車來了。「我們會隨時報告最新消息，現在大家可以開始中場休息。」

現場賣著檸檬汁、餅乾，男人、女人和小孩晃來晃去，閒望著兩百碼外升起的煙雲。其中一個四重奏樂手拿出一台數位相機，有人開玩笑說：「都是你們的錯，在演奏《大賦格》時拉弦擦出一堆火花。」

消防隊員還沒到，樂手已經開始演奏貝多芬一百七十八年前在葛耐森多夫完成的最後一首四重奏Op.135。到慢板樂章時，節目暫停了一會兒。再來一直到最後一樂章包含八次重複「非如此不可！」的樂節表演完後，觀眾席才有傳言說此時有超過四部雲梯消防車正在搶救那幢房子。

得知偉大的音樂正在音樂屋裡上演，他們主動在上山的路上全程關掉消防車警器，接管取水時不發出一點聲響。

1. Stalag 17B（德文，意為「囚房17B」）是第二次世界大戰時德國在奧國克里姆附近一個專門囚禁美軍的戰俘營。

音樂術語彙編

許多音樂術語如「奏鳴曲」與「協奏曲」，在不同時代意義皆不盡相同。下列定義是在貝多芬時代（1770-1827）普遍被接受的解釋。讀者們應當有彈性地解讀這些關於形式的描述。就算在古典興盛時期，音樂設計與繪畫類型或詩歌一樣都可以有不同形式。定義裡的斜體字部份亦可在這份彙編裡找到定義。

倚音（appoggiatura）

需要解決的不和諧音，通常位於下一級。

詠嘆調（aria）

完整的獨唱部份，通常富旋律性且具有一定結構，開場部份經常會重複出現──不過歌劇詠嘆調通常是一次性結構，不會再回到開場。

終止式（cadence）

一個樂段，用來結束一段旋律、樂章或是其他完整的音樂段落。如果終止式回到

主和弦，會予人一種解決感。如果終止式結束在其他調性，就算滿足了該調需要，也不算完全結束（像是文章某一段落的結尾）。

裝飾奏（cadenza）

終止式cadence的義大利文。但通常指一段延長的花腔獨唱（包括即興創作），或是在協奏曲樂章最後的獨奏樂器演奏。在古典協奏曲裡，管弦樂團會以一個延長的六四和弦作為裝飾奏的前奏，然後安靜下來，直到獨奏最後的震音結束為止。貝多芬在他的第三號與第四號鋼琴協奏曲之中，神奇地轉化這個結束的形式。

卡農（canon）

一種嚴謹的對位法形式。不同聲部的聲音逐步唱出穩定的模進，彼此準確地呼應著。各聲部進入的不同間隔和音程，可造成重疊的和聲。最動人的卡農之一是歌劇《費德里奧》裡的四重唱「我心中有股奇妙的感覺」（Mir ist so wunderbar）。

清唱劇（cantata）

具有一定長度的聲樂作品，通常有管弦樂與和聲與合唱伴隨著獨唱者。

簡單抒情曲（cantilena）

特別富旋律性的一段獨唱，有明顯的開頭與結尾。

短歌（cavatina）

詠嘆調風格的曲目，詩的形式，節奏緩慢。

大鍵琴（cembalo）

巴洛克或古典管弦樂團裡可以聽見的撥弦古鋼琴，維持拍子，偶爾填補和聲。在貝多芬少年時是鋼琴與此樂器的「交接期」，大量用鋼琴來代替此種樂器，cembalo 一詞可指大鍵琴與鋼琴兩種樂器。見下列「clavier」一詞。

夏康曲（chaconne）

一種建立在固定和聲模進上的變奏，通常簡短並受低音旋律的支配。

古典時期（Classical）

西方音樂史上，緊接在巴洛克之後，浪漫主義之前的時期（約1720-1815）。成熟（「高級古典」）的特徵在精簡的主題，著重轉調，與整體結構上的對稱，以奏鳴曲或

迴旋曲等組織形式表現。

鋼琴（clavier, clavecin）

　　德文「Klavier」演變而來。在貝多芬早年，此詞指的是調弦的鍵盤樂器，但是後來便純指「鋼琴」。

結尾（coda）

　　義大利文「結尾」之意——一個從作品主體產生的結束樂段，強調主調。古典比例需要保持樂章結尾簡潔。

花腔（coloratura）

　　一種為人聲而寫的華麗裝飾風格，主要為表達精湛技巧。

協奏曲（concerto）

　　奏鳴曲式的大型作品，通常讓一個樂器獨奏者與整個管弦樂團競奏，如演說家與群眾間重要的交互影響。

抄寫員（copyist）

受過訓練專門抄寫樂譜的人，作曲家得出高價僱用這些人來將他的手稿寫成「謄清本」（fair copy），或是各獨立聲部份譜。

對位法（counterpoint）

旋律線在許多聲部，或聲音之間移動，各自獨立又相互關聯。它們的行進方式可比作地毯線性花紋，水平織線比垂直織線還要突出清楚。

屬音（dominant）

主音上方純五度的音，類似支配性高、強悍、暫時對抗地心引力的直昇機。通常當它成了和聲的主和弦時，必須解決回到主和弦或主音。加入七度音程時更迫切需要這麼做。

插入句（episode）

賦格中的次要樂段，質地輕快，作為隔開主樂段之用。古典音樂裡，插入句通常跟主句一樣重要，成為主題性強的樂段（見迴旋曲）。

強，很強（forte, fortissimo）

強與很強，是弱（piano）與很弱（pianissimo），輕柔（soft）或很輕柔（very soft）的相反。

賦格（fugue）

一種嚴謹的對位法形式（但比卡農寬鬆），包含許多聲部，其中一個穩定著跟隨另外一個（fuga 在拉丁文裡為「飛行」之意）。獨奏聲部在一開始呈現「主題」，另一個聲音模仿他，但用不同音高回答，第一個聲音繼續奏出「對立主題」，而第三個聲音加入回答該「對立主題」（賦格對位最多大概能有五聲部。）聲部可連結讓主題變化，如「轉位」（演奏音符上下顛倒），「增值」（augmenting）或「減值」（diminishing，音符長度變化），還有極少發生的「逆行」（retrograde，音符前後顛倒）。輕巧的插入句可以讓賦格部份不那麼沈重。賦格的倒數第二階段通常會讓聲部一個壓過一個（「收緊效果」（stretto effect））而達到高潮，然後解決回到最後的終止式。

泛音（harmonics）

所有頻率等於或近似於基音音頻整數倍的音。

和聲（harmony）

由不同音高組成的和諧音，跟著旋律進行而變化，但不一定完全與旋律協調。當聲音暫時進入不和諧狀態時，和聲效果可以激起情感（例如在貝多芬第九號交響曲第四樂章開頭部份）。沒有旋律天賦的話，巴哈或布魯克納這類的音樂家，也許還能夠達到偉大境地，但缺乏和聲想像的作曲家（如韋瓦第與韋伯）永遠都不合格。

即興演奏（improvisation）

即時創造音樂的藝術，無論是自由幻想曲或是主題變奏，通常不是經由某個聽眾要求。不要把這個跟新世紀音樂不花腦袋的隨意編奏搞混了，巴哈、莫札特與貝多芬都有能力即興創作賦格。

樂師長（kapellmeister）

皇室、貴族或是城市教堂（Kapell）的音樂總監。「chapel」直譯為教堂，即音樂服務部門。

調性（key）

一個相容的調性系統，可以釋放出音階上任何級數的旋律與和聲潛力。雖然這些

系統──共有十二個──彼此只有音高不同，但音樂家常將它們與某個特定情緒或顏色產生連結。例如貝多芬習慣用C小調來創作與狂飆運動有關的作品。

圓滑奏（legato）

讓音符圓滑地融入另一個音符的彈奏法。相反詞為斷奏（staccato）。

大調，小調（major, minor）

後文藝復興時期兩種主要的旋律型。大調音階與鋼琴上從C到B的七個白鍵相符，比小調還多出一種愉快順耳的觀感，小調則降第三與第六音。降音時，第六音（如C調裡的降A音）便與第七音相差一又二分之一個音，後者欲往上解決進入下一個C音。這距離與降音造成的拖曳感，給了小調旋律一種輪廓形，小調和聲則帶尖銳感，作曲家會利用這特性引出某種情緒效果。從小調轉大調總是讓音樂情緒變愉快──一如貝多芬在他第五號交響曲裡的著名手法一樣。

轉調（modulation, modulate）

從一個和聲轉到另一個和聲的過程。就像在地理上，一個高原會包括許多不同層次，但在地理學上都屬於同一區。因此在音樂上，從一個和聲轉到另一個自然相關的和

聲上，不算轉調。只有當空氣與氣候轉變時，我們才可以說我們轉到了不同區域。參見貝多芬《皇帝》協奏曲的第二與第三樂章之連結樂段。

動機（motive, motif）

一個音樂片段，有時可簡短至兩音符。動機在裝飾與／或結構上有其重要性。

作品編號（opus number, op.）

作曲家作品出版的目錄序號。整組出版的作品需要進一步編號，如Op.10, No.3。注意：作品編號不可看作依作品創作日期而排的編號。

頑固音型（ostinato）

義大利文指「固執」。為累積效果而不斷重複的樂句。

聲部（part）

室內樂或管弦樂樂手跟著彈奏的音樂旋律線，通常出現在單一五線譜上。抄寫員將作曲家寫好的總譜拆成聲部，彷彿拼布裡的線頭。

絕對音準（perfect pitch）

複調音樂（polyphony）

同時出現的不同旋律線，與「同調性」的和弦組相對。見對位法。

八分音符，十六分音符等（quaver, semiquaver, etc.）

四分音符，八分音符等。作者受英式音樂教育，偏好用這些美麗的詞。若寫成「三十二分音符（譯者註：美式英文為thirty-second note，英式英文為demisemiquaver，此書作者在這些音樂術語上都沿用英式英文）」就會不由自主想到其他三十一個音符到底怎麼了。

宣敘調（recitative）

最接近真正說話的聲樂：以自然韻律唱或半唱出詞句，搭配最少的伴奏。

關係大調（relative major）

一個小調最自然能進入的大調，因為兩調有大部份相同音。

一種聽力直覺，某些擁有絕對音準的作曲家，甚至無法忍受聽見走調的音樂。

練習琴手（r　p　rtiteur）

　　幫助芭蕾或歌劇劇團排演的鋼琴手。

解決（resolution, resolve）

　　所有藝術，還有科學、哲學都有的需要「解決」複雜狀況進入某種統一性，在古典音樂裡這需要近乎強制。一個典型旋律會具有延留音，就算規模龐大，旋律會上升或下降，邁向一種完整感，或說「解決」。和弦（除了主音和弦）會想要解決進入其他和弦──或至少配合將它們內部張力轉至和聲線上，最後達到和諧狀態。沒有哪個作曲家比貝多芬還要掙扎著想要邁向「解決」，就算在他故意延長掙扎達到一種痛苦狀態。

休止符（rests）

　　音樂裡規定沉默的時候。休止跟暫停之間的分別通常留給表演者決定。

迴旋曲（rondo）

　　一種圍繞主題而建的形式結構，在插入句後會規律地回到主題。

詼諧曲（scherzo）

義大利文指「玩弄」或「善變、任性」。海頓用這詞來形容他某些快速、激昂、三拍子的小步舞曲。貝多芬更賦予詼諧曲精神，甚至把三拍子加速到單拍節奏──那些拍子一次成為更大拍組中的一個，脈動的力量讓人無法抗拒。

樂譜（score）

包含三個樂手或歌手以上的音樂作品手稿或是印紙。指揮家所用的「總譜」包含了所有的五線譜，從最低到最高的聲部，分層排列。個別樂手則只有他們所需的分譜，或是單一五線譜。合譜（closed score）則把所有和聲壓縮成兩行五線譜，以便閱讀。

突強（sforzando）

強音，可出現在強拍或弱拍上。貝多芬作品裡的突強聽起來很突然，但實際上，是經過精心設計的。

奏鳴曲（sonata）

一種多樂章作品。通常為獨奏樂器或二重奏而寫，再擴增，可變成三重奏、四重奏、七重奏等。在完整管弦樂團編制下，則可稱作交響曲或（若有一把獨奏樂器）協奏曲。

奏鳴曲式（sonata form）

此形式通常出現在奏鳴曲或交響曲的第一樂章。（也有可能出現在其他樂章，但極少在全部樂章。）在海頓或貝多芬等開創者手上，奏鳴曲式能創造出驚人變化，但它的建築結構主要還是拱形結構。先是兩個相對主題組成的「呈示部」（exposition，像兩建築區塊一樣用非主題的灰泥砌起來），之後一個平行的「再現部」（recapitulatioin）會與其互為平衡。在「呈示部」與「再現部」兩大區塊間會有一個較短的「發展部」（development），以各種壓力測試主題材料，包括延展，結合，片段等。壓力只讓整體設計更加堅固，因為「呈示部」與「再現部」有相同實在的調性基礎。（見「調性」）。然而這兩部有一主要不同，就和聲來說，「呈示部」像是站在傾斜地上。它的主題以主和弦開始，但上升到屬和弦。接下來的「發展部」，必須翻轉這個改變，否則當「再現部」以主和弦出現時，會沒有回到「地面上」的感覺。古典音樂的「再現部」通常會維持在同一層，避免再轉調，並加入一個更「腳踏實地」的尾聲。

斷奏（staccato）

一種演奏風格，短暫沉默切斷了音符與音符之間的連續性，相對音符長短由樂曲速度決定。在緩慢的斷奏上，貝多芬甚至費盡心思去註明緩慢獨奏中間空隙的確實長

度。

五線譜（stave）

可填寫音符的五行橫線譜。太高或太低而無法用五線譜表達的音符，則帶著自己的「加線」。

狂飆運動（Sturm und Drang）

德文意為「風暴與壓力」。

延留音（suspension）

一個位於主音下方或上方的次要音符，需要解決進主音。這種解決非常合理，因為不必強調主音。聆聽貝多芬第四號鋼琴協奏曲慢板樂章結尾的延長延留音。

主題（theme）

一個難忘的樂句，通常不太長，不致被當作是旋律，但是在首次出現後，適合後續發展。一個主題本身可以包含一到兩個動機。

主和弦（tonic）

　　音樂作品的主調，對於整體基礎感，非常重要。十八世紀作曲家與十九世紀大部份作曲家都接受基本調性論，像科學家接受牛頓的地心引力一樣。無調性音樂得到愛因斯坦出現才能談。

三和弦（triad）

　　由音階裡三個最和諧音（根音，第三音，第五音，1—3—5）所組成的常見和弦。這三音的和聲不會因為三音上下調換位置而改變，但是它所產生的聲音會隨之改變。管弦樂團奏出的三和弦5—1—3予人一種不完全的延留感（在協奏曲裡），預報了裝飾奏的到來。

震音（trill）

　　兩相鄰音符以連續不斷顫動的方式彈奏。通常貝多芬將之轉化成一種自由表達音樂情感的工具，如從恐懼到狂喜。

齊奏（tutti）

　　義大利文「全部」之意。指整個管弦樂團一起發出聲音。

變奏（variation）

對一個主題進行旋律裝飾或和聲重組，但就算在一連串繁複變化之下，聽眾仍可持續感受到主題基本形狀。

書目與致謝

兩位偉大的傳記學者嘉惠了所有以貝多芬為題材的作家，這兩位美國人都為貝多芬貢獻了他們自己的大部份生命，兩人也差不多分別在十九與二十世紀的同一時間點出版了各自作品。兩書分別是泰耶爾（Alexander Wheelock Thayer）（作品為德文）在一八七九年完成的三冊巨作 Ludwig van Beethovens Leben 與枚納・索羅門（Maynard Solomon）（以英文寫成）在一九七七年出版的 Beethoven。

兩本書都在研究貝多芬的學界造成革命，而很矛盾地，兩本也都有所不足。書裡揭露的內容讓兩人皆繼續研究寫作，泰耶爾在他加長改版的傳記即將出版前去世，其他學者做了補述，經過富比士（Elliot Forbes）編輯，最後終於以兩冊作品 Thayer's Life of Beethoven（Princeton University Press, 1967）問世，兩冊缺一不可。

最近改版的索羅門所寫的傳記（Schirmer, 1998）加上了重要的 Beethoven Essays（Harvard University Press, 1988）與 Late Beethoven: Music, Thought, Imagination（University of California, 2004）。

由於本書形式為小傳，無法註明每個引用處。但我必須強調本書幾乎每一頁都必

須感謝上述兩位紳士。

其他主要參考書籍（讀這些書需要進階的音樂知識）有Lewis Lockwood's *Beethoven: The Music and the Life* (Norton, 2003)，Joseph Kerman's *The Beethoven Quartets* (Knopf, 1967)。由Emily Anderson編輯的三冊標準英文版貝多芬信件集 (Norton, 1961/1985)。Sieghard Brandenburg's *Ludwig van Beethoven: Briefwechsel Gesamtausgabe*, 7 vols (Henle, Munich, 1996-1998)。貝多芬的對話簿，除了辛德勒偽造的某些加註日期並翻譯部份之外，沒有英文版。而完整德文版最近剛完成：*Ludwig van Beethovens Konversationshefte*, Karl-Heinz Köhler et al., eds., 11 vols. (Hesse, Leipzig, 1968-2003)。

本書也參考了接下來這些書籍：Ilse Barea, Vienna (Knopf, 1966); David Benjamin, *Beethoven: The Ninth Symphony* (Yale University Press, 2003); Barry Cooper, *The Beethoven Compendium* (Thames and Hudson, 1991); *Beethoven* (Oxford University Press, 2000); Martin Cooper, *Beethoven: The Last Decade, 1817-1827* (Oxford University Press, 1970); Tia DeNora, *Beethoven and the Construction of Genius: Musical Politics in Vienna, 1792-1803* (University of California Press, 1995); George Grove, *Beethoven and His Nine Symphonies* (1898, Dover reprint, 1962); Kristin M. Knittel, "From Chaos to History: The Reception of Beethoven's Late String Quartets" (Ph.D. Thesis, Princeton University, 1992); H.C. Robbins Landon, *Haydn: His Life*

and Music (Indiana University Press, 1988); Paul Henry Lang, The Creative World of Beethoven (New York, 1971); Frederick Noonan, trans., Remembering Beethoven: The Biographical Notes of Franz Wegeler and Ferdinand Ries (London, 1987); Charles Rosen, The Classical Style: Haydn, Mozart, Beethoven (New York, 1997); Joseph Schmidt-Gorg, Ludwig van Beethoven (Bonn, 1970); Oscar G. Sonneck, Beethoven: Impressions of Contemporaries (New York, 1954); Warren Kirkendale, "New Roads to Old Ideas in Beethoven's Missa Solemnis", Musical Quarterly 56 (1970).

感謝Antony Beaumont, Jesse Cohen, Timothy Mennel, Sylvia Jukes Morris先讀過本書並提供建議，我在此至上最高敬意。感謝奧地利的Irene Koller與英國的Alexandra Walsh的幫忙。

Copyright © Edmund Morris, 2005
All rights reserved

左岸人物 104

於是，命運來敲門──貝多芬傳
（Beethoven：The Universal Composer）

作者	愛德蒙‧莫瑞斯（Edmund Morris）
譯者	李維拉
總編輯	黃秀如
責任編輯	林巧玲
封面設計	Know Book
封面圖片	滿腦袋
電腦排版	宸遠彩藝
社長	郭重興
發行人暨出版總監	曾大福
出版	左岸文化
發行	遠足文化事業有限公司
	231台北縣新店市中正路506號4樓
	電話：（02）2218-1417
	傳真：（02）2218-1142
	客服專線：0800-221-029
	E-Mail: service@sinobooks.com.tw
	網站：http://www.sinobooks.com.tw
法律顧問	華洋國際專利商標事務所 蘇文生律師
印刷	成陽印刷股份有限公司
初版	2007年12月
定價	300元
ISBN	978-986-6723-02-5

有著作權 翻印必究（缺頁或破損請寄回更換）
Chinese (Complex character) (c) copyright 2007 by Rive Gauche Publishing House, An Imprint of Walkers Cultural Co.
ALL RIGHTS RESERVED

國家圖書館出版品預行編目資料

於是,命運來敲門:貝多芬傳

愛德蒙.莫瑞斯(Edmund Morris)著;李維拉譯. -- 初版. - -
臺北縣新店市:左岸文化出版:遠足文化發行, 2007.12
　面； 公分. --(左岸傳記;104)

　　譯自:Beethoven : the universal composer

　1. 貝多芬(Beethoven, Ludwig van, 1770-1827)
　2. 作曲家 3. 傳記

910.9943　　　　　　　　　　　　96020496

藝術家不哭泣，他們發怒。

——貝多芬